FOREWORD 前言

设计美学既古老又年轻。作为应用美学的一个分支,设计美学是一门研究"美在生活"的学科,与人们的衣食住行联系密切,具体体现为与我们生活息息相关的各种生活用品、服装、家具、建筑、交通工具等中都蕴含的美学问题,涉及人类已有的物质文化和精神文化。在学科的建设和发展中,设计美学虽然以理论研究为主,但有较强的创新与应用要求。近几年,虽然关于设计美学的著作和论文不断涌现,但它仍然有较大的研究空间。本书立足于一个新的视角,力图通过案例引入,把美学的原理应用到艺术设计之中,来研究设计审美的规律,以期对设计创新提供理论框架,提高产品设计的附加值,拓宽产品的销路,提升产品在市场中的竞争力。本书共分为七章,主要内容如下:

(1) 设计美学源流篇。梳理设计与美学、设计与艺术、设计与科技的源流关系,阐明设计美学的概念、发展、研究对象、学科定位等。

(2) 设计美学思想篇——东方篇。根据时间轴来梳理东方的设计美学思想的演变,把设计中的美学问题置于传统文化之中,用历史和辩证的方法努力探寻设计的民族品格和文化成因,并将其应用于设计中。

(3) 设计美学思想篇——西方篇。根据时间轴来梳理西方设计美学史上具有转折性意义的思想、概念、范畴,建立对比研究平台,为创建中国传统美学和现代设计体系提供参照。

(4) 设计审美范畴篇。通过对美的含义的探讨,加深学生对设计美开放性特点的理解。

(5) 设计审美要素篇。用美学的观点和辩证的方法分析材料、结构、形式、功能等设计要素在产品设计中的作用及特点,以及各要素之间的关系,以提升学生设计审美能力。

(6) 设计审美心理篇。对比人们在日常生活中的审美感受,分析设计审美心理的一般过程并探究美感的本质,使学生掌握产品设计美感的本质特征。

(7) 设计形式美法则篇。分析设计中常用的形式美法则,阐述如何将形式美法则逐

渐运用到设计实践中。

 本书可作为高等院校工业设计等各类本科设计类专业的课程教材，也可作为研究生的课程教材，还可作为广大设计爱好者的学习参考资料。相信本书会对读者的设计与审美能力的提升有所裨益。

 由于水平、学识有限，尽管在写作时精心立纲谋篇，认真校对核实，仍难免存在疏漏之处，期望读者提出宝贵意见。

<div style="text-align:right;">
韩　敏

2017 年 7 月于野芷湖
</div>

- 学术顾问　陈汗青　潘长学
- 丛书主编　罗高生
- 丛书副主编　王　娜　姚　湘

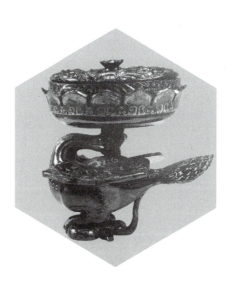

全国高等院校设计类"十三五"规划教材

设计美学

Sheji Meixue

韩　敏　编著

华中科技大学出版社
http://www.hustp.com
中国·武汉

图书在版编目(CIP) 数据

设计美学 / 韩敏编著. — 武汉 : 华中科技大学出版社, 2018.1 (2023.6 重印)

ISBN 978-7-5680-3529-3

Ⅰ.①设… Ⅱ.①韩… Ⅲ.①设计 – 艺术美学 Ⅳ.①J06

中国版本图书馆 CIP 数据核字(2018)第 009776 号

设计美学

Sheji Meixue

韩 敏 编著

策划编辑：张 毅 江 畅
责任编辑：段雅婷
封面设计：原色设计
责任校对：李 琴
责任监印：朱 玢

| 出版发行：华中科技大学出版社（中国·武汉） | 电话：(027) 81321913 |
| 武汉市东湖新技术开发区华工科技园 | 邮编：430223 |

录　　排：武汉正风天下文化发展有限公司
印　　刷：武汉科源印刷设计有限公司
开　　本：880 mm×1230 mm　1/16
印　　张：8.5
字　　数：220 千字
版　　次：2023 年 6 月第 1 版第 4 次印刷
定　　价：52.00 元

本书若有印装质量问题，请向出版社营销中心调换
全国免费服务热线：400-6679-118　竭诚为您服务
版权所有　侵权必究

编 委 会

学术顾问：陈汗青　潘长学
丛书主编：罗高生
丛书副主编：王　娜　姚　湘

编委（按姓名拼音排序）：

邓卫斌　湖北工业大学工业设计学院副院长
耿慧勇　哈尔滨理工大学艺术学院动画系主任
何凤梅　东莞职业技术学院艺术设计系主任
贺锋林　广州大学松田学院艺术与传媒系主任
胡晓阳　浙江传媒学院设计艺术学院院长
黄海波　常州大学艺术学院副院长
李超英　广东南方职业学院信息技术系应用艺术教研室主任
李向阳　广东农工商职业技术学院艺术系主任
陆序彦　湖南人文科技学院美术与设计学院副院长
毛春义　武汉设计工程学院副院长
欧阳慧　武汉设计工程学院视觉传达设计系主任
蒲　军　武汉设计工程学院环境设计学院副院长
施俊天　浙江师范大学美术学院副院长
汪　清　四川师范大学影视与传媒学院副院长
王　中　湖北汽车工业学院工业设计系主任
王华斌　华南理工大学设计学院工业设计系主任
王立俊　湖北经济学院法商学院副院长
王佩之　湖南农业大学体育艺术学院产品设计系主任
吴　昊　安徽商贸职业技术学院艺术设计系主任
熊青珍　广东财经大学艺术与设计学院产品设计系主任
熊应军　广东财经大学华商学院艺术设计系主任
徐　军　常州艺术高等职业学校艺术设计系主任
徐　茵　常州工学院艺术与设计学院副院长
许元森　大连海洋大学艺术与传媒学院副院长
鄢　莉　广东技术师范学院工业设计系主任
杨汝全　仲恺农业工程学院何香凝艺术设计学院产品设计系主任
姚金贵　华东交通大学理工学院美术学院院长
叶德辉　桂林电子科技大学艺术与设计学院副院长
郁舒兰　南京林业大学家居与工业设计学院副院长
周　剑　新余学院艺术学院副院长

PREFACE 序言

当前，在产业结构深度调整、服务型经济迅速壮大的背景下，社会对设计人才素质和结构的需求发生了一系列变化，并对设计人才的培养模式提出了新的挑战。向应用型、职业型教育转型，是顺应经济发展方式转变的趋势之一。《现代职业教育体系建设规划（2014—2020年）》和《国务院关于加快发展现代职业教育的决定》强调要推动一批普通本科高校向应用技术型高校转型。教材是课堂教学之本，是师生互动的主要依据，是展开教学活动的基础，也是保障和提高教学质量的必要条件。《国家中长期教育改革和发展规划纲要（2010—2020年）》明确要求"加强实验室、校内外实习基地、课程教材等基本建设"。教材在提高设计类专业人才培养质量中起着重要的作用。无论是专业结构、人才培养模式，还是课程转型、教学方法改革，都离不开教材这个载体。

应用型本科院校的设计类专业教材建设相对滞后，不能满足地方社会经济发展和行业对高素质设计人才的需求。对于如何开发、建设设计类专业的应用型教材，我们进行了一些探索。传统的教材建设与应用型、复合型设计人才培养的需求有很大出入，最主要的表现集中在以下两个方面。一是教材的知识更新慢，不能体现设计领域的时代特征，造成理论和实践脱节。应用型本科院校的设计专业设置，大多对接地方社会经济产业链，也可以说属于应用型设计类专业。培养学生的动手能力、实践能力、应用能力理应是教学的重要目标，反映在教材中，不可或缺的是大篇幅的实践教学环节，但是传统教材恰恰重理论、轻实践。传统的教材编写模式脱离了应用型本科院校学生对教材的真实需求，不能适应校企合作的人才培养模式。二是含有设计类专业实践环节的教材数量少、质量差。在专业性较强的领域，或者是伴随着社会经济发展而兴起的新办课程，教材种类少，质量差，缺少配套教学资源，有的甚至在教材方面还是空白的，极大地阻碍了应用型设计人才培养质量的提高。

该系列教材基于应用型本科院校培养目标要求来建立新的理论教学体系和实践教学体系以及学生所应具备的相关能力培养体系，构建能力训练模块，加强学生的基本实践能力与操作技能、专业技术应用能力与专业技能、综合实践能力与综合技能的培

养。该系列教材坚持了实效性、实用性、实时性和实情性特点，有意简化烦琐的理论知识，采用实践课题的形式将专业知识融入一个个实践课题中。课题安排由浅入深，从简单到综合；训练内容尽力契合我国设计类学生的实际情况，注重实际运用，避免空洞的理论介绍；书中安排了大量的案例分析，利于学生吸收并转化成设计能力；从课题设置、案例分析到参考案例，做到分类整合、相互促进；既注重原创性，也注重系统性。该系列教材强调学生在实践中学，教师在实践中教，师生在实践与交互中教学相长，高校与企业在市场中协同发展。该系列教材更强调教师的责任感，使学生增强学习的兴趣与就业、创业的能动性，激发学生不断进取的欲望，为设计教学提供了一个开放与发展的教学载体。笔者仅以上述文字与本系列教材的作者、读者商榷与共勉。

全国艺术专业学位研究生教育指导委员会委员
全国工程硕士专业学位教指委工业设计协作组副组长
上海视觉艺术学院副院长 / 二级教授 / 博士生导师

2017 年 4 月

CONTENTS 目录

01 第1章 设计美学源流篇 /01

 1.1 设计的源与流 /03
 1.2 设计美学的源与流 /07
 1.3 设计美学的研究对象 /11

02 第2章 设计美学思想篇——东方篇 /13

 2.1 中国古典美学的始发 /15
 2.2 秦汉美学思想与设计 /20
 2.3 中国古典美学的展开 /22
 2.4 唐代美学思想与设计 /26
 2.5 宋代美学思想与设计 /29
 2.6 明代美学思想与设计 /31
 2.7 中国古典美学的总结 /35

03 第3章 设计美学思想篇——西方篇 /37

 3.1 西方手工业设计美学 /39
 3.2 西方近现代设计美学 /47
 3.3 西方后现代设计美学 /50
 3.4 东西方设计美学思想比较 /52

第 4 章　设计审美范畴篇　　　　　　　　　　　　　　　　　　　/59

 4.1　美——最古老的审美范畴　　　　　　　　　　　　　　/61
 4.2　设计中的自然美、社会美、艺术美　　　　　　　　　　/64
 4.3　设计美的本质　　　　　　　　　　　　　　　　　　　/69

第 5 章　设计审美要素篇　　　　　　　　　　　　　　　　　　　/73

 5.1　材料之美——最基础要素　　　　　　　　　　　　　　/74
 5.2　形式之美——最直观要素　　　　　　　　　　　　　　/80
 5.3　功能之美——最本质要素　　　　　　　　　　　　　　/88
 5.4　科技之美——最动力要素　　　　　　　　　　　　　　/95

第 6 章　设计审美心理篇　　　　　　　　　　　　　　　　　　　/99

 6.1　设计审美心理过程　　　　　　　　　　　　　　　　　/101
 6.2　美感的本质　　　　　　　　　　　　　　　　　　　　/107
 6.3　设计美感的本质　　　　　　　　　　　　　　　　　　/109

第 7 章　设计形式美法则篇　　　　　　　　　　　　　　　　　　/113

 7.1　人的形式美感形成动因　　　　　　　　　　　　　　　/115
 7.2　形式美法则及应用　　　　　　　　　　　　　　　　　/116

参考文献　　　　　　　　　　　　　　　　　　　　　　　　　/125

第 1 章

设计美学源流篇

★**教学目标**

通过本章的学习，理解设计美学的概念及产生、发展的过程，了解设计美学的研究对象、方法及对艺术设计的意义。

★**教学重难点**

对设计美学概念的理解和含义的界定。

★**引例**

艺术设计需要美学

悉尼歌剧院（图1-1）是世界建筑史上里程碑式的杰作。丹麦设计师约恩·乌松采用白色的壳片做屋顶，三组重瓣形的薄壳屋顶互相呼应，巧妙地组合成十几个大小不等的白色群体，坐落在蓝天和大海之间。有人说它像一组即将扬帆出海的帆船，有人说它像海面上散落的洁白贝壳，这组坐落在悉尼港口伸向海中岬角的建筑，在碧波的映照中展现出如诗如画的和谐与韵律，设计师通过诗歌一般的象征和隐喻手法，同样能达到采用特殊形式才能产生的象征意义。

悉尼歌剧院设计的独特性是不言而喻的，而它特殊的美学意蕴更是让人流连忘返。歌剧院独创性的雕塑美感，在很大程度上在于设计师坚持建筑设计艺术与科技美学相结合的原则，并能根据特殊的地理条件进行选址并顺势造势，设计出人类设计史上的伟大作品。

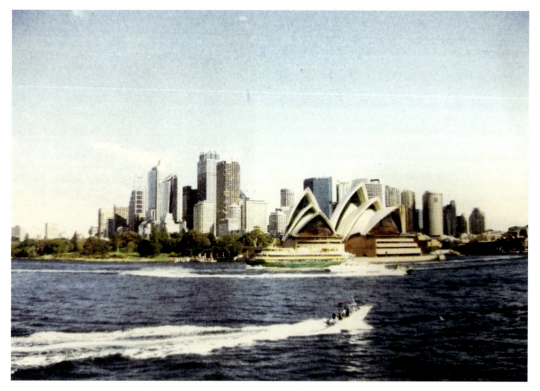

图1-1　悉尼歌剧院

1.1 设计的源与流

1.1.1 设计——与审美共生

设计起源于生活，人类早期的造物活动是物质生产活动，也是精神生产活动，所以在漫长的共生发展过程中形成的设计审美文化是融物质文化与精神文化于一体的文化。在中国，早在山顶洞人之前，人类的审美意识就开始孕育了，在构思和制作一件件手工物品的时候，美的感觉就已经开始慢慢酝酿了，美的经验就慢慢积累起来了。

从某种意义上来说，陶器是人类所创造的第一件"作品"。根据陶器时代制作的让人叹为观止的种种彩陶器皿，我们不难推想，那时的先人已经在努力创造有滋有味的生活了，一应俱全的陶制品彰显了"美在生活"。以黄河流域的新石器时代彩陶（图1-2）为例，裴李岗的圆腹鼎、三足钵、双耳壶、深腹罐、带盖高足豆，磁山的小口长颈罐、圈足罐、圆口盂，大地湾一期文化中的圈足碗、球腹壶、圜底钵，李家村的大口罐、凹底罐、小口杯、平底钵、杯形三足器，老官台的小口鼓腹平底瓮等，在这些仰韶文化之前的早期新石器文化遗存中，食器的形制差不多已是一应俱全了。设计源于生活，设计服务于生活，我们的审美对象是服务于我们生活的物品，设计美学可以说是一种日常生活的美学。

铜石并用时代之后，人类进入青铜时代，《左传·宣公三年》："昔夏之方有德也，远方图物，贡金九牧，铸鼎象物，百物而为之备，使民知神奸，故民入川泽山林，不逢不若，离魅罔两，莫能逢之，用能协于上下，以承天休。"《史记·正义》："禹贡金九牧，铸鼎于荆山下，各象九州之物，故言九鼎。"正是九鼎的传奇色彩以及商周时期对以鼎为核心的礼器及其制度的逐渐规范，使鼎上升为国家、王权的象征，为历来追逐王权者所倚重，成为标榜其正统地位的标志。商代晚期的后母戊鼎（图1-3）是奴隶社会时期的典型礼器。鼎高133 cm、长110 cm、宽78 cm，重超过850 kg，雄伟高大，并

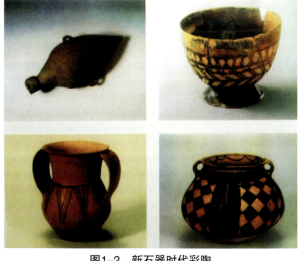

图1-2 新石器时代彩陶

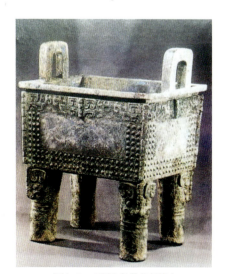

图1-3 后母戊鼎(商代)

饰有饕餮纹，是世界上目前所见最大的青铜鼎。青铜器独特的造型和纹饰营造了雄沉、狞厉的力量之美，使中国古代的青铜器屹立于世界之林，独树一帜。

进入工业时代后，设计作为一种"高级"的实践活动，使人类的知识与智慧、感性与理性、想象与直觉、逻辑思维能力和审美能力得到了更充分的"物化"。设计和审美在进一步共生发展的过程中，在物品的功利价值的基础上，结合为具有多元价值的统一体，生成了更为复杂的审美价值，最终使物品的综合价值满足了人的多样化需求，实现了设计的目的。

思考并讨论

从一应俱全的陶器角度，我们如何理解"美在生活"？与我们生活关系密切的物品，可以让我们感受到艺术的乐趣和生活的美好吗？

1.1.2　设计——与技术同行

根据历史唯物主义的观点，一个时代的"审美物态"与"美学思想"之间有着千丝万缕的内在联系，皆因为它们都受制于那个时代的社会生产力，都会被打上那个时代技术成就的印记。"艺"的概念中一定包含了技术，也包含了以幼稚形式出现的人类对大自然的研究活动，当然其中也包括了科学。由此，陈望衡先生在《科技美学原理》一书中得出了这样的结论：①以技艺为主要内涵的技术活动与科学、艺术在文明初创期是同一的；②凡是包含技巧与思虑的活动，在古代中国和西方都被称为艺术，与今天相比，古代的艺术主要不是指那些以形象反映生活、表达情感的精神生产活动，而是指制造实用品的物质生产活动。

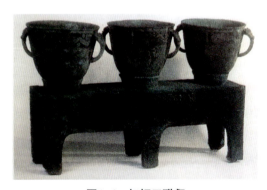

图1-4　妇好三联甗

殷商时期具有庄重、狞厉之美的青铜器，就是殷人熟练运用"金有六齐"技术的物化形态。1976年河南安阳殷墟出土的妇好三联甗（图1-4）通高68 cm，器身长103.7 cm、宽27 cm，重138.2 kg。全器由长方形器身和三件甗组成。器身有底和六只方足，上有三个高起的喇叭状圈口，圈口周围饰三角纹和勾连雷纹。案面绕圈口有三条盘龙纹，四角饰牛头纹，四壁上饰夔纹和圆涡纹，下饰三角纹。三个圈口内置三件大甗，甗敞口收腹，底微内凹，有扇面孔三个，口下饰两组大饕餮纹，每组均由对称的夔龙组成，甗内壁和两耳际外壁均有铭文"妇好"二字。

在设计发展的过程中，技术与设计同行，在实现使设计具有外在美和内在美的终极目标的过程中，一直扮演着重要的角色。先秦《考工记》记载了能工巧匠创造的让全世界惊叹的器物，内容涉及木工、金工、皮革、染色、刮磨、陶瓷等6大类30个工种，除了天文、生物、数学、物理、化学等自然知识，还完美展现了当时在功能和美学方面所达到的工程技术成就。设计在美学风格上的改变也是由技术的发展而实现的，在青铜时代之后，人类在不停地实践和探索，人类社会又步入了铁器时代和瓷器时代，"这其

中总有一种不以人们的主观意志力为转移的规律，在通过层层曲折渠道起作用……"从古罗马普林尼的《博物志》到欧洲文艺复兴时期，艺术家对美和艺术美的探索，成为开展以技术为主的设计活动的坚实的基础平台。例如艺术巨匠达·芬奇就把几何学和光学原理应用于绘画，发现了透视法和远近物体清晰程度不同的表现方法，从而创作出了

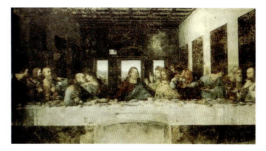

图1-5 《最后的晚餐》（达·芬奇）

诸如《最后的晚餐》（图1-5）等不朽之作。达·芬奇同样也是个设计天才，他以惊人的创造力设计了很多物品。

18世纪西方美学运动以后，"技艺"及其所涉及的美学范畴才正式从"大艺术"中分离出来。工业革命为人类带来了新的能源和动力，促进了设计和制造的分工，批量化、标准化的大机器生产方式成为人们日常生活用品的主要生产方式。19世纪机器批量化生产带来产品设计标准的混乱、产品质量的下降的问题，从而导致了一场设计变革运动，这场运动试图改变由生产方式变革和市场扩大造成的"设计美学上的混乱"。此后，机器技术作为一个全新的元素加入到设计活动中，由此带来了设计审美观念上的革命。20世纪20年代大名鼎鼎的包豪斯及其设计活动，又证明了技术与艺术的重新统一，将给人类带来物质上与精神上的双重满足这一观点。

20世纪以来，科学技术得到了迅猛发展，涌现了许多新的设计流派与思潮，结构力学、应用力学、材料科学、施工技术等革命性成果，以及计算机技术的广泛应用，为设计艺术的独创性实践开辟了新的道路。1969年赫伯特·西蒙首次提出"设计科学"学科的概念。他在《关于人为事物的科学》中，从人的创造性思维和物的合理结构之间的辩证统一和互为因果的关系出发，总结出设计科学的基本框架，包括它的定义、研究对象和实践意义，设计学从此逐渐形成独立的交叉学科体系。此后，现代设计发展所涉及的范围和领域越来越宽，正如藤守尧所言："当今社会，设计已经成为结合艺术世界和技术设计的'边缘领域'，这个边缘，是艺术与科技的'双方融合、对话、拼贴、交融的场所'。尤其是后工业社会的设计，更应该被视作一个技术或艺术的活动，而不是一个科学的活动……设计在后工业社会中似乎可以变成过去各自单方面发展的科学技术和人文文化之间一个基本和必要的链条和第三要素。"

科学、技术、设计从同源分化、交叉混合，到趋向新的融合，已不是重复人类原始时期的历史形态，而是包含了更为丰富的社会进步内容、时代节奏和历史人文意义，体现出更高境界的社会发展水平。

1.1.3 设计——与艺术同源

上古时代的人们把凡含有技巧与思虑的活动及具体器物的制作都称为"艺术"或"技艺"。砍砸器、投枪、骨针、兽皮衣裙、陶器等大多数人工制品既是工艺品又是艺术品。甲骨文中的"艺"呈现出人双手持草木种植的字形，明显地含有"技艺"的属性。尽管这些活动中含有较强的技术因素，而且是出于实用目的的，但丝毫未影响先人们对

"艺"的理解。在古希腊"技"等同于"艺","technology"一词专指技术和工艺,其词根既有"艺"之意蕴,又有"工艺和制作"之意,所以那些在今天看来应该划入技术范畴的活动,诸如细木工、制陶、冶炼、纺织等,都被看成是艺术活动,在今天我们认为属于精神生产领域的活动,古人认为它和制陶、纺织一样同属技艺。在原始时期,精神因素还没有作为人们区分不同活动的依据,人们更多地着眼于从对技艺的掌握上去抓住它们的共同点。由于原始思维掩盖人类今天的科学思维,人们不可能区分制陶和巫术活动的差别,在古代人的意识里,动手制作与祈求神灵都是制造活动顺利成功所不可缺少的组成部分。从二者的发展看来,艺术与设计之间是孪生关系,彼此间相互依存,设计可以是艺术,艺术包括设计,但不等同于设计。没有设计性的艺术,不是艺术。同样,没有艺术性的设计也不能算是好的设计。

在工业革命前的漫长岁月里,技艺统一在一个范畴之中,这种技艺不分家的现象,使得绘画、建筑、手工艺等在很长一段时间内都遵循着同一种美的规律和原则。随着生产的发展和社会的分工,设计与艺术开始分离并形成互有区别的两个独立体系。但无论是从设计的发展轨迹来看,或从艺术的发展轨迹来看,设计与艺术始终是相互影响、相互渗透并相互作用的。如文艺复兴时期的伟人达·芬奇,他不仅是一位画家,还是一位雕刻家、建筑学家、气象学家、物理学家、工艺师等。同一时代的米开朗琪罗、丢勒等都属于兴趣广泛、知识渊博的全才。在文艺复兴时期,艺术与工艺在分离的同时仍存在着千丝万缕的联系。

工业社会科技的进步,反映在艺术上是轰轰烈烈的艺术变革与创新。因此,在不同的时空状态的质点上会产生不同的艺术风格。现代抽象派、未来主义者和超现实主义者主张在艺术中利用相对论、量子力学等现代自然科学的各种成就,主张艺术应适应科技进步,并按照现代自然科学所达到的成就来"改造"自身。新印象主义画家干脆标榜,他们画的画作是电动力学过程的艺术再现。在设计领域,自20世纪20年代开始,涌现了许多新的设计流派与思潮,结构力学、应用力学、材料科学、施工技术等革命性成果,各种艺术流派的广泛影响,为设计艺术的独创性实践开辟了新的道路。受蒙得里安构成派的启发(图1-6),里特维尔德设计的"红蓝椅"(图1-7),由木条和胶合板构成,15根木条互相垂直,形成椅子的空间结构,各结构间用螺钉固定。靠背为红色、坐

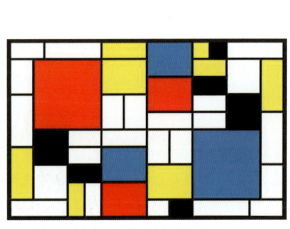

图1-6　蒙得里安构成派作品

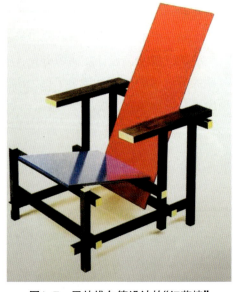

图1-7　里特维尔德设计的"红蓝椅"

垫为蓝色，木条为黑色，木条端面为黄色，黄色端面表示断面，意味着构件连续延伸的一个片断，以引起人的联想，即把各木条看成一个整体。这把椅子以最简洁的造型语言和色彩，表达了现代主义的造型理念。

设计在发展的过程中自始至终都渗透着艺术的存在。设计艺术始终是以艺术审美为导向的具有实用价值的"艺术形式"，是着眼于人与物、主观与客观的关系的基础上的，是基因与媒介、观念与形式、感觉与表现、主体自由化与客体自由化等的相互结合、相互作用的动态表现。它是非物质的，以意识的形式存在，如果说得明确一点，这种基因感觉，就是设计因素的关系存在。它表现在艺术形态上就是设计艺术，表现在思维上就是设计理念。艺术创造这一精神生产过程中的主观与客观、精神性与物质性的交叉和多元、多层次的关系，物质因素、设计因素、美学因素的共同编织，也最终要求着意蕴美和形式美的高度统一。这种物化结构的自然结果，构成了今天丰富的艺术设计门类。在21世纪的今天，"设计"已经为越来越多的人所认同和接受。"平面设计""工业设计""环境艺术设计""服装设计""陶瓷设计"等都越来越多地与艺术同行。我们不难预测，在未来相当长的时间里，艺术与设计还会完美地结合，共生共长。

思考并讨论

如何理解"艺术为我，设计为他"？试举例说明。

1.2 设计美学的源与流

设计和美学之间是什么样的关系？设计是在人们日常生活中产生的，设计文化引领着人们创造物质和精神财富，在这种创造的过程中，人们的实践活动实质上也是一种审美活动。因此，设计和美学是相辅相成、互相影响的，设计价值的实现需要对美学进行深入研究，而美学的发展也需要通过设计来不断地完善。

1.2.1 美学——设计的内在力量与支撑

1735年德国哲学家鲍姆嘉通（1714—1762）首次提出美学学科的名称。鲍姆嘉通认为，美学是"感性知觉学"或"感性学"。他从根本上改变了美学一直以来零散的、局部的状态。他对美学做了几点具体规定：①美学是自由艺术的理论；②美学是低级认识论；③美学是美的思维的艺术；④美学是与理性相类似的思维的艺术，是感性认识的科学；⑤美学是"对以美的方式思维过的东西所做的共相的理论考察"。以今天的眼光来看，鲍姆嘉通关于美学的性质和美学学科的归属的论断，可能不够深刻，但他花费毕生精力使美学这一学科独立地建立起来了，所以后人尊称他为"美学之父"。在20世纪，西方美学产生了众多的流派，这些流派用新的美学理论来诠释美学家的思想，使得美学形态新颖多样，而被现代设计浸润的美学思想又变成了美学新的基础，使得现代设计呈现出更多元、更丰富的美学特色。

纵观东西方历史，美学思想已经有两千多年的历史了。任何时代的美学思想都会对设计行为产生深刻的影响。与人们社会生活密切相关的设计都不可能超越其当时所处社

会的美学观念。在中国，先秦诸子强调"以用为本"。墨子最早提出功利主义原则，极力强调工艺物态生产的实用性，他认为："为衣服之法：冬则练帛之中，足以为轻且暖。夏则絺绤之中，足以为轻且清。谨此则止。故圣人之为衣服，适身体、和肌肤而足矣，非荣耳目而观愚民也。"韩非子也指出"玉卮无当，不如瓦器"，评判美丑的标准是其实用功能。在西方，毕达哥拉斯发现的黄金分割之美、苏格拉底的实用论美学观、亚里士多德的四物论、托马斯·阿奎纳的神学美学、达·芬奇的科学美学等，这些观念都深深地影响了当时的工匠们，甚至对后世都有深远的影响。

"现代设计之父"威廉·莫里斯曾有一句名言："不要在你家中放一件虽然你认为有用，但你认为并不美的东西。"现代社会，一件物品"好用"已经不能满足人们的需求了，在追求实用的基础上，人们的精神因素上升到首位。这时，设计在美学上得到的最大的反应就是，有机会使设计更多地穿行于精神领域，把与物质相对应的精神现象通过设计反映在物质上，并加以审美化表现。文艺复兴之后，随着近代科学的发展，各门学科的分工越来越深入，而人类的审美意识和美学思想也越来越丰富、越来越复杂，因此，美学终于从哲学与文艺理论当中独立出来，成为一门独立的学科。美学的产生和发展，经历了一个漫长的历史过程：先有审美意识，后有美学思想，最后才有美学这一门学科的产生和建立。

设计的美学力量是巨大的，随着消费社会的到来，审美活动已经超出传统的范围而渗透到大众的日常生活中。一些新兴的审美现象，已经深入大众的日常生活空间，使得中国社会处于十分重视产品的美学设计的状态。而且通过这种美学设计极大地提高了商品的经济附加值，带来了巨大的经济效益。对产品的美学设计给予理论指导的研究范式便是更具现实针对性的"生产的美学"（图1-8），或产业经济学视野中的美学研究。"生产的美学"的宗旨是要弄清楚何种形式的美学设计更能激发大众的审美情绪，使大众全然沉浸于产品的美感中，最终心甘情愿地消费。今天的台湾地区已经成为全球著名的模具开发基地，以及全球知名的电子产品的生产地，台湾地区对产品的设计美学的重视极大地推动了其工业产品质量的升级。

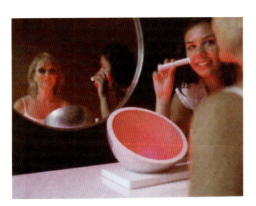

图1-8　女性家用美容仪

1.2.2　现代设计美学的发展及现状

19世纪下叶英国的"工艺美术运动"在世界设计史上是一场具有划时代意义的设计革命活动，是当时部分知识分子对工业化的深刻反思。威廉·莫里斯（1834—1896，图1-9）作为一位优秀的工艺美术设计家，在多个设计门类中都显示出卓越的才能。他在继承古罗马、中世纪及17世纪、18世纪优秀艺术传统的基础上大胆创新，形成了自己独特的艺术风格。其风格可以简单地概括为"简练、朴素、丰富、生动"，其作品深刻地揭示出了"艺术与技术相结合"这个现代设计的审美原则与标准，同样也说明任何脱离社会土壤的唯美主义设计都只是昙花一现。工艺美术运动的美学观为后来的设计运动奠定了基础，对现代设计美学的影响是深远的。

1907年10月，赫尔曼·穆特修斯（1861—1927)组建了德意志制造同盟。这是一个由工业家、建筑师、工艺家联合组成的团体。赫尔曼·穆特修斯认为，设计不仅具有艺术的价值，同时也具有文化和经济的意义。他声称，建立一种国家和民族的美学形式就是制定一种形式的"标准"，以形成一种"统一的审美趣味"（图1-10）。德意志制造同盟通过其宣言阐明，"美学标准的合理性与我们时代的整个文化精神密切相关，与我们追求和谐、社会公正以及工作与生活的统一领导密切相关"。正是在这种国家的一种"统一的审美趣味"指导下的运动，使设计进入社会经济的文化领域。

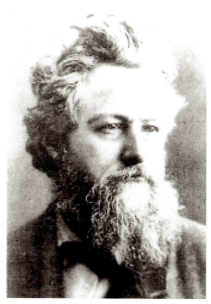

图1-9　现代设计之父　威廉·莫里斯

1919年4月包豪斯在德国成立，它总结继承了自罗斯金、威廉·莫里斯到德意志制造同盟以来的优秀设计思想，主张实现审美与实用功能的新统一。格罗皮乌斯指出："美的观念随着思想和技术的进步而改变，不存在什么'永恒的美'。"包豪斯的理性与科学（图1-11）的设计美学思想体现在引导现代设计逐步从理想主义走向现实主义上，从而奠定了现代主义设计的观念基础。但是，包豪斯在探求工业时代设计的新的表现形式的实践过程中，因过分宣扬抽象的几何构成意义、与传统决裂，不但导致了设计的形式主义，也削弱了产品的实用功能。包豪斯存在的所谓"国际式"纯美学的设计思想也给各国优秀的传统设计文化带来了冲击。芝加哥学派理论家沙利文提出的"形式追随功能"的口号，成为现代设计运动最具影响力的理念之一。它是在当时欧洲对设计功能的关注和对实用艺术中虚假华丽、繁复装饰的不满的背景下应运而生的。这种掌握机器艺术的潜能，以改善人们生活质量的设计思想广泛地流行于美国和欧洲。但是，当这一美学原则被机械地应用到后来的设计之中时，也产生了一些与生活相悖的设计作品。

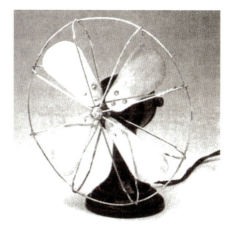

图1-10　贝伦斯1908年设计的电风扇

图1-11　"包豪斯"教师作品

20世纪20年代后，现代工业社会的确立，现代工业大规模系统化生产能力的形成，社会生产力的迅猛发展，社会文明程度的提高，科技生产与艺术、设计与制造的再次融合，人们物质、精神需求观念的变化，对工业产品审美特征的重新认识和审美要求的普遍提高，这些因素都直接或间接地影响了现代设计美学的诞生和发展。

第二次世界大战结束后,战前出现在欧洲的现代主义设计迅速成为一种思潮而蔓延至全球,一种带有共同性的国际主义风格随即形成。同时,每个国家又有自身的发展模式与侧重点,设计的审美视角更为宽广,人类的设计活动迈进了一个多姿多彩的新时代。意大利具有浓郁民族特色与文化现象的设计、德国具有理性的技术表现特征的设计、法国豪华雅致的服装设计以及瑞士洗练且强烈的平面设计都独树一帜。美国以优良设计作为自己的设计理念,善于把新技术与新材料相结合,强调产品的美应寓于其材料之中,构建了由现代主义走向"当代主义"的成熟的设计美学体系,取得了社会和经济的双重实效。日本成为设计大国的成功秘诀就是在协调传统与现代的关系时采用了"双轨制"策略,一方面在服装、室内设计等领域研究和开发传统,以保持本民族优秀风格的延续;另一方面注重传统美学思想对科技含量较高的现代设计的深层次影响,使传统文化和艺术在现代设计中得以发扬光大,这使得日本的设计既富有传统设计美感又极具现代精神。

在后工业社会诞生的众多设计流派,设计十分突出产品的新和强烈的文化元素,追求人与工业品的审美情感效应,寻求更丰富的设计语言与视角形象,满足了不同文化群体的消费需要,对以信息化为鲜明特色的后工业社会的设计有重大的影响。"波普主义"的设计艺术除了借鉴东方装饰艺术外,更出现了对传统手工艺的复兴与钟情。"后现代主义"的设计更是弘扬地方文化与艺术传统,注重对历史的借鉴,将优秀的传统艺术语言与现代表现手法相结合,使设计的艺术与产品达到完美的境界。

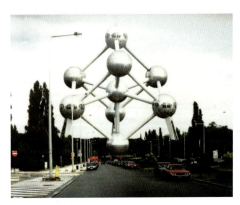

图1-12 布鲁塞尔原子塔

"后现代主义"的设计善于运用先进的科学技术成果,来处理设计和人类的相互关系,并强调设计语言在美学方面的表现,将科学、技术、艺术更加紧密地结合在一起。布鲁塞尔原子塔(图1-12)中的"原子球"既有在形式上表征原子概念的象征意义,又有构成建筑空间的物质功能。连接各展室的通道是"原子"之间的"键",它们是双关的"联系中介"。这一原子塔建筑并非是对原子的真实仿造,把原子想象为光滑的刚性圆球也已不是现代原子的科学概念。这一原子塔建筑实际上成了一种具有时代新奇感和对称、和谐的科学美的标志。

自此以后,现代设计和现代设计美学运动在美国,在欧洲,在亚洲、大洋洲,也在南、北美洲甚至在非洲,迅速地发展起来。1944年12月英国创立了第一个有关技术美学的组织。1951年美国成立了类似的组织。1952年作为民间学术组织的日本工业设计师协会(JIDA)成立,同年日本国立工艺指导所改名为"工业设计院产业工艺试验所"。1953年在法国巴黎召开了一次国际工业美学会议,会上制定的工业美学宪章中规定,"工业美学是工业生产领域的美的科学"。1957年在瑞士日内瓦成立了一个国际技术美学协会,同年一些发达国家在伦敦成立了国际工业设计协会(ICSID)。20世纪50年代在法国、英国、日本等国,60年代在苏联和东欧,相继出现了工业设计和现代设计美学热潮。1962年苏联成立了技术美学科学研究所。20世纪60年代末柏林国际设计中心(IDZ)建立了。越来越多的国家开始重视现代设计美学和工业设计。改革开放后的中国也奋起直追,艺术设计发展飞快,1987年10月中国工业设计协会在北京正式成立。20世纪90年代,我国设计界的众多专家学者呼吁建立并发展设计美学,清华大学美术学院的柳冠中教

授曾多次在著作和讲座中阐述设计美学的原理和意义,以推动设计美学学科的建设发展。在目前经济全球化的大潮下,这门跨学科的、综合性的学科正蓬勃地发展着。

1.2.3 现代设计美学的学科定位

现代设计美学是在现代设计理论及其应用的基础上,结合应用美学而发展起来的一门新兴交叉学科。它在学科定位上具有自身的特点,不能完全照搬传统的美学理论,而且在实际应用中它也有自己独特的要求。

首先,从理论基础上讲,现代设计美学理论的产生是美学和艺术理论走向大众和实际应用的必然。传统美学,实际上就是社会精英和贵族的美学,美学和艺术研究主要关注形而上的自我世界,很少顾及现实中普通人的审美需要和审美发展,而对美和艺术的需求是人们的基本需求之一。随着社会物质生活的发展和人们精神需要的提高,社会大众的消费逐渐由物质性的追求转向精神性、文化性的追求。设计行业的分工也日渐具体化、细致化。人们对产品的消费由功能性走向了审美性,某些产品的功能性需求甚至降低到次要地位,而审美的需求上升到首要地位。因此,对于产品的精神功能即审美价值的需求,逐渐成为设计美学研究的重点。这些社会观念的变化,推动了新的理论的产生,将美学从传统的领域转向物质生产和社会生活的广大领域。关于这些设计领域内的美学和艺术问题,以及社会大众日常生活中的美学问题,不但是现代工业社会人们对设计普遍需要的产物,而且是美学和艺术理论发展到当代社会,突出现实应用化特征的结果。必须要有一门相应的学科来对现代设计进行专门的研究。这样,对现代设计的研究直接影响了设计美学的产生,促成了其基本理论的形成。

其次,就设计的实际应用来看,设计美学理论的产生是社会生产方式发展的现实需要。现代设计美学的发展和现代设计的发展是同步的。所以,探讨设计美学的学科定位问题,首先必须从技术和艺术设计的结合入手。工业革命以后,技术水平的发展引起了社会生产方式的变化,导致现代工业化的生产方式代替了传统的手工生产,人类进入了工业文明时期。相应地,工业技术的发展引出了一个迫切需要解决的现实问题,即传统手工生产中的审美形式如何与现代工业生产相结合。也就是说,大批量、标准化的工业生产是否需要审美与艺术的参与?如确实需要,又如何体现出产品的审美与艺术特征?同时,现代工业产品的形态如何满足现代人审美的需要?这些尖锐的现实问题,迫使设计师不得不考虑现代工业生产的形态问题,不得不把审美和艺术的眼光投射到工业产品的生产中去。这样,经过设计师的不懈努力和探索,符合现代人审美观念的现代设计就应运而生了。可见,现代设计的诞生是在工业技术发展的基础上,艺术设计直接介入技术的结果。所谓现代设计美学,就已蕴含在艺术设计介入技术的过程之中了。从这一层面看,设计美学的诞生是人们的生产方式发生革命的必然结果。

1.3 设计美学的研究对象

从设计美学学科的定位,可以看出设计美学要处理设计与人、技术与艺术、形式与

功能等的关系。设计美不以艺术中作品的美为评价标准，而是以设计与人的关系的合目的性为评价标准，即以设计产品是否满足主体的使用、是否与环境相和谐等问题为评价标准。从技术与艺术的关系上表现为，设计与现代技术的发展是否能够满足人的需求和材料、技术与审美的关系。在功能与形式的方面表现为，设计是否能够适时保持功能与形式的和谐尺度。这些都是设计美学与美学研究不同的表现，设计要满足使用者的方便和外形美观两方面的要求，所以不能仅以外观的美丑来衡量产品的优劣。

设计美学研究的对象大致可分为：

（1）纵向地对设计美学史进行研究，把设计（如工艺品设计、建筑设计等)放入人类社会生活的历史发展中做动态研究，研究设计风格发展史、设计审美观念发展史，从历史长河中汲取设计美的文化内涵、设计美的规律（设计美与技术、设计美与市场、设计美与生产、设计美与形式法则等）。

（2）横向地对设计要素和原理进行分析，包括设计美的本质、形式、构成，设计美的形态、风格，设计美的要素（形式美、材料美、技术美、功能美等）等方面的内容，以利于进一步分析设计趋势、提高设计审美水平，进而起到指导设计实践活动的作用。

（3）研究设计审美心理，主要包括设计审美的个人心理、文化背景、时代风尚、民族心理、信息反馈等。

（4）研究设计审美教育问题，主要包括设计审美教育的内涵、途径、方法、实施情况等；培养设计师的审美修养、审美理想、艺术个性、设计思维等；对历史上的成功经验加以积累和发扬，推广设计美学的优秀理念。

学习设计美学一定要理论与实践相结合，把理论知识和设计实践、艺术创作和欣赏联系起来，从实践中总结理论，再以理论来印证和指导实践，促进理论和实践同步螺旋式上升提高，这样才能体会到学习设计美学的乐趣。

课后延展阅读

1. 李泽厚《美学四讲》，天津社会科学院出版社，2001.
2. 徐恒醇《设计美学》，清华大学出版社，2006.
3. 尹定邦《设计学概论》，湖南科学技术出版社，2002.

课后思考与习题

1. 设计、艺术与科技的关系是什么？它们之间发生了怎样的嬗变？
2. 如何理解设计美学的定义，以及其在设计艺术中的作用？
3. 如何学好设计美学？

第2章

设计美学思想篇——东方篇

★教学目标

(1) 通过本章的学习，了解中国美学不同历史时期具有代表性的美学思想及设计观念的发展脉络。

(2) 理解不同历史时期出现的美学思想的哲学背景和历史文化原因，归纳其主要特点。

★教学重难点

(1) 理解先秦作为中国古典美学的第一个黄金时代具有代表性的美学思想，并比较各派美学观点之不同。

(2) 理解魏晋时期是中国古代美学的一个分水岭的原因，及这一时期的美学成就。

(3) 能学会提取中国传统设计元素并将其逐渐运用到设计实践中。

★引例

以"无"为美的道家美学与无印良品的"无"设计

以"无"为美的思想在中国源远流长，影响深远。《老子》第四十章："天下万物生于有，有生于无。"意思是天地万物都是"无"和"有"的统一，有了这种统一，天地万物才能流动，才能生生不息。所谓的以"无"为美，是指以"无"为特点的"道"具有无限的美，它的美是"大美""至美""全美"。老子的"大音希声，大象无形"是指事物最根本的规律既是看不见的，也是不可感知的。成功的艺术创造既是艺术家的杰作，又处处显得天然生成，没有人为造作的痕迹，这是艺术追求的最高境界。以"无"为美的道家思想在设计艺术中不是去除所有形、声、名、味，而是以有限的形、声、名、味含蕴令人回想无限的博大内涵，从而使人获得莫大的审美享受。

无印良品（图2-1）秉承着"无"设计的设计理念，追求自然、朴素、单纯，还原产品的本质。它的商品从品牌理念到具体的产品都透露着高雅致远的东方情怀，把设计上升到人文精神的哲学境界，从文化、哲学和价值观等深层面来思考理解"静、空、无"的含义。这与道家思想强调以有限的形式来含蕴无限美的"无"为美思想是一致的。

图2-1 无印良品设计产品

以中国为代表的东方美学思想,可谓源远流长。在近代以前,作为世界文明的先行者,中国的物质文化和精神文化代表着世界文化的最高水平和主要发展方向之一。而且在漫长的历史进程中,中国文明的发展始终没有中断过,在5000年有记载的文明演化史中,祖先们对于世界宇宙观的摸索使得知识结构体系不断完善,对自身所处社会的意义与价值也做出了深入的总结,文学、音乐、哲学的体制变革都为整个人类发展史留下了光辉的一页。中国文化的连续性正好形成了中国美学鲜明的民族性,审美文化越是民族的就越有价值,就越能走向世界,为全人类所共有。奥斯瓦尔德·喜仁龙在《中国人论绘画艺术》中曾这样写道:"中国美学令人羡慕的得天独厚之处在于,它拥有清晰可查的、可溯往现代以前的种种文献,其艺术所基于的法则,在1500年中事实上一直保持不变。"中国古代虽然没有专门研究美学的著作,但这些珍贵的思想如珠玉一般散见在各种典籍之中,正是这些不成系统的思想对中国古代的设计产生了不可估量的影响。由此,以中国为代表的东方美学思想与物质文化一起,一直影响着西方的文化。

2.1 中国古典美学的始发

先秦时期是社会大动荡时期,由奴隶制过渡到封建制的社会制度变革,给当时的思想意识形态和文化艺术形态带来强烈的冲击和碰撞,人们的思想空前解放,学术界出现了"百家争鸣"的现象。这一时期出现了中国历史上第一次思想解放浪潮,美学思想也在各种典籍中频频露面,其中以儒家、道家、墨家等为首的美学思潮的涌现对当时的设计产生了深远的影响,可以说,在中国有着思想后盾的设计到先秦时期才真正出现,先秦时期可谓是中国美学的发端期。

思想领域"百家争鸣"的局面,使得设计艺术也呈现出百花齐放的格局。楚国器物造型曲中有直,具有劲健的特色,装饰题材富有幻想,多用浪漫主义手法。秦国器物则富有淳朴的美感,具有现实主义风格。此外,郑国的精巧、韩国的优雅、燕国的古朴、赵国的浑厚等,还造就了全国著名的地方产品,如韩国的弓弩、吴越的刀剑、巴蜀的竹木器、临淄的制陶,显示出独特的地域设计特色。

2.1.1 老子的美学思想——以"无"为美

老子(图2-2),姓李名耳,字聃,陈国人,约出生于公元前571,逝世于公元前471年。他是我国古代伟大的哲学家和思想家、道家学派创始人。老子的美学思想是中国古典美学的起点和源头。老子美学思想最重要的范畴并不是"美",而是"道""气""象""有""无""虚""实""味""妙"等。这些思想对后世一千多年中国古典美学体系的发展和完善产生了巨大的影响。例如,汉代的"元气论",魏晋南北朝时期的著名命题"气韵生动",中国传统绘画讲究虚实相间、计白当黑等,无

图2-2 老子

一例外都是源于老子的美学思想。

要想理解老子的美学思想，必须先理解《老子》中"道""气""象"这三个彼此有关联的哲学范畴。老子认为，万物的本体是"道""气"，"象"（物的形象）不能脱离"道""气"而存在。从《老子》全书看，"道"具有如下的性质和特点：

（1）"道"是原始混沌。老子说："有物混成，先天地生。寂兮寥兮，独立而不改，周行而不殆，可以为天下母。吾不知其名，强字之曰道，强为之名曰大。"（《老子》第二十五章）意思是，"道"是在天地产生之先就存在的原始混沌，它不依靠外力而存在，它包含着形成万物的可能性。

（2）"道"产生万物。老子说："道生一，一生二，二生三，三生万物。万物负阴而抱阳，冲气以为和。"（《老子》第四十二章）

（3）"道"没有意志，没有目的。老子说"道法自然"（《老子》第二十五章），"道常无为而无不为"（《老子》第三十七章）。意思是，道虽然产生万物，但它并不是有意识、有目的地创造万物、主宰万物。

（4）"道"自己运动。"道"并不是静止的，它处于永恒的"逝""远""反"的运动之中，从而构成了宇宙万物的生命。

（5）"道"是"无"与"有"的统一。老子说："道可道，非常道；名可名，非常名。无，名天地之始；有，名万物之母。故常无，欲以观其妙；常有，欲以观其徼。"（《老子》第一章）老子认为，"道"具有"无"与"有"的双重属性。天地万物都是"无"与"有"的统一、"虚"与"实"的统一。

从作为"天地之始"的角度看，"道"就是"无"。所谓"无"，即没有确定的形体和物象，没有极限和规定，而宇宙造化的妙处却蕴含其中。从作为"万物之母"的角度看，"道"就是"有"。所谓"有"，作为"无"的对立面，就是有差别、规定和极限，有确定的形体和物象。

《老子》第十一章中："埏埴以为器，当其无，有器之用。凿户牖以为室，当其无，有室之用。故有之以为利，无之以为用。"其意思是：揉和陶土做成器皿，有了器具中空的地方，才有器皿的作用；开凿门窗建造房屋，有了门窗四壁内的空虚部分，才有房屋的作用，所以"有"给人便利，"无"发挥了它的实际作用。老子"无"与"有"的辩证思想，阐明了有无相生、相反相成的道理，生动地说明了"空"在建筑设计和器物设计中的功能作用，"无和有"的思想在中国传统绘画中后来发展成"虚与实"的概念，在绘画中营造"境生象外"的艺术表现力和"虚实互补"的审美观念，对后世的绘画艺术和设计艺术影响极大。

"天下皆知美之为美，斯恶已；皆知善之为善，斯不善已……"（《老子》第二章）美是相对于它的对立物"恶"（丑）而存在的。老子把美与善明确分离，他认为美和丑、善与恶都是相互比较、相互依赖而存在的。"美"这个概念并不是老子首先使用的，但老子给予"美"的这两个概念，使得它第一次成为一个独立的美学范畴，在美学史上有非常重要的意义。

老子还提出了新的审美范畴，即"味"和"妙"。"道之出口，淡乎其无味……"（《老子》第三十五章）"道可道，非常道；名可名，非常名。无，名天地之始；有，名万物之母。故常无，欲以观其妙；常有，欲以观其徼。此两者，同出而异名，同谓之玄。玄之又玄，众妙之门。"（《老子》第一章）"味"作为一条审美标准，本来是一种生理感受，后来发展成为美学范畴。"妙"体现"道"的无规定性、无限性的一面，体现了"道"的"无"的一面。到了汉代，"妙"就成了常用的审美评语，成为一个美学范畴。

如杨兴称贾捐之"言语妙天下"(见《汉书·贾捐之传》),班固称屈原为"妙才"(见《离骚序》)。

2.1.2 孔子的美学思想——以"和"为美

孔子(公元前551—前479,图2-3),名丘,字仲尼,鲁国人,儒家学派的创始人。孔子的美学思想以仁学为基础,"克己复礼为仁",就是把遵守奴隶制等级制度的"礼"作为言行的最高标准。按照这个标准,孔子从个体与社会的关系中沉思美之所在,强调在个体与社会的和谐统一中获得自由,进入美的境界。

孔子在"乐"(艺术)中,极力提倡美与善的统一,认为艺术必须要包含道德内容,才能引发美感。《论语·八佾》记载,子谓《韶》:"尽美矣,又尽善也。"美是形式,善是内容,艺术是美与善的统一。而且不光要"美善合一",还要"文质合一"。孔子提出了"文质彬彬"的命题来表达他的观点,《论语·雍也》记载:"质胜文则野,文胜质则史。文质彬彬,然后君子。""文"指人的文饰。"质"指人的内在道德品格。只有"文""质"统一起来,才能成为一个"君子"。后来,孔子把外在形式的美称为"文",把内容称为"质"。他认为,形式和内容应该统一起来,审美的最高境界是"文质兼备"。

《论语·八佾》记载:"《关雎》乐而不淫,哀而不伤。"这"乐而不淫,哀而不伤"就是儒家推崇的审美标准:艺术包含的情感必须是有节制、有限度的情感。这个审美标准,用一个字来概括,就是"和"。"和"也是孔子整个美学思想的核心,孔子倡导的"和"的美学思想对后世有着深远的影响,很多艺术家的审美理想、审美趣味都是以这个"和"字为核心的。"和"具有包容性、丰富性(图2-4)。"以和为美"应用于造物工艺上,主要就体现在形式与功能的适度结合。在中国的设计历史上,漆器和瓷器的设计是对这一观点最具代表性的诠释。漆器工艺在秦汉时期就在造型设计、装饰、工艺材料以及技术等诸方面达到了相当高的水平,它具有质轻、形美、耐用和华贵的特点。漆器的设计将实用功能和审美功能完美地结合在一起,它既有良好的使用性、操作性,造型与装饰又是多样化的。

图2-3 孔子

图2-4 玉璧

2.1.3 庄子的美学思想——以"自由"为美

庄子(图2-5),名周,约生于公元前355年(周显王十四年),战国时蒙人,曾为

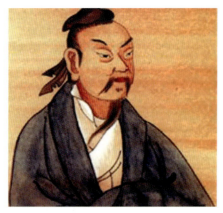

图2-5 庄子

蒙漆园吏。现存《庄子》一书，分内篇七篇、外篇十五篇、杂篇十一篇，共三十三篇。对于庄子的生平我们了解得很少，但从《庄子》里面我们可以看到庄子厌倦人世的生活，喜欢亲近自然，经常出没于山水之间，领略自然之美。

庄子的哲学和美学的核心内容是对"自由"的概念以及"自由"和审美的关系的讨论。庄子发展和深化了老子的思想。他认为，"道"是客观存在的、最高的、绝对的美。《庄子·知北游》中说："天地有大美而不言，四时有明法而不议，万物有成理而不说。圣人者，原天地之美而达万物之理，是故至人无为，大圣不作，观于天地之谓也。"天地的大美就是"道"。"道"是天地的本体，对"道"的观照，乃是人生最大的快乐。庄子赞同老子的"无为"说，反对装饰、雕琢，崇尚返璞归真。基于此，庄子在《庄子·大宗师》中又提出"心斋"和"坐忘"的概念，其核心思想就是要从自己内心彻底排除利害观念。这种境界能实现对"道"的观照，是高度自由的境界。庄子把这种精神境界称为"游"。"游"，本意是游戏，游戏是没有功利目的的。将这种精神境界作为对审美主体的一种要求来看，有它的合理性。以审美观照来说，如果观照者不能摆脱对实用功利的考虑，就不能发现审美中的自然情怀，就不能从自然界中的一草一木中把握宇宙无限的生机，也就不能得到审美的愉悦。

庄子还在《庄子·养生主》《庄子·达生》等篇中，通过一系列精彩的寓言故事，表明人们在劳动实践中所达到的自由境界就是审美的最高境界。例如《庖丁解牛》（图2-6），"是以十九年而刀刃若新发于硎"，达到了高度的自由的境界。"提刀而立，为之四顾，为之踌躇满志"，是因为创造而产生的愉悦，是因为自由而产生的愉悦，是一种超越实用功利的精神享受，其实质上就是审美的愉悦、审美的享受。因此庄子指出，"道"是"技"的升华，"技"达到高度的自由，就超越了实用功利的境界，进入审美的境界，人们在劳动实践中所达到的自由境界就是审美的境界。

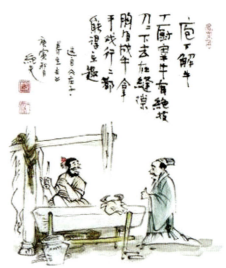

图2-6 庖丁解牛

思考并讨论

道家和儒家的审美思想有何异同？试举例说明。

2.1.4 韩非子的美学思想——以"功用"为美

韩非（公元前280—前223，图2-7），战国时期韩国都城新郑（今河南新郑）人，师从荀子，战国末期杰出的思想家、哲学家和散文家，是法家思想的集大成者。韩非著有《韩非子》一书，共五十五篇，在先秦诸子著作中独树一帜。韩非极为重视唯物主义与效益主义思想，美与功利的关系是韩非美学思想的中心问题。他以"功用"作为衡量

美的标准，菲薄技艺，重质轻文，表现出否定艺术的倾向。

韩非强调产品的实用功能，在他的著作《韩非子·外储说右上》中论及设计器物的原则——功利是决定事物价值的根本。"堂溪公谓昭侯曰：'今有千金之玉卮，通而无当，可以盛水乎？'昭侯曰：'不可。''有瓦器而不漏，可以盛酒乎？'昭侯曰：'可。'对曰：'夫瓦器，至贱也，不漏，可以盛酒。虽有乎千金之玉卮，至贵而无当，漏，不可盛水，则人孰注浆哉？'"一个白玉做的酒具，精美而贵重却是漏的；一个泥巴烧制的瓦卮，下贱粗陋却不漏。正是在这种"美"与"用"两者不可兼得的比较中，韩非表达了他的美学观点。

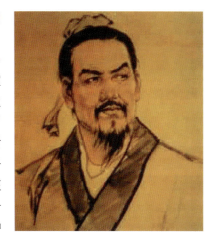

图2-7　韩非

还有一则《买椟还珠》的故事："楚人有卖其珠于郑者，为木兰之柜，熏以桂椒，缀以珠玉，饰以玫瑰，辑以翡翠。郑人买其椟而还其珠。此可谓善卖椟矣，未可谓善鬻珠也。"韩非所讲的这则故事，指出了楚人的错误就在于"怀其文忘其直，以文害用也"。想到表面装饰，而忘记内容实质，是纹饰破坏了用途。我们今天也可以用它来说明要正确处理形式与内容或者商品与包装的关系。

在我国古代，虽说也有一些人片面强调工艺品的实用功能而排斥审美功能，或将审美局限在精神领域，但是占主流的设计思想还是要求把实用和审美结合起来。

2.1.5　《考工记》的美学思想——以"良"为美

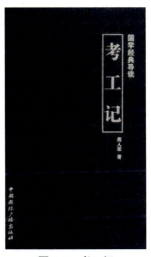

图2-8　考工记

《考工记》（图2-8）是春秋末年齐国的官书，是一部记述官营手工业各工种规范和制造工艺的文献。书中不仅详细记录了"百工之事"，而且蕴含了丰富的设计美学思想和朴素的设计观。

《考工记》提出了"天有时，地有气，材有美，工有巧。合此四者，然后可以为良。"即人的设计活动将涉及人与自然关系中的四个要素。所谓"天有时"，指的是一年中的季节气候条件。所谓"地有气"，讲的则是自然规律的约束，而且在这里主要指的是地理条件。所谓"材有美"，指的是工艺材质的性能条件。这可以从两个方面去理解。一方面，是材料的种类、质量，决定了产品的种类、质量，材料上等优质是产品优质美观的先决条件。另一方面，由于不同材料的自然性能、质地不同，或光彩夺目，如金属；或浑然质朴，如陶土等，因而在制作不同的产品时，可以根据产品的使用和审美的需要，选择适宜的原料。我国古代各种产品的不断丰富和发展，是离不开各种新材料的发掘的。所谓"工有巧"，是产品是否实用和具有美感的最后一个决定条件。这一观点，体现了中国传统文化精神中讲究应天之时运，承地之气养，人与自然相通融合的审美宇宙观。《考工记》总结了当时各种工艺品的制作技艺，强调了人是宇宙万物的一部分，所以人类创造的各种产品都应该是天时、地气、材美、工巧这四者的综合结果。天时、地气、材美、工巧这种工

艺思想的提出，也成了中国古代工艺设计和制作的原则以及中国最早的系统工艺思想。这种工艺造物理论将天、地、材、人有机地结合了起来，构成了中国传统手工业生产的思想体系，是中国先秦诸子思想中形而上之"道"对形而下之"器"的规约，是古代设计思想的核心体现。

《考工记》"百工之事"对每一工种做明确分工，同时对具体器物的设计与制作标准要求都有详细的规范。《考工记》主张在实际的造物过程中，处处体现"实用与审美"相结合的设计美学思想。"轮人为盖……上欲尊而宇欲卑。上尊而宇卑，则吐水疾而霤远。盖已崇，则难为门也；盖已卑，是蔽目也。是故盖崇十尺。良盖弗冒弗纮，殷亩而驰，不队，谓之国工。"（《考工记·轮人》）其意是：盖弓近盖头的三分之一部分较高，其外三分之二部分向下如屋檐一样较低，上高檐低，有了斜度，遮雨时流水很快。车盖太高了，普通高度的城门通不过去；车盖太低了，又会遮住车上人的视线。所以车盖的高度为十尺（约2米）。好的车盖，盖弓上不蒙布，弓末也不扎绳子，随车急驶于田野中，盖弓也不会脱落。有这样的工艺的人可以称为国家一流的工匠了。从此处可以看出，轮人制造车盖已考虑到实用与审美的因素。车盖是为车及乘坐者遮风挡雨及使其免受日晒的器物，其实用性自不必说。从审美的角度来看，车盖也应具有完美的造型。

《考工记》中记载的众多百工造物的原则无一不体现了实用与审美相统一的设计美学思想。百工在设计造物时，将主观的美的意识附于器物上，使设计物的实用价值与审美情感达到一致，使人们在使用物品的同时又有美的愉悦和享受，是设计者的美学追求。

思考并讨论

中国古代设计如何统一设计的实用价值和审美价值？

2.2 秦汉美学思想与设计

秦汉是大一统的时期。秦首次建立了我国历史上多民族统一的中央集权制国家，并在西汉时期得到了继承和发展。秦代的宫殿、陵墓等规模庞大、数量巨多、气魄雄伟，既彰显了帝王将相的豪情壮志，又体现出了儒生士人的孜孜追求，具有设计将实用与审美统一的趋势。汉代哲学（主要是《淮南子》和《论衡》这两部著作）中的元气自然论和形神论，对魏晋南北朝美学产生了深远的影响，汉代是中国古典美学的过渡期，在汉代人们对器物的功能和形式有了比较统一的认知。

2.2.1 《吕氏春秋》——以"适"为美

《吕氏春秋》（图2-9）是在秦国丞相吕不韦主持下，集合门客们编撰的一部黄老道家名著。此书成书于约公元前239年，全书以儒家学说为主干，以道家理论为基础，以名、法、墨、农、兵、阴阳家思想学说为素材，熔诸子百家学说于一炉。

《吕氏春秋》受先秦阴阳五行学说的影响，把美的产生和存在都归结于事物的运动和变化，认为阴阳二气运

图2-9 《吕氏春秋》

动、郁结是美丑的根源。《吕氏春秋》强调美必须合"适","适"是合适、适当的意思,事物恰到好处地和人与规律相适应。《吕氏春秋》还认为,美在于审美主客体之间的"合适"之中,"和出于适"且"适"高于"和",主张美在审美客体与审美主体的相契相适之中,"和出于适""美出于适"。没有"适"就没有"和",就不美。比如音乐在轻重、清浊上要适中,才能够使人的听觉愉悦。而人作为审美主体要"心适","故乐之务在于和心,和心在于行适","故适心之务在于胜理。"人快乐的关键在于心态平和、行为适当,做事依循事理恰到好处,这说明在审美过程中,审美主体的心态非常重要,"心必平和然后乐",然后才会愉悦,才能充分体会到美。

2.2.2 黄老之学——"形神"之美

黄老之学始于战国时期,所谓"托名皇帝,渊于老子",主张清静无为,提倡顺应自然。西汉淮南王刘安组织门客编著的《淮南子》(图2-10)是西汉黄老之学的代表作,它继承了道家崇尚自然的思想,对"道""气""形神""文质"等进行了论述。《论衡》(图2-11)是东汉唯物主义哲学家王充(27—约97)的著作,现存84篇。从这2部著作来看,汉代美学是从先秦美学发展到魏晋南北朝美学的一个过渡环节,先秦哲学中的"气"的范畴,经过《淮南子》和王充的元气自然论到魏晋南北朝出现了"气韵生动"的美学思想;先秦哲学中"形"与"神"的范畴,经过《淮南子》和王充的形神论到魏晋南北朝出现了"传神写照"的美学思想。

图2-10 《淮南子》

图2-11 《论衡》

分析"形神"关系时,《淮南子》指出:"神制则形从,形胜则神穷""神贵于形",认为人的外在形体(形)与内在精神气质(神)以及生命底蕴(气)共同构成一个整体,缺一不可,否则无美可言。"气"是外在形体(形)与内在精神气质(神)之根,是人的本质之美。《淮南子》认为,"形""神""气"三者之间有着内在的联系。"夫形者,生之舍也;气者,生之充也;神者,生之制也;一失位,则三者伤矣。"(《淮南子·原道训》)与先秦的观点相比较,《淮南子》更强调"神"对"形"的主宰作用。《淮南子》把这种神贵于形、以神制形的观点运用到艺术领域,提出了"君形者"的概念,认为艺术如果没有"君形者",就不可能使人产生美感。这种理论成为顾恺之"传神写照"美学的一个直接的理论来源。

《淮南子》还强调美的客观性。它明确指出，"美者"是"天地所包，阴阳所呕，雨露所濡，化生万物"。《淮南子·说山训》中：美玉掉在污泥中，再廉洁的人也会把它捡起来；破竹筏和瓦器放在漂亮的褥席上，再贪心的人也不会要它。美的东西不管你怎么贬低它，仍然是美的；丑的东西不管你怎么抬高它，也还是丑的。这说明，美和丑都是事物的客观存在的一种价值，人们不能随自己的主观意志而改变它。这是对美的客观性的明确肯定。

2.2.3 秦汉设计气魄——磅礴之美

大气磅礴是秦汉审美艺术的特点。秦汉的气魄首先在巨大的建筑中表现出来。秦始皇陵呈现出皇家规模、帝王气象，是历史的壮举，也是智慧的结晶，显示出社会审美当仁不让的优势。而兵马俑规模庞大，具有独特的造型艺术特色，既是人性的发现，又是艺术的奇迹。还有万里长城，它既是人类建筑史上的特例，又是艺术史上的一个高峰，更是审美史上的丰碑。它们三者一起，体现出了秦代短暂而辉煌的审美风格，那就是冷峻中的崇高、凄美中的沉雄、威严中的磅礴。

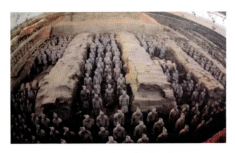

图2-12 秦始皇兵马俑

举世闻名的秦始皇兵马俑（图2-12）中的大量的陶俑陶马，充分显示了秦代卓越的陶塑技艺。一、二、三号陪葬坑出土的兵马俑中，有威风凛凛、队列整齐的武士俑7000多件，战车百余辆，战马百余匹。这些陶俑身材高大，昂首挺胸，神态威严勇猛，身穿铠甲，腿挂行藤（裹腿），足登方口齐头尖履，战袍和衣裤的衣褶贴体，圆润无皱。他们有的作按剑状，有的作持长武器状，有着轻装的也有着重装的，轻装利于远行，重装利于近战。而战马则体态劲健，似静立而待命，生动地展现了秦军的编制、武器的装备和古代战争的阵法。

将军俑高180厘米，体格健壮，身材高大，前庭饱满，双目炯炯有神。他们头戴燕尾长冠，身披战袍，胸前覆有铠甲，双手相握置于腹前，有的握着铜戈，有的擎着利剑，有的拿着盾牌。脚上蹬着前端向上翘起的战靴，头发大多挽成偏向右侧的发髻。他们的神态刚毅自然、沉稳平静，表现出身经百战、临危不惧的大将风度和运筹帷幄、决胜于千里的百倍信心，是当时秦朝威震四海的强大军队中上层武官的真实写照。

思考并讨论
秦汉设计气魄的设计气魄从何而来？举例说明。

2.3 中国古典美学的展开

如果说先秦时期是中国美学史上的第一个黄金时期，那么魏晋南北朝则是中国美学史上的第二个黄金时期。魏晋南北朝美学的发展深受魏晋玄学的影响，魏晋玄学的巨大

影响，带来了庄子美学的复兴。玄学思辨的方法论使人们分析问题有了新的思维方式，魏晋南北朝美学家提出了一批著名的美学命题，如"得意忘象""声无哀乐""传神写照""澄怀味象""气韵生动"等，这些命题对后世产生了深远的影响。著名美学家宗白华认为，魏晋南北朝艺术具有一种"简约玄澹，超然绝俗"的哲学的美（图2-13）。魏晋士人追求的美可以归纳为个性的才情之美、玄味的气质之美、超人的仪容之美等。

2.3.1 王弼——得意忘象

王弼（226—249，图2-14），三国曹魏山阳郡（今山东巨野县）人，魏晋玄学的主要代表人物及创始人之一。王弼人生短暂，但学术成就卓著，著有《老子注》《老子指略》《周易注》《周易略例》《论语释疑》等。他以老子思想解《周易》，并阐发自己的哲学观点，在学术上开一代新风——"正始玄风"。

图2-13 竹林七贤　　　　　　　　　图2-14 王弼

王弼对《周易》中的"意""象""言"三个概念及其关系做了精辟的论述。所谓"言"，是指卦象的卦辞和爻辞的解释。"象"是指卦象。"意"是卦象表达的思想，即义理。"言""象""意"三者之间是递进表达与被表达的关系。通过"言"可以认识"象"，通过"象"可以认识"意"，但明白了意，就不要再执着于"象"；明白了卦象，就不要执着于言辞。

王弼的"得意忘象"命题开源于庄子的"得意而忘言"。其主要含义是："意"要靠"象"来显现（"意以象尽"），"象"要靠"言"来说明（"象以言著"），但是"言"和"象"本身不是目的，"言"只是为了说明"象"，"象"只是为了显现"意"。

"得意忘象"在美学史上的影响：①它在《易传》的基础上，对"立象已尽意"的命题做了进一步的延伸，从一个角度对"意"和"象"的关系做了深一层的探讨；②这个命题为后人把握审美观照的特点提供了启发；③这个命题对艺术家认识艺术形式美和艺术整体形象之间的辩证关系有很大的启发。

2.3.2 嵇康——声无哀乐

嵇康（224—263），谯国铚县（今安徽省濉溪县）人，三国时期曹魏著名思想家、

图2-15 嵇康

音乐家、文学家。嵇康与阮籍等竹林名士共倡玄学新风，主张"越名教而任自然""审贵贱而通物情"。嵇康为"竹林七贤"的精神领袖（图2-15）。

嵇康通晓音律，尤爱弹琴，著有音乐理论著作《琴赋》《声无哀乐论》。他主张声音的本质是"和"，合于天地是音乐的最高境界。他认为，喜怒哀乐从本质上讲并不是音乐的感情而是人的情感。"声无哀乐"的命题反映了人们对艺术的审美形象的认识的深化。这个命题包含了两个互相联系的论点：

（1）音乐是自然产生的声音，它不包含哀乐的情感。

（2）音乐不能使听者产生哀乐的情感。嵇康认为，自然的声音只有善与恶的区别，即好听与不好听的区别，而同哀乐的情感无关。

嵇康的"声无哀乐"的命题，否认音乐包含有哀乐的情感内容，否认音乐能够引起人的哀乐的情感，在理论上是错误的。在艺术欣赏中，不同的欣赏者所产生的美感具有差异性，这是事实。而音乐具有形式美，这种形式美对欣赏者的心理是会产生影响的。认为音乐（艺术）和社会生活没有任何关系，在理论上是错误的。

2.3.3　顾恺之——传神写照

顾恺之（348—409），字长康，晋陵无锡（今江苏省无锡市）人。顾恺之博学多才，擅诗赋、书法，尤善绘画，精于人像、佛像、禽兽、山水等，时人称他为三绝——画绝、文绝和痴绝。顾恺之与曹不兴、陆探微、张僧繇合称"六朝四大家"。顾恺之作画，意在传神（图2-16），其"迁想妙得""以形写神"等论点，为中国传统绘画的发展奠定了基础。

图2-16 《洛神赋图》局部

"传神写照"命题的产生，与以下几个因素有关：①同先秦哲学和汉代哲学关于"形""神"的理论有关；②顾恺之强调"传神"，同魏晋玄学和魏晋风度的影响有关；③顾恺之强调"传神"，同当时人物品藻的风气有关；④顾恺之强调"传神"，同老子美学的影响有关。

传神写照论是对先秦两汉绘画美学的继承与发展，也是对汉代美学偏重教化的突破。顾恺之画人物主张传神，重视点睛，认为传神写照正在阿堵（指眼睛）中。顾恺之所说的"神"，主要是指一个人的个性和生活情调（是否符合玄学的情调）。他注意描绘生理细节，表现人物神情。他画裴楷像时，在颊上添三毫，使人顿觉画中裴楷神采焕发。"传神写照"还要求把具有一定个性和生活情调的人放在同他的生活情调相适应的环境中加以表现。他善于利用环境描绘来表现人物的志趣、风度。他画谢鲲像于岩壑中，突

出了人物的性格、志趣。他画人物衣纹时用高古游丝描，线条紧劲连绵，如春蚕吐丝、春云浮空、流水行地，自然流畅。

2.3.4 宗炳——澄怀味象

宗炳（375—443，图2-17），南朝宋画家，南涅阳（今河南镇平）人，家居江陵（今属湖北），出身士族，擅长书法、绘画和弹琴，漫游山川，西涉荆巫，南登衡岳，由于他经历过无数美丽的山川景物，发掘出山水美的真谛，因而画山水时，能够"以形媚道"，畅其神韵。宗炳晚年回江陵，将游历所见景物绘于居室之壁，自称："澄怀观道，卧以游之。"宗炳著有《画山水序》，《画山水序》中云："竖划三寸，当千仞之高；横墨数尺，体百里之迥。"论述了远近法中形体透视的基本原理和验证方法，比意大利画家勃吕奈莱斯克（1377—1446）创立远近法的年代约早一千年。

图2-17　宗炳

在宗炳看来，"象"是"道"的显现，所以"味象"就是"观道"。因此，"澄怀味象"和"澄怀观道"是同一个过程。审美观照的实质乃是对宇宙的本体和生命——"道"的观照。宗炳提出的"澄怀味象"命题，是对老子美学的重大发展。"澄怀味象"是概括主体与客体之间的审美关系的一个命题。"味"就是"凝气怡身"（把"气"在体内凝固下来，使全身感到舒适、和悦），"味"就是"畅神"。"澄怀"就是老子所说的"涤除"，庄子所说的"心斋""坐忘"，也就是虚静空明的心境。"象"，即审美形象，既有具体的形象（如山水），又是"道"的显现。有限的"形"显现无限的"道"，显现宇宙无限的生机，这才是美。

2.3.5 谢赫——气韵生动

谢赫（479—502），南朝画家、绘画理论家，善作风俗画、人物画，著有《古画品录》。《古画品录》是中国绘画史上举足轻重的传世之作。他在书中品评了三国至齐梁27位画家的作品，可以说是中国画创作历史上的第一次系统性总结。其中他提出的"六法"论尤为精彩，成为后世画家、批评家、鉴赏家们所遵循的原则，对中国古代绘画创作的影响极为深远。

唐代美术理论家张彦远（图2-18）《历代名画记》中写道：

昔谢赫云："画有六法：一曰气韵生动，二曰骨法用笔，三曰应物象形，四曰随类赋彩，五曰经营位置，六曰传移模写。"

六法论提出了一个初步完备的绘画理论体系框架——从表现对象的内在精神、表达画家对客体的情

图2-18　张彦远

感和评价，到用笔刻画对象的外形、结构和色彩，以及构图和摹写作品等，都概括进去了。六法论提出后，中国古代绘画进入了理论自觉的时期。后代画家始终把六法作为衡量绘画成败高下的标准。宋代美术史家郭若虚说："六法精论，万古不移。"（《图画见闻志》）从南朝到现代，六法被运用着、充实着、发展着，从而成为中国古代美术理论最具稳定性的原则之一。

"气韵生动"是六法中的第一论，具有高屋建瓴的作用。"气韵"这一概念的提出源于魏晋人物品藻，指一个人的内在的生命力量、精神气度呈现于外在的风姿品貌。气韵生动论将艺术的审美境界与作者的生命体验、创造自由以及宇宙的运动联系起来，影响了中国传统美学的发展方向。"气韵生动"命题的含义："气韵"的"气"，按照元气论的美学，应该解释为画面的元气；"韵"本义指音韵，声韵。"气韵"的"韵"是从魏晋人物品藻中引过来的概念，是就人物形象所表现的个性、情调而言的，指一个人的风神、风韵、风姿神貌。有了"气韵"，画面自然"生动了"。有了"气韵"，画就有生命力了，画面形象就活了。

从"气韵生动"看中国古典美学的特点：西方的模仿说着眼于真实地再现具体的物象（所以"美"的范畴就占有很重要的地位）；中国美学的元气论则着眼于整个宇宙、历史、人生，着眼于整个造化自然；中国美学要求艺术作品的境界是一全幅的天地，要表现全宇宙的气韵、生命、生机，要蕴含深沉的宇宙感、历史感、人生感，而不只是刻画单个的人体或物体。

思考并讨论
如何理解谢赫的气韵生动论？气韵生动论在现代设计中如何实践？

2.4 唐代美学思想与设计

唐代是我国封建社会的鼎盛时期。在唐代，经历了"贞观之治"和"开元之治"两个高度发展的阶段，经济和文化得到了很大的发展。在唐代，哲学思想很活跃，儒、道、禅各派思想相互斗争、相互补充。唐代文学艺术空前繁荣，尤其是诗歌达到了光辉的顶点。在美术方面，吴道子的人物画、王维的山水画、杨惠之的雕塑、敦煌的壁画和塑像，都取得了突出的成就。唐代工艺美术非常发达，陶器、金银器、漆器、织锦、印染等都达到了全面繁荣的时期，艺术风格富丽丰满、大气活泼，技术和生产规模都远远超过了前代。这一时期的美学成就，主要表现在"诗论"和"书画论"方面。在审美创造方面，唐代美学家提出了"外师造化，中得心源"等命题；在审美欣赏方面，唐代美学家提出了"凝神遐想，妙悟自然，物我两忘，离形去智"的命题。

2.4.1 张璪——外师造化，中得心源

张璪，约活跃于8世纪后期，吴郡（今江苏苏州）人，建中三年（782）作画于长安，技法受王维水墨画影响，人谓"南宗摩诘传张璪"，创破墨法，工松石。朱景玄谓其画松："手提双管，一时齐下，一为生枝，一为枯枝，气傲烟霞，势凌风雨，槎枒之

形，鳞皴之状，随意纵横，应手间出。生枝则润含春泽，枯枝则惨同秋色。（图2-19）"又评其山水："高低秀丽，咫尺重深，石尖欲落，泉喷如吼；其近也，若逼人而寒，其远也，若极天之尽。"当时有毕宏亦以写松石擅名于代，一见璪画惊异之，因问其所受。璪答曰："外师造化，中得心源。"毕宏于是搁笔。"外师造化，中得心源"对中国画论有深远影响。

图2-19　张璪山水画

"外师造化，中得心源"是张璪在《历代名画记》中提出的命题。"外师造化，中得心源"，这八个字是对审美意象的创造的一种高度概括。"造化"即大自然，"心源"即作者内心的感悟。"外师造化，中得心源"也就是说，艺术创作来源于对大自然的师法，但是自然的美并不能够自动地成为艺术的美，对于这一转化过程，艺术家内心的情思和构设是不可或缺的。

符载在《江陵陆侍御宅燕集·观张员外画松石》里，描述张璪能画出"万物之性情"，必须先有"外师造化"的功夫，使万物形象进入灵府（"物在灵府"）。但是为了使万象进入灵府，画家就必须摒弃世俗利害的考虑，把握万象的本体和生命——道。这种境界就是老子所谓的"玄鉴"、庄子所谓的"心斋"，所以符载说张璪的艺术是"道"而非"画"。万物进入灵府，经过陶铸，化为胸中的意象，这胸中的意象已不再是自然形态的物象，而是"得于心，应于手"，这时主体与客体已融为一体，心手也融为一体了。这就是"中得心源"。

"外师造化，中得心源"明确现实是艺术的根源，强调艺术家应当师法自然，它基于坚持艺术与现实关系的唯物论基础上，带有朴素唯物主义的色彩。"外师造化，中得心源"从本质上讲不重视再现模仿，而更重视主体的抒情与表现，主张主体与客体、再现与表现的高度统一。

2.4.2　张彦远——凝神遐想，妙悟自然，物我两忘，离形去智

张彦远（815—907），唐代画家、绘画理论家，蒲州猗氏（今山西临猗）人，出身宰相世家，家藏法书名画甚丰，精于鉴赏，擅长书画，著《历代名画记》《法书要录》等。古代关于绘画艺术的著作，自顾恺之对于前代若干重要画家及作品的论述、谢赫提出"六法"并对于南朝前期画家进行了系统的评论以来，唐代张彦远的《历代名画记》是我国第一部系统的、完整的关于绘画艺术的通史。《历代名画记》的内容大致可以分为三个部分，即绘画历史发展的评述、画家传记及有关的资料、作品的鉴藏。

在绘画创作上，张彦远提出"画妙通神"的原则。《历代名画记》记："遍观众画，唯顾生画古贤得其妙理。对之令人终日不倦。凝神遐想，妙悟自然，物我两忘，离形去智。身固可使如槁木，心固可使如死灰，不亦臻于妙理哉！所谓画之道也。""凝神遐想，妙悟自然，物我两忘，离形去智"，这十六个字包含了绘画欣赏的心理特点。"凝神遐想"说明审美观照既是审美主体精神的高度集中，又是审美主体想象的高度活跃。"妙悟自然"是指通过感性的、直觉的方式（妙悟）来把握自然之道。"物我两忘"是指在审美观照中，审美主体与审美意象融合无间。"离形去智"是说在审美观照

时，必然排除、超越自我的欲念、成见和逻辑思考。他阐述了"妙理""妙法""妙笔"的互动关系，提出了"精、谨细"的审美标准，以代替"能、逸"二品。从这足以看出他与前人的不同之处，他不唯前人所言、所写，以自己独到的见解，为中国古典绘画理论和美学做出了巨大贡献。这个命题是对宗炳"澄怀味象"命题的进一步延展，我们在之后的王夫之、王国维等著名美学家身上，都可以看到张彦远对他们的影响。

2.4.3 意境说的诞生

中国古代艺术家不太重视"美"，"美"的着眼点是一个有限的对象，就是要把一个有限的对象刻画得很完美。他们受老子哲学的影响，在艺术创作中追求的是"妙、味、象"，其着眼点是整个人生，是整个造化自然。先秦出现了"象"这个范畴，魏晋南北朝时期"象"转化成"意象"，中国古代艺术家不是局限于刻画单个的人体或物体，不再局限于把这个有限的对象刻画得很逼真、完美。相反，他们会突破这个有限的对象，追求一种"象外之象""景外之景"，在这种"象外之象""景外之景"中，抒发他们对整个人生的感悟。

意境说诞生于唐代。到了唐代，"意象"作为标示艺术本体的范畴，已经被美学家普遍使用了。"意境"是中国古典美学的一个重要范畴，意境说在中国古典美学体系中占有重要的地位。唐代诗歌的高度艺术成就和丰富的艺术经验，推动唐代诗歌美学家对诗歌审美意象做进一步的研究，这主要表现在王昌龄、司空图等人所著《诗格》《诗品》等著作中。王昌龄在《诗格》中提出"诗有三境"，即：一曰"物镜"，"物镜"是指自然山水的境界；二曰"情境"，"情境"是指人生经历的境界；三曰"意境"，"意境"是指内心意识的境界。美学中的"意境"指的是诗画、园林等艺术中借匠心独运的艺术手法熔铸所成的情景交融、虚实统一，能深刻表现宇宙生机或人生真谛，从而使审美主体之身心超越感性具体，当下进入无比宽阔的艺术化境。

中国古代的画家，即使画一块石头，一条草虫，几只水鸟，几根竹子，也都要表现整个宇宙的生气，要使画面体现画家对整个人生的感悟，流露一种带有哲理性的人生观。而这就是古人说的意境。中国古代很多山水画，近处是广阔的水面，有木桥、楼阁、小溪、渔船，远处有无数的高山幽谷，整个画面是由近处一层一层往远处推，越推越远。山水本来是有形体的东西，而"远"突破山水有限的形体，使人的目光伸展到远处，从有限的时间空间进到所谓"象外之象""景外之景"，所以"远"，也就是中国山水画的意境。

中国绘画经过千年的发展已形成独特的形象思维传统和绘画语言体系，它一方面要求形与神相结合，景与情相照应，另一方面要求创作者以中国哲学文化所独具的眼光和心灵，以中国笔墨艺术独特的语言形式去彰显深沉隽永、诗意悠长的艺术化境。古人认为，自然山水在空间形态上丰富多彩、千变万化，在时间状态上也是无比生动、千姿百态的。从山石、树木、水泽、云草中寻找人生存在的道理，寄托心灵、情感，正是中国古代艺术家创作山水画的本源。画家不仅考虑看见了什么，更关心人自身内心的变化过程，即想到什么。用生命的状态表达对象，使它有明暗，有表情，有灵性，更有生命，可以引起欣赏者的共鸣。

思考并讨论

经过晋代的苦难，唐代的美学思想已经成熟，那么唐代的美学思想的主要特点是什么？如何理解意境说？

2.5 宋代美学思想与设计

宋代由于程朱理学兴起，形成崇文抑武、崇理尚雅的时代氛围，促进了宋代市民文化的崛起和美学思想的发展。宋代艺术设计抛开唐代的雄强博大，趋于飘逸淡雅，部分产品开始脱离实用功能转向纯粹的玩赏，至此，器物的设计制作明显地向两个方向发展：一是实用的生活用品；二是专供欣赏的工艺品。这对明清器物设计的发展起到了先导作用。宋代最突出的艺术产品是陶瓷（图2-20、图2-21），设计朴质而细致，显示出典雅、秀逸、静寂、柔丽的艺术格调。宋代书画美学是唐代书画美学的延续和发展。郭熙的"身即山川而取之"的命题和苏轼的"成竹在胸""身与竹化"的命题，分别探讨了审美创造中从"眼中之竹"到"胸中之竹"再到"手中之竹"的规律性。这是唐代张璪"外师造化，中得心源"命题的延续和发展。

图2-20 定窑印花缠枝牡丹莲花盘

图2-21 汝窑天青釉弦纹樽

2.5.1 苏轼——成竹在胸、身与竹化

苏轼（1037—1101），字子瞻，号东坡居士，世称苏东坡，北宋眉州眉山（今属四川省眉山市）人。苏轼是宋代文学最高成就的代表，并在诗、词、散文、书、画等方面取得了很高的成就。其诗题材广阔，清新豪健，善用夸张比喻，独具风格，与黄庭坚并称"苏黄"；其词开豪放一派，与辛弃疾同是豪放派代表，并称"苏辛"；其散文著述宏富，豪放自如，与欧阳修并称"欧苏"，为"唐宋八大家"之一。苏轼亦善书，为"宋四家"之一；工于画，尤擅墨竹、怪石、枯木等。

苏轼的"成竹在胸""身与竹化"的命题，着重是讲画家胸中构成审美意象之后，如何通过笔墨把审美意象表现出来。清代画家郑板桥曾用"眼中之竹—胸中之竹—手中之竹"来概括画家创作的全过程。苏轼的"成竹在胸""身与竹化"的命题讲的就是审

美创造从"胸中之竹"到"手中之竹"这一段。这两个阶段合起来就是审美创造的全过程。

苏轼的"成竹在胸""身与竹化"的命题含义如下。①画家动笔之前，胸中要有一个完整的、清晰的审美意象，即"画竹必先得成竹于胸中，执笔熟视，乃见其所欲画者。②画家胸中的意象（"成竹"），是"意"与"象"相契合而产生的升华，是灵感的爆发，它具有瞬时性、不稳定性，即所谓的"稍纵即逝"。苏轼认为这是审美创造的一条非常重要的法则。③画家要把胸中涌现的意象不失时机地用笔墨表现出来，还必须要有高度纯熟的技巧，必须要有技巧的训练。但是，要使"胸中之竹"转化为"手中之竹"，除了需要高度的技巧之外，更需要一种审美创造的精神状态。这种精神状态，苏轼称为"身与竹化"。"身与竹化"指画家超越了世俗利害得失的考虑，也超越了自己的生理的存在，把全部注意力都集中于胸中的审美意象（"胸中之竹"）。

2.5.2　宋代山水画的意境美——远

"意境"是我国古典美学中的重要范畴。它最早出现在王昌龄的《诗格》中，主要运用于诗歌文学的领域。而后，"意境"被逐渐引入中国画的创作及理论研究中，以庄子哲学为源头，结合六朝至两宋的重要山水画论，建构了中国山水画"意境"理论体系，而山水画"意境"美学体系的建立是以宋代郭熙"三远说"为标志的。

《林泉高致》中提及的郭熙的"三远"和"可游、可居、可望、可行"等理论对山水画的发展起到了至关重要的作用。郭熙提出了"身即山川而取之"的命题。这个命题首先强调画家要对自然山水做直接的审美观照，强调画家要有一个审美的心胸——"林泉之心"。这个命题要求画家对自然山水做多角度的观照，还要求画家对山水的审美观照必须有一定的广度和深度，强调画家的艺术修养，强调创作的审美心境，并把审美意象的创造提升到了重要地位，即"饱游饫看"。在郭熙看来，山水画家创造的审美意象应该达到四条要求：

（1）山水画的意象应该把自然山水的"奇崛神秀"充分表达出来。

（2）山水画的意象应该是自然山水的提炼和概括。

（3）山水画的意象应该具有"浑然相应""宛然自足"的整体性。

（4）山水画的意象应该是"意"与"象"的契合，应该包含有"景外意""意外妙"，从而引发观画者的无限情思。

郭熙还用"远"这个概念来概括山水画的意境。郭熙说：山有三远，即高远、深远、平远。"意境"就是要超出有限的"象"，从而趋向无限。"意境"美学的本质是表现"道"，而"远"就涌向"道"。山水的形质是"有"，山水的"远景""远势"则涌向"无"。这种"有"和"无"、"虚"和"实"的统一，体现了"道"，表现了宇宙的一片生机。《林泉高致》在中国绘画史上第一次提出山水画的"意境"这一美学概念，在我国山水画美学思想的发展中有着极为重要的意义。

思考并讨论

宋代的重文抑武，导致了宋代独特的美学思想。请把唐代和宋代的美学思想做比较，以陶瓷为例，看有何异同。

2.6 明代美学思想与设计

明代中后期资本主义关系已经在江南地区萌芽，与此相适应的新的科学、文化随之产生，出现了"知行合一"的新理学，出现了博览群书的博学派和研究经史的经史派。经史派讲求实用，注重自然科学的研究，因而产生了宋应星的《天工开物》等有关手工业方面的著作。《天工开物》是明代手工业的科学总结，详细地记载了乃服（衣服、丝织）、彰施（染色）、陶埏（陶瓷）、冶铸（铸造）、五金（金工）等多个手工业从原料到成品的全部生产制作过程及其专业分工，是极为重要的研究明代手工艺的宝贵资料，被外国学者誉为"中国17世纪的工艺百科全书"。明代的工艺美术跨入到一个新的阶段，得到前所未有的发展，形成了多个著名的工艺品中心，如景德镇的陶瓷、苏杭的丝织、松江的棉织、芜湖的印染等，还出了不少著名的工艺家，如制紫砂陶的供春、时大彬，雕玉的陆子冈，刺绣的韩希孟等。

明代美学对审美意象做了进一步的探讨。王履提出了"吾师心，心师目，目师华山"的命题。祝允明提出了"身与事接而境生，境与身接而情生"的命题。这些命题都突出地强调：审美意象的创造必须以艺术家的生活经历为基础，审美意象必须在艺术家对外界景物的直接审美中产生。由此，明清小说美学、戏曲美学、园林美学日益兴盛。

2.6.1 明清园林美学

中国古典美学的意境说，在园林艺术、园林美学中得到了独特的体现。明清两代，皇家园林和私家园林都得到了空前的发展。皇家园林（图2-22）是专供帝王生活享乐的园林。古人讲普天之下莫非王土，在统治阶级看来，国家的山河都是皇家所有的。所以皇家园林的特点是，规模宏大，真山真水较多，园中建筑色彩富丽堂皇，建筑体型高大。现存著名皇家园林有北京的颐和园、河北承德的避暑山庄等。私家园林（图2-23）是王公官吏、富商大贾等修建的园林，其特点是规模较小，所以常用假山假水，建筑小巧玲珑，表现其淡雅素净的风格。现存的私家园林有苏州的拙政园、留园、网师园，上海的豫园等。

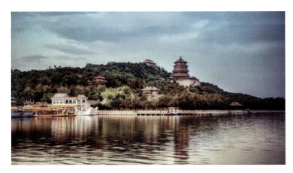
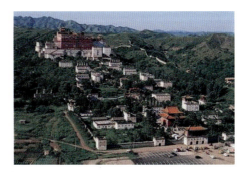

图2-22　皇家园林

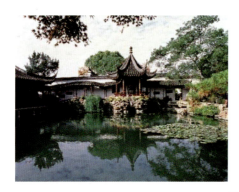
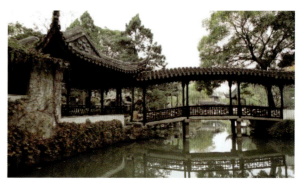

图2-23 私家园林

明清园林艺术的发展在明清小说和戏曲中都有反映，如汤显祖的《牡丹亭》、曹雪芹的《红楼梦》等。在明清几位大文学家的审美理想中，园林艺术占有十分重要的地位。曹雪芹在书中对园林景观赞美道："这园子确是如画儿一般，山石树木，楼阁房屋，远近疏密，也不多，也不少，恰恰的是这样。你就照样儿往纸上一画，是必不能讨好的。这要看纸的地步远近，该多该少，分主分宾，该添的要添，该减的要减，该藏的要藏，该露的要露。"这也道出了园林设计的美学思想。明清园林有如下特点：

（1）功能全。各个历史时期的园体发展都有新增加的内容，诸如听政、受贺、宴会、观戏、居住、园游、读书、礼佛、观赏、狩猎、种花等，应有尽有，甚至为满足统治者的"雅兴"，还建有商业市街之景，如恢复的颐和园苏州街，以及圆明园原来的买卖街，包罗了帝王的全部活动，其功能多样化，园林的建筑营造规模自然扩大了。

（2）形式多。园林的建筑无论为建筑群落组合，还是单体建筑，其形式也是多种多样的。它吸收了各地区的地方特点和各民族的民族风格，既有殿堂楼阁，又有幽尼佛寺；既有粉墙石垣，又有竹篱笆，灵活而多变，随处而点缀，这在《红楼梦》的大观园中也有非常生动的反映。明清园林在园林布局及布置上则吸收了南北园林艺术的精华，因地制宜地加以汇聚，比如圆明三园的诸多景色中就再现了苏州、杭州、扬州等地著名园林的特点，谓之"移天缩地"亦不为过。

（3）意境高。明清园林建筑高度艺术化，其景物、风格、布局，移步借景，动静相兼等建筑设计美学理论的运用已臻成熟，各种建筑形式与风景景观融为一体，水、木、石、植物的精心安排和建筑物的排列，都起到了立体效果，甚至在附属设施的样式、内部装修和环境色彩等方面也都得到统一的、和谐的设计，体现了中国造园思想的高超境界。

为了创造园林的意境，为了创造象外之象、景外之景，明清园林美学强调以下几点：

（1）天然与人工。造园需要因地制宜，保持"相地"时所得的"天然之趣"，避免过多的人工。明清园林设计源于自然但又高于自然，"虽由人作，宛自天开"，把自然美和人工美巧妙地结合起来。在园林中常采用山石堆叠，营造出峰岩嶙峋、沟壑纵横的景象，再现大自然的峰峦峭壁。园林里的水景有静水、活水、落水、流水等，为了看起来自然，水池一般都呈不规则形状，池岸也力求曲折。水道也模仿涓涓细流，于山石之间成涧，形成曲折自然的流水景观。园林中花草树木的配置也总是取法自然，讲究密中有疏，大小相间，高低参差错落，虽由人工种植，却宛如自然山林。

（2）巧于因借与精在体宜。李渔把"取景在借"当作人与自然融合的重要手段。借景，即打破内外界限，把园林之外的景致借于园内，使人立足园内可见园外，把观赏者的目光引向园林之外的景色，从而突破有限的空间而达到无限的空间。明清园林采取虚

实相生、分景、隔景、借景等手法组织空间、扩大空间，以达到良辰美景及其所诱发的审美情趣使人情之所至、触目即景的效果。明清园林不仅重视实景，而且重视声、影、光、香等虚景。分景、隔景都是通过分隔空间在观赏者心理上扩大空间感。

（3）亭台楼阁（图2-24）在园林意境营造中也起着很重要的作用。明清园林中的亭台楼阁，也要服从于创造艺术意境的要求，要有助于扩大空间，园林里的"听雨轩""荷香亭"等建筑的命名都表明这些建筑物的价值（把自然界的风雨、日月、山水引到游览者的面前来供其观赏），要有助于丰富游览者的美的感受。计成在《园冶》中说园林建筑的审美价值就在于"纳千顷之汪洋，收四时之烂漫"，亭台楼阁的审美价值，就在于把外界的景色引进来，使人接触自然界，构成自然和人生的无限广阔的意境，从而给予观赏者以深刻的哲理感受。而亭台楼阁常常利用"空"来扩大和连接空间，如苏轼《涵虚亭》诗："惟有此亭无一物，坐观万景得天全。"计成说"窗户虚邻"，这个虚就是外界广阔的空间。

图2-24　苏州拙政园　芙蓉榭

2.6.2　明代家具的简约适度之美

在唐代以前，我国家具种类并不多，人们大多席地而坐，到宋代才由席地而坐转为垂足而坐。在明代由于园林的兴盛，家具作为室内陈设的重要组成部分，自然而然地得到了相应的发展。另外，木材的充裕、木工工具的改进和技术的提高，也为明代家具产业的兴起提供了必要的条件。

1. 明代家具的分类

（1）按照制造方法和质地特点，分为硬木家具、漆饰家具、镶嵌家具。硬木家具的常见材料有紫檀木、黄花梨木、铁力木、榉木等。硬木家具以坚硬细密的质地、典雅稳重的色调、变幻莫测的天然纹理、简洁优美的艺术造型，恰到好处地展现出内涵美与外在美的协调统一。漆饰家具的内部结构多用质地较软而不轻易翘裂的木料制造，外部刷漆掩盖和装饰木结构。黑漆朴实素美，朱漆鲜明艳丽。镶嵌家具是用彩石、玉料、玛瑙、珊瑚、绿松石、琥珀、象牙等珍贵材料，通过一定的加工方法，组合镶嵌在硬木家具或漆饰家具上形成精美的图案。

（2）按形制和用途大致分为六大类：

坐卧类：有凳、墩、椅等。

承具类：有几、桌、案等。

卧具类：有床、榻等。

庋具类：有盒、匣、奁、箱、柜、橱等。

架具类：有面盆架、镜架、衣架等。

屏具类：有围屏、砚屏、炕屏等。

2. 明代家具的艺术特色

在中国古代哲学家看来，人是形和神的统一，即肉体和精神的统一，人是一个不可

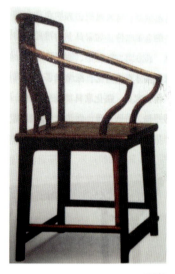

图2-25 明代高扶手南官帽椅

分割的整体。因此,强调器物要兼养人的肉体和精神,从而达到"体舒神怡"的双重效能,似乎成了古代设计的又一条审美原则。明代家具以功能决定形式。这些家具整体与局部、局部与局部的比例关系都较为适宜,基本符合人体比例尺度。椅子的靠背和扶手的曲度基本上适合人体的曲线。凡是与人体接触的部位、构件、铜什件等都做得圆润、柔和,从而给人舒适感。

(1) 造型简练、以线为主(图2-25)。

严格的比例关系是家具造型的基础。明代家具局部与局部的比例、装饰与整体形态的比例,都极为匀称而协调,并且与功能要求极相符合,没有多余的累赘,整体感觉就是线的组合。其各个部件的线条,均呈挺拔秀丽之势。刚柔相济,线条挺而不僵、柔而不弱,表现出简练、质朴、典雅、大方之美。

(2) 结构严谨、做工精细(图2-26)。

明代家具的卯榫结构,极富科学性。不用钉子少用胶,不受自然条件的潮湿或干燥的影响,制作上采用攒边等做法。在跨度较大的局部之间,镶以牙板、牙条、圈口、券口、矮老、霸王枨、罗锅枨、卡子花等,既美观,又加强了牢固性。明代家具的结构设计,是科学和艺术的极好结合。

(3) 装饰适度、繁简相宜(图2-27)。

明代家具的装饰手法多种多样,雕、镂、嵌、描,都为其所用。装饰用材也很广泛,如珐琅、竹、牙、玉、石等。但是,决不贪多堆砌,也不曲意雕琢,而是根据整体要求,做恰如其分的局部装饰。如椅子背板上,做小面积的透雕或镶嵌,在桌案的局部,施以矮老或卡子花等。虽然已经施以装饰,但是从整体上看,仍不失朴素与清秀的本色。

(4) 木材坚硬、纹理优美(图2-28)。

明代硬木家具用材,多为黄花梨、紫檀等。这些高级硬木,都具有色调和纹理的自然美。工匠们在制作时,除了精工细作以外,同时不加漆饰,不做大面积装饰,充分发挥和利用木材本身的色调、纹理,形成特有的审美趣味和独特风格。

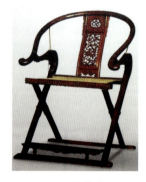 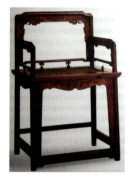 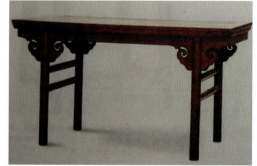

图2-26 明代黄花梨交椅　图2-27 明代黄花梨玫瑰椅　图2-28 明代黄花梨夹头榫画案

思考并讨论

明清的家居、园林艺术为什么能在世界家具之林中独占鳌头?其背后的原因是什么?

2.7 中国古典美学的总结

清朝初期，农业生产恢复，商业、手工业得到发展，到乾隆时期出现了全国普遍的繁荣。在康熙、雍正、乾隆三个时期，陶瓷、染织、漆器、雕刻等都有所发展。景德镇仍是全国的制瓷中心。江苏、浙江的绸缎，四川的织锦，广东的纺织，都闻名全国。工艺美术已经形成宫廷工艺和民间工艺两个体系，前者繁缛精巧，后者淳朴自然，富有生活气息。

清代前期是中国美学史上第三个黄金时期，出现了王夫之的美学体系和叶燮的美学体系。它们是中国古典美学的总结性的理论体系，是中国古典美学的高峰。

王夫之建立了一个以诗歌的审美意象为中心的美学体系，这是一个博大精深的唯物主义美学体系，包括情景说和现量说等。情景说反复强调，"诗"不同于"志"（或"意"），"诗"也不同于"史"，"诗"的本体是审美意象，即"情"与"景"的内在统一。

叶燮在《原诗》中建立了一个以"事、理、情"—"才、胆、识、力"为中心的美学体系。叶燮美学体系中的事理情说，包含了艺术本源论和美论（关于现实美）两个方面的内容。叶燮继承了南宋唯物主义思想家叶适的思想他在美学领域内把叶适的思想加以发展，提出了著名的事理情说，即唯物主义的艺术本源论。"事"是客观事物运动的过程，"理"是客观事物运动的规律，"情"是客观事物运动的感性情状和"自得之趣"。叶燮又提出了"气"，叶燮认为，万事万物的本体与生命就是"自然流行之气"。这显然就是从王充到王廷相一脉相承的元气自然论的思想。基于以上观点，叶燮提出了他对现实美的看法：

（1）由于美的本质是气的运动，而气是客观的，因此美也是客观的、自然的。

（2）由于美的本质是气的运动，而气是按"对待之义"运动的，因此美和丑也必然依存于一定的条件下，在一定条件下互相对立，又在一定条件下互相转化。

（3）由于美的本质是气的运动，而气的运动是变化万端的，是没有一个固定模式的，因而现实美也就必然具有无限多样性和丰富性。

（4）由于美的本质是气的运动，而气的运动必有"事、理、情"，因此现实美也就不能脱离"事、理、情"，现实美与"事、理、情"是统一的。

叶燮从他的艺术本源论和美论中，合乎逻辑地引出了他的关于艺术创造的三条主张：①艺术创作应该面向客观事实；②艺术创造的最高法则，就在于真实地反映客观的"事、理、情"；③艺术意向、艺术风格的多样化完全是合理的。总之，叶燮的事理情说（艺术本源论和美论），在审美领域内坚持了唯物主义反映论的原则，处处贯穿着对艺术上的教条主义、复古主义和形而上学的强烈的批判精神，这就决定了他的整个美学体系具有唯物主义性质。

课后延展阅读

1. 老子《道德经》注释版，金盾出版社，2009.
2. 计成《园冶》，中国建筑出版社，1988.

3. 李渔《闲情偶寄》，云南人民出版社，2016.

课后思考与习题

1. 如何理解老子"无"的思想？试以产品为例说明。
2. "文质彬彬"的命题是谁提出来的？其核心思想是什么？
3. 如何理解魏晋时期是中国古代美学的黄金时代？详细解释"传神写照"和"气韵生动"美学命题的内涵。
4. "天人合一"的思想是何时出现的，经历了何种变化？"天人合一"的思想对中国古代设计的影响有哪些？

第3章

设计美学思想篇——西方篇

★**学习目标**

1. 了解西方设计美学思想发展的脉络，理解其中蕴含的哲学、文化和艺术观念及其相互关系。
2. 重点理解西方设计美学史上转折性的思想、概念、范畴，理解它们是如何影响设计观念的。
3. 建立对比研究平台，为创建中国传统美学和现代设计体系提供参照。

★**教学重难点**

1. 从手工业设计时期和现代设计时期呈现的设计作品的特点的差异入手，分析两者主要的设计美学思想的差异性。
2. 现代设计和后现代设计美学思想的异同点，如何辩证理解。

★**引例**

西方设计的数理之美

西方艺术设计发展横跨了数千年，风格样式变化巨大，但受古典哲学和数学理性思辨意识的影响，其设计观念及形式体现出明显的数理逻辑。以园林为例，如图3-1所示，西方古典园林不论是皇家宫殿、还是贵族的乡间城堡，都以对称的、规则的几何形布局为特征，即使是园艺技术，也常常将树木修剪得整齐划一，这在凡尔赛宫的花园及其他贵族乡间城堡中随处可见。设计的精确性常常要以自然科学的数据作为依托，这与中国古代注重人文情感及在设计中从宇宙观的角度把握设计的整体性形成了鲜明的对比。

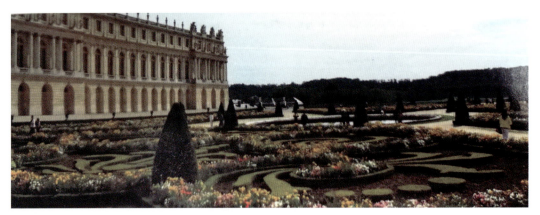

图3-1 西方古典园林

"西方"是一个地理的概念，更是一个文化的概念。西方历史的复杂性和文化的多元性，使我们不能简单地以纵向的时间轴来划分和梳理其设计美学思想及理论，但我们大致可以以工业革命为坐标，以机器大批量生产为标志，根据设计活动与制造活动的历史发展特征来划分阶段：手工业时代（设计和制造两者结合在一起）、工业化时代（设计与制造逐渐分离）、后工业社会时代（设计活动与制造重新结合）。在发展过程中，设计美学作为实践中的重要理论问题受到了极大的重视。

3.1 西方手工业设计美学

西方手工业时代设计美学思想的流变对西方手工业设计的影响是多方面的，特别是哲学观念对人的行为与思想的影响是潜移默化的。为此，我们将与设计有关的美学观念梳理出来，建立东西方美学思想及设计观念的研习平台。

3.1.1 毕达哥拉斯学派——崇拜数的比例与和谐

毕达哥拉斯（约公元前580—约前500）是古希腊的哲学家和数学家。毕达哥拉斯年轻时曾到古希腊各地和古埃及、古巴比伦、波斯等地游历，学习考察了当地数学、几何学、医学、天文学等方面的知识并取得了成就，后组建了毕达哥拉斯学派。毕达哥拉斯学派盛行于公元前6世纪，成员都是些数学家、天文学家和物理学家。因此毕达哥拉斯学派认为数或数量关系是万物的本源或原则，他们把天体看作圆球形，认为圆球形是最美的，他们把整个自然界都看作是美学的对象。事物之所以千差万别，就在于它们各自不同的数量关系。万物都因模仿数而存在，数的原则统治着宇宙间的一切，并且万物之中都存在着某种可以被人凭借理智加以认识和把握的数量关系。把事物的一种属性加以绝对化，仿佛把它看成一种先于一切而独立存在的东西，这就是客观唯心主义的萌芽。这个基本观点直接影响了毕达哥拉斯学派对于美的看法。

毕达哥拉斯学派认为美就是和谐。他们从数学和声学的观点去研究音乐节奏的和谐，发现声音的质的差别（如长短、高低、轻重等）都是由发音体数量的差别决定的。从音乐数量关系的研究中，毕达哥拉斯学派找到了一个辩证的原则，"音乐是对立因素的和谐的统一，把杂多导致统一，把不协调导致协调（《论法规》波里克勒特）"。毕达哥拉斯学派把音乐中和谐的道理推广到建筑、雕刻等其他艺术上，探求什么样的数量比例才能产生美的效果，得出了一些经验性的规范。波里克勒特在《论法规》里就记载了一些这样的规范，如在西方长久流传且有巨大影响的"黄金分割"比例（图3-2），就是毕达哥拉斯学派发现的。黄金分割在未被发现之前，在客观世界中就是存在的，只是当人们揭示了这一奥秘之后，才对它有了明确的认识。当人们根据这个法则再来观察自然界时，就惊奇地发现原来在自然界的许多优美的事物中都能看到它，如植物的叶片、花朵，雪花，五角星……许多动物的身体结构中，特别是在人体中更是有着丰富的黄金比关系。

黄金分割率和黄金矩形能够给画面带来美感，令人愉悦。在很多艺术品以及建筑中都能找到它。埃及的金字塔、希腊雅典的帕特农神庙、印度的泰姬陵（图3-3），这些

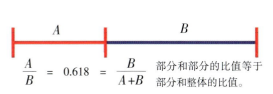

图3-2 "黄金分割"比例

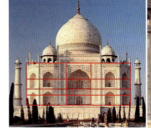

图3-3 印度泰姬陵

伟大的杰作都有黄金分割的影子。

毕达哥拉斯学派带有神秘主义色彩的客观唯心主义的和形式主义的美学思想，对柏拉图、普洛丁和文艺复兴时期的艺术家们都产生了深刻的影响。

思考并讨论

谈谈你生活中见到的黄金分割的事物，说出你的感悟。

3.1.2 苏格拉底——重视美与效用

苏格拉底（公元前469—前399）雅典人，在西方被誉为"一位先知般的哲学家"，生前没有留下著作，他的美学观点集中在他的门徒色诺芬的《回忆录》里。苏格拉底把美和效用联系起来，主张美必定是有用的，衡量美的标准就是效用，有用就美，有害就丑。例如："盾从防御的角度来看是美的，矛从射击的敏捷和力量的角度来看是美的。"由此可见，同一件东西，对这个效用（例如防御）来说就是美的，对另一个效用（例如进攻）来说就是不美的，苏格拉底见出美的相对性，"相对"依存于效用。

此前毕达哥拉斯学派等都是从自然科学的观点去看美学问题，到了苏格拉底才从社会科学的角度去看美学问题。虽然苏格拉底对美的本质的讨论没有得出一个明确的结论，但他在西方美学史上第一次严肃提出的"美是什么"这一问题具有非凡意义，这意味着"美"这个词已开始从日常的评价意义上升为独立的美学范畴。使"美"进入了普遍本质的层面，成了一切具体的美的事物的共同性质和根源。

3.1.3 柏拉图——理式说

柏拉图（公元前427—前347）出生于雅典的贵族家庭，其父母皆为雅典著名政治家的后裔。他早年受过很好的教育，到了20岁就跟苏格拉底求学，学了8年，一直到苏格拉底被当权的民主党判处死刑为止。

他是希腊古典时期雅典最著名的哲学家之一，在他的著作中第一次把美和艺术的概念纳入了严谨的哲学体系。"理式"（idea）是柏拉图哲学、美学思想的核心概念。在柏拉图看来，理式世界是最真实的世界，是现实世界的原型（范式），具体的个别的事物都是根据理式"铸造"出来的。用他自己的实例来说，床有三种：第一种床是床的"理式"（不依存于人的意识而存在）；第二种床是木匠依据床的理式所制造出来的那个床；第三种床是画家模仿具象的床画出来的床。这三种床之中，只有床的理式，即床之所以为床的道理或规律，是永恒不变的，所以只有它是最真实的。木匠制造的床只是床的"理式"的"摹本"，而画家画的床是依据木匠的床描画出来的，更是"摹本的摹本"。由此可知，柏拉图心中有三个世界：理式世界、感性的现实世界、艺术世界。艺术世界依存于现实世界，现实世界依存于理式世界，而理式世界却不依存于那两种比较低级的世界。柏拉图的形而上学使理性世界脱离感性世界而孤立、绝对化了。

柏拉图认为，美的事物之所以美，是因为它"分有"了美的理式。美就是理式本身，而不是"美的东西"。智、美、善三位一体，而以善为最高，善是超越本质的东西。它"给认识的对象以真理，给认识者以知识能力的实在，即是善的理念"。所以美的事物是富有智慧的，也是教人向善的。

3.1.4 亚里士多德——实体论

亚里士多德（公元前384—前322）20岁师从柏拉图，是柏拉图的高足弟子。如果说理式说是柏拉图美学的基石与归宿，那么对理式说的批判则是亚里士多德美学的起点。在亚里士多德看来，理式说的根本缺陷就在于它割裂了个别与一般、普遍与特殊的关系，把一般和普遍看作是超越于个别和特殊之上的东西，从而流于空谈。车尔尼雪夫斯基评价亚里士多德是"第一个以独立的体系阐明美学概念的人，他的概念竟雄霸了二千余年"。

亚里士多德认为客观事物是不依赖于人的观念或理性而独立存在的。美不能脱离具体事物而存在，美在于事物形式的有机整一性。和谐的概念是建立在有机整体的概念上的：各部分的安排见出大小比例和秩序、形成融贯的整体，才能见出和谐。最能说明他的意思的是音乐，在《问题》篇第十九章里他提出这样的问题："节奏与乐调不过是些声音，为什么它们能表现道德品质而色香味却不能呢？"音乐的节奏与和谐（形式）之所以能反映人的道德品质（内容，见于动作），是因为两者都是运动。音乐的运动形式直接模仿人的动作（包括内心情绪活动）的运动形式，例如高亢的音调模仿激昂的心情，低沉的音调直接模仿抑郁的心情，所以说音乐是最富于模仿的艺术。

他还从动态观点去解释艺术。他把艺术运用物质媒介的方式归纳为五种，即形状的变化、添加、删减、组合、性质变化。亚里士多德从艺术与自然的关系出发，将绘画、雕刻、诗歌等归为模仿性艺术，而将建筑等排除在模仿性艺术之外。亚里士多德说，诗歌的起源也是出于人的模仿本能，以及和谐感和节奏感。人从孩提时起就有模仿的本能，人之所以不同于其他动物，就在于人最善于模仿，他们最初的知识就是通过模仿获得的。同时，模仿也能使人获得快感，因此具有审美的性质。在亚里士多德看来，艺术创作就是从质料到形式、从形式到质料的转化过程。他不把人类的创造性活动理解为发明，而仅仅看作实现那种已经存在于人心灵中的东西的手段，这反映了古希腊对于创作本质的固有见解。

3.1.5 维特鲁威的建筑美学——功利与美的结合

维特鲁威（约公元前1世纪）是古罗马奥古斯都大帝时期的御用建筑师。维特鲁威在总结了当时的建筑经验后写成关于建筑和工程的论著《建筑十书》，共十篇，这是一部对西方后世建筑科学和艺术产生了深远影响的建筑百科全书，在书中维特鲁威提出了坚固、实用和美观的理论原则。他按照古希腊美学和建筑学的传统，把理性原则与直观感受结合起来，把一般的美学思想与建筑艺术实践结合起来，着重论述了建筑艺术形式美的基本原则，并始终将理论与实践结合起来，突出了以人为中心的设计原则，提出了丰富的建筑美学思想。

维特鲁威提出了建筑"美观"的原则："建筑物的外貌优美悦人，细部的比例符合于正确的均衡。"也就是建筑的局部与局部、局部与整体之间保持一种合适的比例关系（图3-4），以此作为依据，他提出了建筑结构的六要素，即法式、布置、比例、均衡、适合和经营。可见，维特鲁威在衡量建筑美的时候，既关注它的客观性质，又关注它的主观效果和社会因素对它的影响。维特鲁威还观察到了建筑中视觉偏差的现象，必须通

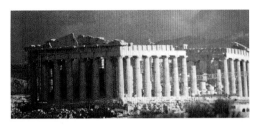

图3-4 古希腊帕特农神庙遗址

过改变比例来校正。例如,随着柱间距的加大,柱身比例就会变小,反之柱间距缩小,柱身比例就会变大,所以,为了达到视觉上的均衡就必须调整数学上的比例来加以补偿。

维特鲁威还认为,人类的比例知识是从自然界最完美最高贵的造物即人体自身学得的,因此,人体比例是最完美的比例,人们应该依据人体比例去建造建筑物。他的这一规范理论,对后来西方古典建筑语言产生了非凡的影响力。

思考并讨论

对比东西方"实用""功利"的美学观的异同,并举例说明。

3.1.6 普洛丁的新柏拉图主义

普洛丁(205—270)是新柏拉图派的领袖,也是中世纪宗教神秘主义的始祖。所以从思想上看,普洛丁把柏拉图的客观唯心主义、基督教的神学观念和东方神秘主义熔冶于一炉。

普洛丁把柏拉图的"理式"看作神或"太一"。这是宇宙一切之源。这种浑然太一的神超越一切存在和思想,本身是纯粹精神,也就是最高的真善美三位一体。普洛丁用"放射"来说明神是如何创造出世界的,从美学角度可以总结为以下几点。

(1)物体美不在物质本身,而是由于物体分享到了来自神"放射"的理式而得到的,这理式就是真实,真实就是美,凡物质还没有完全由理式赋予形式,那就是丑的。(《论美》第六章)

(2)美不在比例对称,物体美表现在它的整一性上。"等到它结合到一件东西上,把那件东西的各部分加以组织安排,化为一种凝聚的整体,在这过程中就创造出整一性。"物体受到理式的灌注,就不但全体美,各部分也美,美的整体中不可能有丑的组成部分。(《论美》第二章)

(3)真善美统一于神或理式。所以"美也就是善","丑就是原始的恶",所谓原始就是未灌注前的状况。(《论美》第六章)

(4)美不能离开心灵,心灵对于美之所以有强烈的爱,是因为心灵最接近于神或理式。美既有真实性,又能显出理式,所以心灵和美的事物有"亲属的关系",一见到它们,"就欣喜若狂地欢迎它们"。(《论美》第二章)

普洛丁崇尚抽象和超验,把完美的、超感性的精神世界与人们所生活的不完美的、有形的感性世界对立起来,认为美虽然表现在感性世界,却源于超感性世界,即来自"理式"和"灵魂"。这一思想成为中世纪美学的先声。尤其是普洛丁主张的绘画应避免深度和阴影的理论影响了整个中世纪的教堂宗教绘画。

3.1.7 中世纪神学美学思想

在公元4世纪到13世纪这一千年左右的漫长时期中,欧洲的文艺思想和美学思想

实际上处于停滞状态。基督教会仇视一切文化教育活动。当时"经院派"的学者都属于僧侣阶层，对一切问题都是从宗教的角度去看的。他们把普洛丁的新柏拉图主义附会到基督教的神学上去。整个中世纪欧洲有一股始终如一的美学思潮，就是把美看成上帝的一种属性，上帝代替了柏拉图的"理式"，上帝就是最高的美，是一切感性事物（包括自然和艺术）的美的最终根源。

圣巴赛尔（330—379）是卡巴多西亚的主教，后来成为寺院制度早期杰出的领袖。圣巴赛尔按照神学中的天界与地界的区分把宇宙分为神圣世界和自然世界，他认为，世间存在着两种美，即自然世界的美和神圣世界的美。所谓自然世界的美主要体现为各部分之间的和谐的比例和悦目的颜色，无论是自然物，还是艺术家创造的艺术作品，它们都只有作为整体存在时才是美的。对于神圣世界的美，圣巴赛尔认为存在于同样神圣的物质——光之中。光是上帝的神性或圣道的体现，光由于其自身具有的不可见的神性而美。从这些我们可以看出，圣巴赛尔明显受到了普洛丁思想的影响。

君士坦丁堡的索菲亚大教堂（图3-5），是拜占庭式建筑最辉煌的代表作之一，特别是那高屋的穹顶及廊柱，体现了圣巴赛尔关于神圣世界光的美学观念。法国美术史家热尔曼·巴曾这样赞赏道，"信徒们在圆顶——似乎未接触穹隅——的宽广和明亮之中，犹如侧身于超自然的气氛中：环境的奢丽、色彩效果的丰富、马赛克的闪烁，统统旨在将信徒们送入另一个世界。"而超验主义美学的产生是基于拜占庭文化从世界观角度来说是二元论的：物质的和精神的，世俗的和神圣的。这种二元论影响到艺术，就是用华贵艳丽的物质材料表达神秘的观念，并通过审美感受走向上帝，由此形成了唯灵论的超验主义美学。

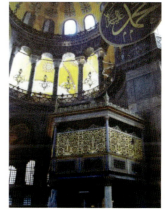

图3-5　索菲亚教堂内部

托马斯·阿奎纳（约1225—1274）则对唯灵论美学进行了重大的修正。托马斯集中世纪基督教神学之大成，也是经院派哲学的殿军，上承新柏拉图派的神秘主义，下启康德的主观唯心主义和形式主义的美学。他的重要性是不可忽视的。托马斯的美学观点主要体现在他的著作《神学大全》中：

（1）美是由三个要素组成的，第一是完整或完美，凡是不完整的东西都是丑的；第二是适当的比例或和谐；第三是鲜明，色彩鲜明的东西被公认是美的。

（2）事物的美在于协调和鲜明，而神是一切事物协调和鲜明的原因。"人体美在于四肢五官的端正匀称，再加上鲜明的色泽。"感官之所以喜欢比例适当的事物，是由于这种事物在比例适当这一点上类似感官本身。

（3）美与善不可分割，美和善都以形式为基础，因此，人们通常把善的东西也称赞为美的。但二者也有区别，善涉及欲念，是作为一种目的来对待的；美却只涉及认识功能，凡是一眼见到就使人愉快的东西才叫作美的。

托马斯又认为，艺术模仿自然，还有赖于艺术的理性认识。托马斯的美学观点虽然是零碎的，但却是中世纪美学的闪光点，他的思想的影响力表现在物质创造中是不言而喻的。

3.1.8　文艺复兴时期的美学观

文艺复兴是中世纪转入近代的枢纽。西方从此摆脱了中世纪封建制度和教会神权统

治的束缚，生产力和精神都逐步得以解放。文艺复兴的科学理性思想与市民意识的觉醒为西方古典设计构建完整的工艺思想奠定了坚实的基础。意大利之所以成为文艺复兴运动的发源地，主要原因是意大利最早出现资本主义萌芽。到了文艺复兴时期，在米开朗琪罗、达·芬奇和拉斐尔等大师手里，意大利绘画达到了西方造型艺术在希腊以后的第二次高峰。意大利绘画之所以能达到高峰，很大程度是科学技术发展的结果。

同时，在这一创造性的时代，由于文艺复兴促进了艺术与工艺的分离，设计与生产也逐渐分离开来。设计师成为一项独立的职业，已经开始初露端倪。艺术家也开始从工匠的队伍中分离出来，使美术成为不同于纯手工艺的存在。在文艺复兴时期，科学技术有长足发展，有些工程机械的设计已经有了很高的水平，而画家兼做设计师似乎又是很普遍的事情。

文艺复兴时期著名的建筑师阿尔伯蒂，在他最重要的著作《论建筑》中阐述了他的建筑设计理论的核心美学观念：美是和谐。很明显能看出阿尔伯蒂的美学思想受到了古希腊的影响，认为美是从数字、比例与分布的相互关联中产生的，阿尔伯蒂认为："我们可以得出结论说，美是存在于整体之中的各个部分的呼应与协调，就如数字、比例与分布彼此协调一致一样，两者都遵循着同样的自然规律。"因此，他为美制定了三条标准：数字、比例与分布。这些标准综合起来就是和谐。他认为和谐是自然界中最高的规则，并贯穿于人类生命和生活的每一部分。

列奥纳多·达·芬奇（1452—1519），是意大利文艺复兴时期最杰出的巨匠，他由于在绘画、数学、力学、工程学、解剖学、光学以及色彩学等方面的才能一致被人们誉为精通各科门类的天才典范。他除了在绘画和工程技术上的巨大成就外，他的美学思想也对文艺复兴的造型艺术产生了重大影响。他的理论代表作有《绘画论》《达·芬奇笔记》等。达·芬奇认为绘画是一门科学，要对自然有精确的科学认识，然后再把认识到的自然逼真地再现出来，在技法和手法上必须要有自然科学的理论基础。他把画家的头脑比作一面反映自然的"镜子"。达·芬奇甚至还设计了战车和飞行器，并绘制了飞行器的结构原理图，终因条件不成熟而胎死腹中。他特别强调，"艺术的本质在于反映自然界最基本的比例关系或和谐"；"艺术家应以镜子为导师，力求像镜子那样完整地和直接地反映自然的形态和本质，甚至把镜子作为他的作品艺术性的标准"。这些思想表明达·芬奇对待艺术的基本精神是现实主义的，这既是他艺术实践的总结，也是他人本主义精神的体现。如图3-6所示为达·芬奇绘制的"威特鲁威人"。

文艺复兴时期的艺术家除了通过自身的艺术实践来表达自己的人本主义思想，还时常在理论上为提高造型艺术作品的地位辩护，从而为提高艺术家及艺术工匠的地位起到了具体的推动作用。

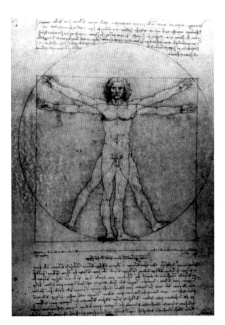

图3-6　达·芬奇绘制的"威特鲁威人"

3.1.9　英国经验主义美学

休谟（1711—1776）是英国经验主义的集大成者。继承英国经验派的传统，休谟主要用心理学分析方法去探讨他所关心的两个问题：一是美

的本质，二是审美趣味的标准。关于美的本质，他坚决反对美是对象的属性的看法。他特别指出美不是对象的一种属性，而是某种形状在人心上所产生的效果，并且说明这种效果之所以产生，是由于"人心的特殊构造"。审美趣味涉及想象，要"用从心情借来的色彩去渲染一切自然事物"，休谟从这里见出审美趣味与理智的另一区别，审美趣味涉及想象，想象又凭情感指使，所以带有很大的个人主观性，就在这个意义上，休谟强调审美趣味的相对性："美与价值都是相对的，都是一个特别的对象按照一个特别的人的心理构造和性情，在那个人心上所造成的一种愉快的情感。"（《论怀疑派》）审美标准因为个体差异而不同，有分歧，但还是有普遍标准的，只是人们不容易把它找出来，因为缺乏天资和修养两方面的必要的条件。

博克（1729—1797）发展了英国经验主义美学的感觉论。他依据经验归纳法，把经验的事实作为美学研究的出发点，否定天赋观念的存在，把感觉看作认识的唯一源泉和真正的基础。在他的著作《论崇高与美两种观念的根源》中，在讨论了崇高与美的主观生理心理基础之后，博克花了很多篇幅研究客观事物产生崇高感与美感的性质。贯穿这部分的总的原则是崇高感和美感都只涉及客观事物感性方面的性质，这些性质机械地、直接地打动人的某种情欲，因而立即产生崇高感或美感，理智和意志力在这里都不起作用。博克认为崇高的对象都有一个共同性，即可恐怖性（凡是可恐怖的就是崇高的）。崇高对象的感性性质主要是体积巨大（例如海洋）、晦暗（例如某些宗教的神庙）、空无（例如空虚、黑暗、孤寂、静默）、无限（例如大瀑布不断的吼声）、壮丽（例如星空）。由此可见，博克所了解的崇高，不仅仅限于自然，还经常涉及艺术。博克把美和崇高看作是对立的。"崇高是引起惊羡的，它总在一些巨大的可怕的事物上见出；美是指物体中能引起爱或类似爱的情欲的某一性质或某些性质"。美只涉及爱而不涉及欲念，"美的事物的性质首先就是它的小"。

3.1.10 鲍姆嘉通使美学成为一门独立的学科

鲍姆嘉通（1714—1762），德国启蒙美学的真正创立者。他生于柏林，年轻时在普鲁士哈勒大学研究神学，深受莱布尼茨·沃尔弗的理性主义哲学的熏陶，后长期担任哈勒大学的哲学教授。鲍姆嘉通于1750年用拉丁文出版了《美学》一书。他主张美学应成为一门独立学科，而不仅仅是依附于哲学的分支，而且把它命名为"aesthetica"，美学学科由此而得名，他本人也因此而获得"美学之父"的称号。

鲍姆嘉通认为人的认识有两部分，一是低级的感性认识，二是高级的理性认识。所谓高级的理性认识研究即是逻辑学，而所谓低级的感性认识研究就是我们所说的美学了。因此，美学研究"感性认识的完善"，而"感性认识的完善"也就是美。他不仅把感性认识和理性认识严格对立起来，还把美学与逻辑学对立起来，而且，他关于美的定义也承袭了理性主义者"美在于完善"的传统看法。

鲍姆嘉通依据沃尔弗"美在于完善"的观点提出，美学的目的就是达到感性认识的完善。完善的观念包含思想的和谐、秩序、符号或含意三个要素。当这三者处于统一和协调之中时，就达到了完善。协调体现了美是寓多样于统一之中。知觉的明晰性、可靠性和生动性在整体知觉中的协调一致，能完善认识，给感觉现象的能力以普遍的美。他认为，美学家不应是抽象的理论家，而应当成为熟谙各种艺术规则并掌握其技巧的行家

里手，通过实践使理论获得灵活的应用。对美的认识，不是消极的知觉，艺术创作也是这样，要求以灵感、热情和如痴如醉的迷狂状态为前提。由此看来，鲍姆嘉通的创作理论又逾越了莱布尼茨理性主义的范围。在鲍姆嘉通的美学中也谈到了构成艺术作品的五种特质，即丰富性、宏伟性、真实性、鲜明性和可靠性。其中，丰富性取决于知觉的丰富程度及其多样性。宏伟性可以分别指自然的和道德的，前者是失去自由的事物，表现在它自身的魅力之中；后者是享有自由的事物，表现在审美的尊严之中。艺术作品的真实性，并不排斥艺术的幻想和虚构，而要求符合于它的艺术境界，可靠和可信也与真实性相关。

从鲍姆嘉通开始，美学作为一门独立的学科就此诞生了，美学真正成为了一门既古老而又年轻的学科。

3.1.11 德国古典主义美学的理论贡献

18世纪到19世纪初的德国，各种思潮汇集成流，形成了哲学的黄金时代。

康德（1724—1804）作为一名唯心主义哲学家、不可知论者，他的美学思想集中在《判断力批判》中，他从质、量、关系和形式四个方面界定美的本质。他认为美是主观的，是不夹杂任何利害关系、不依赖概念、具有合目的性的形式。

在"美的分析"中，他提出了四项规定：①在质的方面，鉴赏判断是审美，其快感是与满足欲望不相干的，从而与效用或善相区别；②鉴赏判断从逻辑的量的方面看虽是个别的单称判断，却是普遍有效的；③从对象和目的的关系看，鉴赏判断是没有目的性的，然而却具有合目的性的形式；④从判断方式看，鉴赏判断具有必然性。

康德认为科学可以通过学习获得，而艺术却不能，一切美的艺术都是出自天才，艺术是天才的创造这种观点开西方近现代美学主观主义、形式主义之先河。

席勒（1759—1805）生于符腾堡公国。他在德国古典美学的发展过程中，构成了从康德美学向古典美学过渡中不可缺少的一环。因而，他的理论成了后来一切德国批评理论的源头。他的美学著作主要有《给克尔纳论美的信》《审美教育书简》《论崇高》等。他的美学基本思想是把审美教育看作是实现政治自由的手段和基础，"人在现实生活中，既要受自然力量和物质需要的强迫，也要受理性法则的强迫，是不自由的。而审美活动则不然，它是一种不带任何功利目的的自由活动。通过审美这种自由活动，人就可以从受自然力量支配的'感性的人'，变为充分发挥自己意志和主动精神的'理性的人'，形成完美的人格，得到自由"。

席勒不赞成康德用主观的合目的性去解决自然界必然和理性的自由之间的对立和矛盾，而希望在人的对象化和自我实现这个更现实的基础上来解决这一矛盾。在《审美教育书简》中，他提出了人的对象化这一思想的萌芽。他说，人具有两种基本冲动，其中感性冲动要求绝对的实在性，要使人的潜在能力成为现实；理性冲动则要求绝对的现实性，要把客观外在的事物消融在人的自身，使现实服从必然性的规律。这两种冲动的结合形成游戏冲动，它的对象是活的形象，也就是最广义的美。活的形象是指在对象中融合了主体的生命内容，从而使对象的形象成为主体自身的生命内容的表现。只有在游戏冲动中，人才是自由的，因为它真正把人的感性和理性结合了起来，把物质过程和精神过程统一了起来。他认为，在审美的过程中，思维、感受和情感是交织在一起的，美不

仅是我们的对象，而且是主体的状态。审美游戏已经不是盲目的本能活动，而是掌握了必然性的自由创造。

黑格尔（1770—1831），生于符腾堡公国的斯图加特城。1818年被聘为柏林大学教授，1829年担任柏林大学校长，1831年获得普鲁士国王威廉三世颁发的红鹰勋章，被称为"普鲁士复兴的国家哲学家"。黑格尔在批判康德主观唯心主义的基础上，建立了客观唯心主义体系。作为德国古典主义最著名的哲学家之一，黑格尔成功地把辩证法和历史主义运用于美学领域，在《美学》一书中，黑格尔提出了"美是理念的感性显现"，这个观点肯定了美与艺术既要有感性形象，又要有理性内容，二者互为补充、不可分割。此观点包含了三方面的内容。

首先，就美的内容和本质而言，它是理念，是目的和意蕴。从这方面讲，美与真是一回事，美本身必须是真的。其次，就其外在的表现而言，美的理念作为人的心灵的自由创造活动，它需要通过外在的感性形象来观照和认识。没有感性表现，美就不可能存在。最后，美是理念与感性显现的统一，也就是说，美的理念要显现为感性的形象。这是美与真的区别，真的理念具有概念的普遍性形式，不需要外在的感性表现。因此，美是内在与外在、目的与手段、形式与内容、理念与形象的统一。

他还认为，艺术的内容就是理念，艺术的形式就是诉诸感官的形象。艺术要把这两方面协调成一种自由的统一的整体。我们首先见到的是艺术作品的外在因素，然后再追究它的意蕴或内容。外在因素的价值在于指引出内在的意蕴，它将使其灌注于外在的形象之中，艺术作品表现得愈优美，它的内容和思想也就具有愈深刻的内在真实性。

3.2 西方近现代设计美学

现代设计和现代设计美学是一定历史条件下时代和社会催化的产物。现代工业大规模系统化生产能力的形成、科学技术的迅速发展和社会文明程度的提高，构成了现代设计运动兴起和现代设计美学诞生的时代背景。随之而来的是人们物质、精神需求观念的变化，尤其是对工业产品审美特征的重新认识和审美要求的普遍提高，成为现代设计运动兴起和现代设计美学诞生的直接催化剂。

3.2.1 工艺美术运动——产品质量与审美风格问题

英国作为工业革命的发源地，现代设计的许多思潮均源于此。19世纪后期英国出现了以反对粗制滥造的机器制品、提倡艺术与手工制作相一致为目的的复兴手工艺品热潮——"工艺美术运动"。工艺美术运动的主要创导者是英国著名艺术批评家约翰·罗斯金和著名设计师威廉·莫里斯。他们对现代设计美学的主要贡献是提出了工业产品的艺术质量问题。他们认为机器生产使产品丑陋不堪、缺乏人情味，这是工业大生产的必然结果。他们批判机器生产，主张回到手工艺时代，倡导用艺术指导产品设计，提倡艺术为大众服务，为大众设计出一些实实在在的日常生活用品（图3-7、图3-8）。

图3-7 莫里斯1884年设计的印花棉布图案

图3-8 莫里斯商行1886年生产的"苏塞克斯"椅

威廉·莫里斯主张艺术与技术结合，艺术家应从事产品设计，否定区分所谓的"大艺术""小艺术"。莫里斯主张师法自然，特别是从植物中汲取素材，其设计风格多采用缠枝纹样，形象对称，造型富丽而又高雅、朴实，并坚持使用天然染料，反对化学染料。莫里斯主张材料的选择、结构的合理、装饰风格的一致，强调产品的功能性一定要与美的形式结合，主张艺术家亲自下工厂制作产品，强烈反对工业生产，认为机器是艺术和社会的祸害。

受英国工艺美术运动的影响，欧洲大陆出现了"新艺术运动"。代表人物有：比利时建筑师、画家亨利·凡·德·威尔德，德国著名建筑师彼得·贝伦斯。新艺术运动的目的是解决建筑、室内装饰和工艺产品的艺术风格问题，以符合工业时代精神。它的口号是"自然、率真和精巧的技术"。它提倡使用新材料，提倡自然界草木形状的曲线装饰母题（图3-9）。

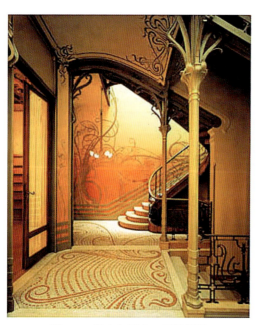
图3-9 塔塞尔饭店一层楼梯间

在新艺术运动中威尔德又提出了一些新思想。他承认机器生产的重要意义，认为产品丑陋并不完全是因为机器生产。机器生产可以引发设计与建筑的革命，要实现艺术与技术的统一，就应以产品设计结构合理、材料运用严格准确、工作程序明确清楚为设计原则，从结构和功能上进行设计。可见，这些与手工艺运动的某些主张具有本质的区别，是一种十分重要的设计思想，是艺术与手工艺运动和新艺术运动理论的新发展。

工艺美术运动虽然没有看到机器生产的历史必然性，试图回复到以手工创造产品美的时代。但他们技术与审美相统一的观点，不仅一针见血地指出了机器生产初期的弊端，为大机器生产指明了方向，也为设计审美理论、技术美学思想的产生奠定了基础。

3.2.2 包豪斯——建立现代设计与审美标准

1907年德意志制造同盟在慕尼黑宣告成立，其领导人除了穆特修斯外还有亨利·凡·德·威尔德。德意志制造同盟充分肯定工业革命和机械生产，旨在提高工业产品和建筑的设计水平，是推动社会性和产业性设计运动的最早社团。德意志制造同盟提出了"优质产品"的响亮口号。这个组织的理论主张不但包括用机械来生产具有良好工艺质量的产品，而且包括积极地使产品标准化、规格化。在具体设计实践中，贝伦斯的汽轮机工厂，格罗皮乌斯的法古斯鞋楦厂都抛弃了传统的式样，是设计革新的典范。贝伦斯设计的电钟如图3-10所示。联盟开创了工业设计新风，初步探讨了工业设计的基本理论，也促进了包豪斯的产生。

1919年4月1日，包豪斯在德国魏玛（Weimar）宣告成立，工业设计及其教学研究的新纪元开始了。包豪斯所崇尚的设计美学思想是现代设计运动中的精华。它废除了传统的形式和产品外加装饰，主张形式依随功能（图3-11至图3-13），尊重结构自身的逻辑，强调几何造型的单纯明快，促进标准化并考虑产业因素。这些原则被称为功能主义设计理论。包豪斯学院的设计思想归纳起来有三个要点：①艺术和技术是一个新的统一；②设计的目的是为了人而不是产品；③设计要遵循自然和客观的法则、规律。

图3-10　贝伦斯1919年设计的电钟

图3-11　形式依随功能产品(1)

图3-12　形式依随功能产品(2)

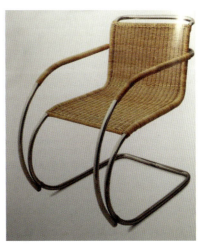
图3-13　形式依随功能产品(3)

包豪斯从工业生产过程的合理性中看到了产品审美形态的决定性基础，并主张使产品的审美特性寓于技术的目的性形式之中，达到实用、经济、美观的效果。为了这个理想，包豪斯的校长格罗皮乌斯亲自制定了《包豪斯宣言》和《魏玛包豪斯教学大纲》，明确了学校目标：①把艺术家和设计师们联合起来，让他们共同进行创造，他们的技艺将会在新作品的创造过程中结合在一起；②提高工艺的地位，让它能与"美术"平起平坐。包豪斯称，"艺术家与工匠之间并没有什么本质上的不同"，"艺术家就是高级工匠"……因此，让我们来创办一个新型的手工艺行会，取消工匠与艺术家之间的等级差异；③包豪斯把设计与市场经济紧密结合起来，把自己的产品直接出售给社会大众。按照《包豪斯宣言》和《魏玛包豪斯教学大纲》，包豪斯建立了自己的艺术设计教育体系——包豪斯体系（图 3-14）。

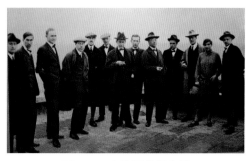

图3-14　包豪斯教师合影

包豪斯对于现代工业设计的贡献是巨大的，特别是它的设计教育有着深远的影响，其教学方式成了世界许多学校艺术设计教育的基础。包豪斯的思想在一段时间内被奉为现代主义的经典，但包豪斯的局限也逐渐为人们所认识到，因而它对工业设计造成的不良影响也受到了批评。例如包豪斯为了追求新的、工业时代的表现形式，在设计中过分强调抽象的几何图形。这说明包豪斯的"标准"和"经济"的含义更多是美学意义上的，因此所强调的"功能"也是高度抽象的。另外，严格的几何造型和对工业材料的追求使产品具有一种冷漠感，缺少应有的人情味。

思考并讨论

在目前的社会中，还需要"形式依随功能"这条原则吗？为什么？

3.3 西方后现代设计美学

3.3.1 后现代主义设计产生的时代背景

20 世纪 60 年代，随着单调而统一的国际主义风格在全世界蔓延，现代设计逐渐受到冲击和挑战。一些建筑设计师认为现代主义设计采用同一的设计方法去对付不同的问题，以简单的中性方式来应付复杂的设计要求，千人一面，因而忽视了个人的要求、个人的审美价值，忽略了传统文化对人的影响。同时，现代主义设计被认为是利用简单的机械方式，把原来与传统、自然融为一体的都市环境变成玻璃幕墙和钢筋混凝土的森林，恶化了人类的生活环境，破坏了传统美学原则；同时它参与商业主义和市场营销运动，鼓动消费者购买他们并不需要的东西，对地球资源造成不可弥补的破坏，因此，现代主义设计成了破坏资源和环境的帮凶。在这样的背景之下，一些人开始了对更富人情的、装饰的、变化的、个人的、传统的设计形式的追求，掀起了一场对于现代主义的修

正、反思、批判、发展的设计探索运动，称为后现代主义设计。

3.3.2 后现代主义设计的美学特征

（1）现代主义强调"形式追随功能"，而后现代主义则反对现代主义的单纯和理性，认为这是产品、建筑风格全世界同类化的主要原因。后现代主义强调"形式追随情感"，在设计中以人情化、个性化为第一要义，提倡兼收并蓄、丰富多彩、矛盾与含糊，而不强调统一、明晰。为了实现个性化、表情化、多样化，后现代主义设计常常借用符号学理论，将民族地区性的典型式样、线条、色彩等，以隐喻、象征的手法融入设计中，从而构成一种古今融合、手工与现代技术结合的新型美。

（2）装饰几乎是后现代设计的一个最为典型的特征，这是后现代主义反对现代主义、国际风格的最有力的武器，后现代主义主张采用装饰手法来达到视觉上的丰富，提倡满足心理需求，而不仅仅是单调地以功能主义为中心。后现代主义的装饰风格体现了对于文化的极大的包容性，这里既包括传统文化，也包含现行的通俗文化：古希腊、古罗马、中世纪的哥特式艺术、文艺复兴、巴洛克、洛可可以及20世纪的新艺术运动、装饰艺术运动、波普艺术、卡通艺术等任何一种艺术风格。运用的手法更是不拘一格：借用、变形、夸张、综合甚至是戏谑或嘲讽。汉斯·霍莱恩设计的玛丽莲沙发就综合了古罗马、波普艺术和装饰艺术运动的风格特征。

（3）产品视觉观赏的娱乐性是后现代主义的又一典型特征，大部分后现代主义设计作品都具有揶揄、戏谑、调侃的色彩，这在意大利极端设计等中尤为明显，这是对现代主义过于严肃、冷漠的面貌的反叛，从而试图通过新的设计细节达到设计上的宽松和舒展。而含糊性是包括后现代主义设计风格在内的、几乎所有现代主义之后的设计探索都具有的特征。对现代主义、国际主义设计强调的明确、高度理性化、毫不含糊的设计倾向的厌倦和反动，便导致了设计上的非理性成分和设计上的含糊性特征，以便与现代主义的高度理性特征相抗争。

索特萨斯、曼迪尼、布兰兹并称为意大利激进艺术设计的"三驾马车"。20世纪70年代，他们都加入了"阿基米亚"艺术设计组织。阿基米亚设计工作室的风格，继承了意大利反现代设计运动传统，打破了现有设计的规则，以明快愉悦的色彩和具有生动对比、不合逻辑的色彩纹样的塑料板的倾斜的架子、不对称的椅子和桌子为特色。其中，索特萨斯在1966年设计的喷彩薄片覆盖的系列食品橱，造型上更接近抽象主义雕塑，给传统的理性主义概念和美学带来了困惑。索特萨斯还用比拟的方法设计了"机器人书架"（图3-15），用一些积木式的板块组成，三层书架的上方还由一些板块构成一个机器人的形象。尽管机器人身躯的各个部分都可以放置书籍，然而从使用价值的观点来看，机器人书架决不是最完善的。但他的设计体现了反设计所提倡的"形式追随表达"，用索特萨斯的话说，他以自己的创作表现"生活的隐喻"，赋予形式、造

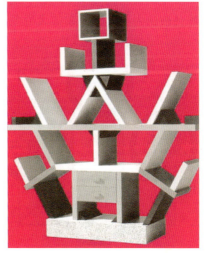

图3-15 索特萨斯设计的机器人书架

型和装饰风格以象征性意义。索特萨斯将破坏性的先锋派概念转变成高雅时尚的概念,对后来的设计产生了重要影响。

3.4 东西方设计美学思想比较

中国美学和西方美学分别属于两个不同的文化体系。中西方美学分别产生于春秋战国和古希腊罗马时期。中国的艺术哲学产生于魏晋时期,《文心雕龙》完成了中国古代美学体系的建构;西方到文艺复兴开始人性复苏,到康德、黑格尔时期美学体系才得以诞生。不同的发展轨迹使得二者在哲学观念、文化传统、审美心理、道德标准、价值观念等方面都存在着明显的差异。这种差异势必会对艺术和审美产生深刻的影响,因而产生了不同的设计美学思想。

3.4.1 东西方设计审美价值比较

1. 东方强调审美的伦理价值

人类都在追求真善美,但是,中国的美学思想和艺术设计更多地追求美和善的统一,更加强调审美的伦理价值。中国的儒家学说特别强调"美善相加",追求"美"和"善"的统一,《论语》中有言,子谓《韶》,"尽美矣,又尽善也。"谓《武》,"尽美矣,未尽善也。"(《论语·八佾》)孔子认为韶乐不仅符合形式美的要求,而且符合道德的要求,而武乐则不完全符合道德的要求。艺术的形式应该是"美"的,而内容则应该是"善"的。在一定意义上说,艺术也就是指形式与内容的统一。可见,艺术包含了道德内容才能引起美感。孔子美学在这里强调的是审美中的道德问题,将道德观与审美结合在一起是儒家美学的最大特点。所以孔子强调艺术要包含道德内容,强调"美"与"善"的统一。

儒家色彩美学思想把色彩美与"仁""德""善"等道德规范联系起来。从"礼"的规范出发,最终实现"仁"的目的,极力维护周代建立的色彩典章制度。在夏商周,黑色被认为是支配万物的天帝色彩,天子的冕服为黑色,《考工记》中提出"五色"一词(图3-16),说明五色的内容:"画缋之事。杂五色。东方谓之青,南方谓之赤,西方谓之白,北方谓之黑,天谓之玄,地谓之黄"。这一配色理念和审美观念体现了中国传统色彩理论特定的象征意义,后来随着佛教的传入,加上封建专制的发展,人们把对天神(黑色)的崇拜转为对大地的(红色、黄色)的崇拜,中国古典建筑中的门和柱子,通常使用红和黑两种颜色。从五色审美的角度推断,柱子和门窗由木材所制,与之相生的是火与水,而与之相对应的色彩是红黑两色。

儒家认为色彩之美在于其装饰昭示了人的美

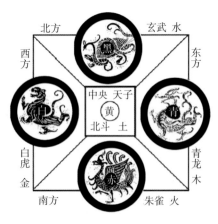

图3-16 中国的"五色"与"五行"

德，这种类比思维方式对中国色彩观念的影响非常大。如我国戏剧脸谱中的色彩，不同色彩寓意不同人物的性格特征和品德。红色表示忠勇，黄色表示刚猛，黑色表示刚直不阿，白色表示奸诈阴险。这种把色彩与人的道德伦理联系起来的色彩观是中国独有的。

图3-17 龙凤呈祥图案

中国人还喜欢用吉祥图案来表达福善和谐，《庄子》："虚室生白，吉祥止止。"成玄英疏："吉者，福善之事。祥者，嘉庆之徵。"绝大部分的吉祥图案表达了人们对幸福和美好意愿的追求，如用五福、福到，表现福在眼前；用龙凤呈祥（图 3-17）、喜相逢、喜上眉梢表现喜庆；用年年有余、天下乐表现丰足；用百寿图、百子图表现延年益寿、多子多福；用一帆风顺、马上平安表现平安。这些吉祥图案也表达了古代人们的审美价值观。

2. 西方强调审美的科学价值

中国古代的设计不靠计算，不靠定量分析，不用形式逻辑的方法构思创意，而是靠师傅带徒弟，靠"仰观天文，俯察地理"的言传身教，靠实践靠经验，力求与天地自然万物和谐，以趋吉避凶，招财纳福。中国没有为了自己坚信的科学理论而献身的布鲁诺，没有倾其所有致力于天文学而最终在贫病交困中去世的开普勒，也没有由于发现了与当时"正统观点"相悖的人体肺循环而被文火慢慢烤死的塞尔维特……西方的哲学家、科学家对于理论及其体系的执着是我们所无法想象的，古希腊的毕达哥拉斯、欧几里得的几何美学及亚里士多德的秩序理性主义，对整个西方设计观念的形成带来了决定性的影响，一切的科学和艺术都被这种理念决定了命运。

西方的美学和艺术设计更多地追求美和真的统一，更加强调艺术的科学价值。西方的色彩学是建立在科学基础上的色彩观。牛顿的《光学》、歌德的《色彩论》等色彩的科学理论帮助西方人打开了一个过去色彩感觉未知的新领域。1666 年，英国科学家牛顿把太阳光经过三棱镜折射，然后投射到白色屏幕上，显出一条像彩虹一样美丽的色光带谱，分别是赤、橙、黄、绿、青、蓝、紫七色，这就是著名的牛顿色相环。由此可以看出，西方的色彩是把色彩拆分、重组，并利用视觉错觉创造视觉形象，制造真实的假象，在二维平面上表现颜色空间。牛顿色相环奠定了西方色彩理论基础，并在此基础上又发展成 12 色相环、24 色相环等。美国的色彩学家孟塞尔，1915 年就出版过《孟塞尔颜色图谱》，1929 年和 1943 年又分别经美国国家标准局和美国光学学会修订出版了《孟塞尔颜色图册》（图 3-18）。1921 年，德国化学家奥斯特瓦德出版了一本《奥斯特

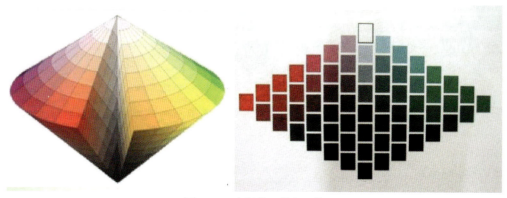

图3-18 奥斯特瓦德色立体

瓦德色彩图册》，后被称为奥氏色立体。这些研究建立在严格的科学依据上，直至今天，色环仍作为调色的依据被广泛使用。

3.4.2 东西方设计审美标准比较

1. 东方追求整体的"和谐之美"

中国传统思想的主流是历史的、意象的，是从整体的格局把握世界，它并不将世界分割成零散的部分，中国的中医学理论就是一个典型的例子，不会头疼医头脚疼医脚，而是会整体地辩证治疗。中国传统思维认为一切事物都是相辅相成的，没有完全独立的物体，用俞宣盂先生的话即是：一体是中国哲学的特点，两离是西方哲学的特点，西方的思维力图要将概念绝对地划分开来，这在现实世界里是不可能的，因为事物之间都是紧密相连的，你中有我我中有你。我国著名学者张岱年先生、季羡林先生和汤一介先生都曾经说过，"天人合一"是中国文化最精髓的地方，强调人与自然和谐相处，追求人与自然和谐统一的审美理想。

所以，中国传统美学更强调"整体意识"，从一些主体物象出发，讲究"物我统一""物我两忘"，主客观浑然一体。这种整体意识就是建立在这种哲学的整体观之上的，具体思想表现就是"以和为美"。即在进行审美创造和评价时要具有整体意识，和而不分。《论语》记载，子曰："《关雎》，乐而不淫，哀而不伤。"颜渊问为邦。子曰："行夏之时，乘殷之辂，服周之冕，乐则《韶》、《舞》。放郑声，远佞人。郑声淫，佞人殆。""乐而不淫，哀而不伤"，形成了儒家的审美标准。儒家倡导的美学思想对后世有着深远的影响，很多艺术家的审美理想、审美趣味都是以此为核心而展开的。

图3-19 宋代汝窑天青釉茶盏

中国茶文化和茶具设计（图3-19）较好地表现了含蓄和谐的东方审美文化。对中国人来说茶不光是一种饮料，更是一种文化。茶文化以德为中心，主张义重于利，注重协调人与人之间的相互关系；提倡对人尊敬，重视修身养德；参与茶文化，赏茶，品茶，体会茶艺，给人一种美的享受，有利于人的心态平衡，提高人的文化素质。这也是历代文人墨客把对茶的领悟作为一种人生境界标志的原因。饮茶重在品，通过煮水、泡茶、观茶色、闻茶香、看茶叶等一系列过程，陶冶饮者的情操。因此，饮茶的时间、空间和茶具都极为讲究。中国历代文人偏爱用紫砂壶饮茶，紫砂壶具有双气孔结构，在制作上，人们把紫砂壶的钮、把、流设计成三点一线的均衡结构，以达到美观、实用的目的。好的紫砂壶不但材料及造型十分考究，倾倒时也出水流畅。一把好壶口盖的密封性要好；当倾倒时，茶壶的"断水"好，出水也就顺畅。从精神内涵上看，紫砂壶由泥壶的粗粝，经火的烧培，水的浸泡，使用中手的把玩和抚摸，使其表面由内而外的散发出玉般的光润。紫砂壶与普通茶具最大的区别在于它既是实用性很强的艺术品，又是修心养性、涤除玄鉴的器物。所以，紫砂壶的制造要高度符合物质和精神的双向和谐。

2. 西方追求个体的"个性之美"

西方哲学在研究人的生存、生活、处事的态度、观点和追求中，强调人的自我意

识，探讨"世界是怎样的""我是谁"这些问题，追问主体和客体的关系。因而西方哲学理论是建立在"二元论"的基础上的，文艺复兴以后，西方的自然科学发展得非常快，变成了人和自然二元对立。从泰勒斯提出水是世界的本原到毕达哥拉斯的数即万物，从叔本华的唯意志论、尼采的超人哲学，到萨特的存在主义和海德格尔对"此在"的探讨，西方学者们追溯宇宙起源，探索万物本质，诘问人生目的，强调主客分立，人要不断地去认识自然、改造自然、征服自然。于是在西方美学传统中突出的特点是"以个体为美"，强调个体的形象性、生动性、新颖性，认为这是美之所以为美的重要属性。

在西方艺术家的意识中，艺术的美来自于自然个体的美，在很大程度上，艺术作品的评价取决于艺术作品与自然的逼真程度，审美趣味从和谐转向了崇高，彰显了艺术家创作主体意识的觉醒、个性的张扬。比如古希腊、古罗马着重人体艺术美，在绘画和雕塑中，注重个体的精雕细琢，讲究人体本身的美感，肌肉分布均匀，线条优美，表情自然丰富，衣纹线条流畅而有变化，不仅体现出衣服的质感，而且通过衣服体现出人体的美，从崇高、典雅的人物形象可以看到"个体的美"和"理想化的美。"温克尔曼在《古代艺术史》中列举了阿波罗和巴库斯的雕像，他们的表情是恬静而镇定的，具有单纯、静穆的美，他们的形体体现了男性强健的肌肉，与他们诸神的观念一致，令人赞赏。现藏于法国卢浮宫的《米洛斯的维纳斯》（图3-20）头部侧向左，高贵端庄。身体全裸，双臂已断，其丰满的胸脯、浑圆的双肩、柔韧的腰肢和美丽修长的双腿，呈现出一种成熟的女性美，体现了充实的内在生命力和人的精神智慧。

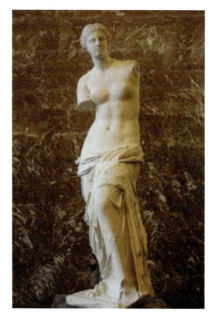

图3-20 米洛斯的维纳斯

而中国传统哲学总是从人与人的关系和人与物的内在联系中去思考社会伦理关系是否正确。中国的建筑是群体的空间格局，类似于"四合院"模式，体现的是一种集体的整体的美。而西方的建筑是以单体的空间格局向高空发展，例如古希腊的神庙和欧洲的著名大教堂，采用体量的向上扩展和垂直叠加，由巨大而富于变化的形体形成巍然耸立、雄伟壮观的景象。通过努力实现对客观世界"形式"的观察，在视觉的理想美形式中表征人对自然世界的理解和具有宗教神圣内涵的形象再现，西方审美是偏向于外向形式"物理"的。西方常常把审美对象的超验性与具有宗教色彩的"神"或"上帝"联系起来，注重"美"与"真"的共同点，他们审美的最高境界就是人与神的"形式和谐"。

3.4.3 设计审美情感比较

1. 东方崇尚"对人的关怀"

作为以农为本的国家，中国人对土地的感情深厚，这种感情同样应用到了建筑设计上。对自然的崇尚使中国建筑设计朝着水平方向发展。我国周代以来，向来有"天子择中而处"的思想，所以皇宫（图3-21）常常建造在城的中心位置。按照"君子将营宫室，宗庙为先，厩库为次，居室为后"的传统，采用了"左祖右社""前朝后寝"的天

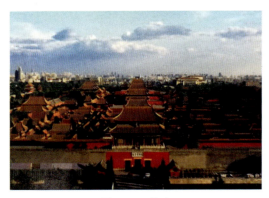

图3-21 故宫

子营国之制，体现了对宗族制度、血缘延续的儒家设计理念的重视。布局以中轴对称格局体现了"中正无邪，礼之质也"的儒家古训。中轴对称、方正严整的布局告诉世人尊卑有序、上下有别的君权至上法则，符合传统的儒家人伦、礼制精神。

从以上的分析中，可以看出中国传统建筑出发点以"人"为中心，体现出乐生、重生的现实理性精神和浪漫情怀，在审美情感中追求的是精神的宁静和平和。

2. 西方崇尚"对神的崇拜"

在绘画方面，西方绘画艺术中有两大文化基因：一是延续了古希腊艺术的理想美写实艺术观，二是秉承人文主义的创造精神。西方绘画的产生同宗教活动有紧密联系，或者说西方绘画最初就是从为宗教事务服务的工具功能中诞生的，其绘画的写实性特点正好符合宗教向人们显示天国真境的"存在"，给人们以亲睹上帝之显灵的幻真感，他们以对认识世界、再现现世的浓厚兴趣，在人体解剖、空间透视、光影质感和着色技术等方面建立了一套完整的造型语言系统和制作技术方法，这些方法使画家能有效地将客观世界组织起来，通过经营画面的空间秩序、典型形象、色彩美感，显示人对客观世界高超的再现技能和对理想的向往。

西方古代建筑设计的出发点也是以"神"为中心，表现出对上帝、来世的向往。由于强调对神的崇拜，西方建筑样式大多以高耸为主，注重体现神的威严。建筑力图把人的目光引向高空，表现出崇高之美和对神的敬慕之情。在哥特式教堂中，色彩斑斓的镶嵌玻璃窗又是一特点，窗子几乎占满了整个墙面，这是因为神学家认为阳光灿烂的教堂应该像天堂一样明亮。在教堂中石材与玻璃珠联璧合，这种材料的使用符合颂扬基督教的精神，由此，基督教信仰与哥特式教堂建筑的样式构成了一种平衡、和谐的气氛。德国的科隆大教堂（图3-22）是中世纪欧洲哥特式教堂的完美之作，它与巴黎圣母院和罗马圣彼得大教堂并称为欧洲三大宗教建筑。科隆大教堂那又高又尖的群塔、瘦骨嶙峋的笔直束柱，形成非常迷人的垂直向上飞腾的动势，直入云霄。室内彩色玻璃富于变化的光线和高高的飞拱尖券使人产生一种腾空而起、飞向天国的神秘的宗教情感。

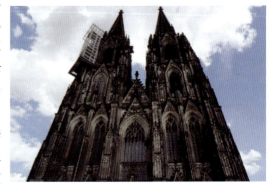

图3-22 德国科隆大教堂

3.4.4 设计审美趣味比较

1. 东方注重"意趣之美"

中国把"天人合一"作为审美的出发点，中国传统艺术强调的是表现、抒情、言

志。中国的艺术注重表现艺术家的情感。如中国绘画更多地强调表现，不注重焦点透视，而是注重散点透视；在造型上并不十分注重客观现实与图案绘制的一一对应，而是注重与人内心的理解、想象的结合，比较抽象，所以在现实生活中找不到描摹对象。

因此在古代工艺产品中讲究和谐，讲究节制，过分强调设计中的某一方面，必然会导致"失和"。这也就是为什么我国古代艺术家的造型审美趣味很少指向"五色""五音""五味"等炫人耳目之物，而更多指向"朴素""平淡"一类对象。具体表现在艺术创作和欣赏中，就是"尚清"的审美追求。从这一层意义上来说，中国古代审美要求"内敛"，正是美善统一的自觉要求，与西方审美观中张扬的唯美主义、片断性思维相比，是一种看待世界更为客观的视角。

中国画偏重"写意"，西方的趣味在于"写实"。中国画把意境作为第一位，画面上呈现的不是一部分物质而是整个人性化的意境。而西方却觉得描绘物质的构成渊源更有趣味，他们认为事物是什么样子就应该在画面上真实地表现什么，比如完成一幅风景创作，西方关注画面与实际景致相吻合，画肖像，西方追求画面与模特的外形相吻合。中国艺术着重于自然界的山、水、花、草、鸟。着重点不同，表现方式也不相同。中国画着重于把结构形态和神韵合而为一。中国艺术注重表意，并不是说国画的表现就不重视对造型的把握，而是在国画的创作过程中貌似简单的线条描绘已经包含了形体的精准。所以说结构与神韵的完美结合对国画创作尤为重要，表现方法主要以线条为主，一条线既包含了结构造型，又囊括了所有情感。绘画方面山水风景画居多。

2. 西方侧重"写实之美"

西方美学强调的是再现、模仿、写实。不论岩画还是陶瓶，表现内容大多是完整的故事情节或典故，情景性很强，体现了一种真实、模仿对象的现实主义精神，所以从艺术形式上看比较具象。陶器、青铜器在中国不仅是一种使用器具，还有祭祀、图腾等作用及对自然天气、气候等的情感寄托。西方岩画和陶器纹样由于注重对现实的模仿，并逐渐从中总结艺术规律和形式法则，形成了与中国设计艺术形式截然不同的样式。以法国的拉斯科洞窟和西班牙的阿尔塔米拉洞窟为例。从绘画的表现形式上看，西方更注重造型的准确，轮廓粗壮而简练，表现手法写实、生动，岩画的构图具有浓厚的情节性。从岩画的表现手法上看，西方对艺术的描写倾向于注重对客观现实的真实再现，表现的是人们对真实生活的崇尚，他们认为只要模仿自然就能够控制自然，并且他们将这种情感以故事绘画的手法表现出来。这是一种对现实的模仿。

西方绘画还偏重对客观现象内在结构的描绘。他们看重素描关系、立体效果、明暗调子，注重用点、线、面相结合的原理来描述对象和营造气氛，一幅好的素描里必然出现鲜明的调子充足的结构关系。从古典画派的经典之一安格尔的绘画中就能看出着一点，他的油画把素描关系放在第一，充分地利用点线面的相互结合来塑造画面、驾驭色彩。看过荷尔拜因的素描的人无一不为他对人的造型的精准描绘而折服，但看德加的素描却常常被他用明暗和明确简单的素描关系所营造的气氛所感染，我们会在不经意间感受到画面的真挚与诚恳。

课后延展阅读

1. 朱光潜《西方美学史》，江苏人民出版社，2015.

2. 马奇《中西美学思想比较研究》，中国人民大学出版社，1994.

课后思考与习题

1. 西方设计美学的源头是什么？不同的历史时期其特点分别是什么？举例说明。
2. 以某一类设计（建筑或产品等）来举例说明东西方设计美学思想上的异同。

第4章

设计审美范畴篇

★ **教学目标**

（1）掌握对美和美的含义的探讨。
（2）理解美与设计美的关系。
（3）掌握设计美的特点和本质。

★ **教学重难点**

对美的含义复杂性的理解，对设计美开放性特点的理解。

★ **引例**

永恒的美

这幅拉斐尔的《西斯廷圣母》（如图4-1）没有丝毫艺术上的虚伪和造作，只有惊人的朴素，单纯中见深奥。画面像一个舞台，当帷幕拉开时，圣母脚踩云端，神风徐徐送她而来。代表人间权威的统治者教皇西斯廷二世，身披华贵的教皇圣袍，取下桂冠，虔诚地欢迎圣母驾临人间。圣母的另一侧是圣女渥瓦拉，她代表着平民百姓来迎驾，她的形象妩媚动人，沉浸在深思之中。她转过头，怀着母性的仁慈俯视着小天使，仿佛同他们分享着思想的隐秘，这是拉斐尔的画中最美的一部分。人们忍不住追随小天使向上的目光，最终与圣母相遇，这是目光和心灵的汇合。圣母的塑造是全画的中心。从天而降的圣母出现在我们的面前，初看丝毫不觉其动，但是当我们注目深视时，仿佛她正向我们走来，她年轻美丽的面孔庄重、平和，细看那颤动的双唇，仿佛能听到圣母的祝福。

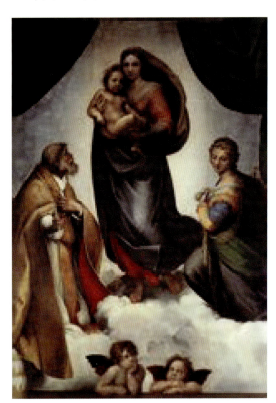

图4-1 拉斐尔《西斯廷圣母》

我们很难给艺术设计圈定一个固定的、有绝对边界的审美范围。设计美是多元的，有社会美、艺术美、科技美、自然美，这种多元性不仅指它构成要素的多元，更是指它是多种美的形态的综合产物。它的多元性是由审美对象的丰富性和审美主体需求的复杂性决定的。艺术美主要以艺术作品作为审美对象，社会美主要以社会现象和问题为审美对象，科学美主要以人类认识自然规律的成果为审美对象。随着社会进步，人们生活质量的提高，设计不断地和其他学科交融，设计的边界不断扩张，涉及人、机、社会、自然的方方面面，如自然的一部分被纳入环境设计、景观设计等，科技成果频频被运用到设计中转化为第一生产力，成为设计的智力支持之一。社会问题、伦理问题也频频影响和渗入到广告设计中，时至今日，艺术设计几乎具有和文化一样大的广延性和包容性。

4.1 美——最古老的审美范畴

4.1.1 美的含义

什么是美？美是怎样形成的呢？大漠孤烟、长河落日、松涛海语、繁花似锦、从人体到艺术作品、从建筑到景观……大千世界包罗万象、变化多端！庄子早在两千多年前就说过了，各美其美。人们看见毛嫱、骊姬觉得很美，鱼鸟见了却躲得远远的。《庄子·山木》中有这样一个故事，逆旅人有妾二人，其一人美，其一人恶。恶者贵而美者贱。阳子问其故，逆旅小子对曰："其美者自美，吾不知其美也；其恶者自恶，吾不知其恶也。"意思是旅店主人有两个小妾，一个相貌美丽，一个相貌丑陋。然而貌丑的受到店主人的宠爱，貌美的却受到店主人的轻视。阳子询问其中的缘故，店主人说："那个貌美的女人自以为美而骄矜，我并不认为她有多美；那貌丑的女人自以为丑而安分守己，我并不认为她有多丑。"可见，美是主观和相对的，善恶美丑的形成，无一不和人类的价值取向有关，会因人而异，没有统一的标准。

美作为最古老的审美范畴，在人类早期就出现了。要弄清楚"美"是什么，首先要弄清楚"美"这个词的含义。古代中国"美"首先就是诉诸味觉、嗅觉、视觉、听觉、触觉的官能性感受。根据许慎的《说文解字》："美，甘也。从羊从大。羊在六畜主给膳也。美与善同意。"（图4-2）这段话一是表明"羊大则美"，将美与感性存在（感官欲望）联系起来，这种官能性感受不仅能满足人的本能的自然欲求，而且能给人以生命的充实感，让人感受到生命的活力，领悟到人生的意义、愉悦和快乐；二是美等同于善，将美与道德伦理联系起来。在遥远的古代，人类生存能力比较弱，所谓的伦理道德是和社会经济结合在一起的，如果不"美"，则全部落的人都会冻死饿死，所以"美"关系到整个部落的存亡。《韩非子》："夫香美脆味，厚酒肥肉，甘口而疾形"（嗅觉的满足）。《列子·杨朱》："则人之生也奚为哉？奚乐哉？为美厚乐，为声色尔"（与视觉、听觉、味觉的安乐享受相牵连）。

图4-2 甲骨文、金文"美"字

从原始艺术、原始舞蹈的材料看到"羊人为美"，戴着羊头跳舞才是"美"的起源，"美"字与"舞"字以及"巫"字是同一个字，美与原始的宗教礼仪活动有关，具有某种社会含义。

"美"在今天的日常语言中，大致可以分为以下几种用法。

（1）表示感官愉快的强形式，是"羊大则美"的沿袭和引申。例如寒冷的冬天吃美味的羊肉火锅，觉得很美；夏天很热时喝冰镇西瓜，大叫真美啊。这都是用强烈的形式表现出来的感官性能愉快。

（2）表示伦理判断的弱形式，对高尚的行为的赞赏，即对伦理、道德的审美评价，

是"羊人为美"、美善不分的延续。在中国传统文化中,"美"有宽泛的内容和含义,人们往往认为"美善合一"。孔子说:"尽美矣,又尽善也。"在古希腊,"美"与善也有密切关系,在苏格拉底的"黄金盾牌与粪筐"的故事中,就表明善的东西才是美的道理。在社会中,我们常常对像见义勇为这样一类高尚的行为竖大拇指,称之为最美的人。

(3) 专指审美对象,指生活中使你产生审美愉快的事物、对象。如:我们看到一望无际碧蓝的大海心旷神怡;我们听到优美的乐曲感到三月不知肉滋味;我们看到经典的艺术品流连忘返。由于审美对象的复杂性,所以在使用和讨论时要注意到底是针对哪个层面(种类)。在中国常常把一切能作为欣赏对象的事物都叫"美",这和西方的"美"的范畴不一样,有泛化倾向。

当代著名美学家李泽厚认为,美来自物质生产劳动实践。美的本质(即自由的形式)是"人类和个体通过长期实践所自己建立起来的客观力量和活动"。同时,李泽厚还认为"美是真与善的统一,也就是合规律性与合目的性的统一"。合规律性是社会美的方面,而从客观对象说,合目的性则是自然美的方面。他从社会美到自然美进一步说明了人类总体的社会历史实践创造了美。

思考并讨论

说出你身边美的事物,说说它为什么是美的?

4.1.2　美的本质

要厘清所谓的"美"到底是指具体的审美对象还是对象的审美性质?还是指美的本质和根源?目前,美学界对美的本质尚无一致的结论。但是关于美的本质的探讨,依然还是很有必要的。探讨美的本质,先要明确什么是事物的本质。就客观性来说,本质是事物之所以成为自身的独有的规定性(或曰特有属性的集合)。寻求美的本质,换言之,也就是要寻求美之所以成为美的质的独有的规定性。美的本质,即美之所以为美的品格、原因和质的规定性。

在西方,部分哲学家和美学家认为美的本质是一种关系属性。在古希腊,苏格拉底谈美,认为"美不能离开目的性,即不能离开事物对现实人愿望达到的目的形式"。康德也说:"美是对象合目的性的形式。"他们的观点,可以说都感悟和涉及了意念指向对美的构成的作用。后来有许多学者认定美与人类存在有关,美是指在特定历史与文化背景中,一定个体或群体的赞同、首肯构成的范式关系或形式关系。但通常只把二者看成主客体的关系,而没有意识到美的形成需要两种"客观存在"。狄德罗虽提出了"美在关系"说,但论及人与美的关系时,强调的就只是唤醒的察知关系。其实,客观的美如同两个物体形成的"大""合"一样,其存在不依赖于主体人的察知。

西方美学几千年来将优美、崇高、悲剧、喜剧称作美的基本形态(或美的范畴)。以此进一步阐明所有的美在本质上都是一种关系属性。这四种美的基本形态实际上可分为两组:优美和崇高、悲剧和喜剧。我们可以通过对人类精神心理的辩证辨析,阐释它们形成的原因和它们作为美的形态本质上都是关系属性的实质。优美和崇高美的产生,与相应的人类精神心理的正方向指向有关。人类的精神心理,通常具有辩证的相反相成的貌似互逆的两个正方向指向:一是仁爱万物,怜惜怀柔,喜好娇弱、玲珑、圆润、幽

娴、柔嫩；二是凌轹一切，征服超越，崇尚博大雄浑刚强勇武威烈。事物有特性契合指向之前者，形成优美之美；事物有特性契合指向之后者，形成崇高之美。由此可见，优美与崇高之美，本质上也都是事物的关系属性。悲剧和喜剧的产生，同样与人类精神心理相反相成的辩证指向有关。人类的精神心理，既有端重仁慈怜惜同情他人的一面，形成一种肃然内敛式的庄敬深沉肃穆悲悯的内心情感的需求指向；又有恣意放荡嘲弄调侃他人的一面，形成一种轻松开怀式的幽默戏谑忘忧相悦的内心情感的需求指向。事物的特性吻合前一种需求指向，形成悲剧之美；事物的特性吻合后一种需求指向，形成喜剧之美。由此可以推知：人类可以按自身认可为好的意向去构建戏剧乃至所有的精神产品，使其形成艺术之美；人类也可以将意愿正方向物化在产品中，使其形成产品之美。马克思说：人可以按美的规律建造。从美的本质的角度去分析，这可理解为：人可以按照人自己认可为好的意念指向去建造。由此看来，戏剧、建筑、音乐、文学以及产品之美，其美的本质无一不是事物的关系属性。

在东方，关于美的本质的探讨，中国古代儒家、道家的说法是：

儒家代表孔子、孟子、荀子，他们在探索人性美、人格美时涉及美的本质。他们认为，美的本质就是善。人之所以为人是有道德的，是知仁义的，而仁义在道德上就是讲善。所以孔子说：显仁为美。美就是道德理想的完美实现。孔子说过："吾亦闻之，丹漆不文，白玉不雕，宝珠不饰，何也？质有余者，不受饰也。"意思是在制作器物时要尊重材质本色的美，这才是最高的美。

道家藉由宇宙发展观探索美的本质。他们认为世界的本源就是"道"，"道"不是事物的表象，"道"看不清摸不着，但可以体会到，是衍生事物的根本。"道"产生"无"，老子认为真正美的对象是"无"，真正美的境界是"虚"。老子还声称："大巧若拙，大辩若讷"，表明他崇尚天然朴拙的美，反感华而不实的美。在道家思想的另一位代表人物庄子看来，"道"就是自然无为的。没有意识，没有目的追求，一切都是自然地发生，自然地消亡。无为而无不为，即处在绝对自由的世界。因此，庄子认为：美是绝对自由的。在《天道》篇里庄子认为"朴素而天下莫能与之争美"，还有《山木》篇里的"既雕既琢，复归于朴"，同样也表达了对素朴之美的赞美之情。唐宋时期，诗人李白赞美的美是"清水出芙蓉，天然去雕饰"，苏东坡则认为美的最高境界是"绚烂之极归于平淡"，虽然他们谈论的是文学和艺术的最高境界，但同样反映了他们对自然素朴之美的赞赏。

当代学者对美的本质的探讨认为：

首先，美需要一个具体的感性对象，这是我们的"习惯"使然。李泽厚先生则认为美必须具有感性形式，从而引发人的感性想象。他说："饥饿的人常常不知道食物的滋味，食物对他（她）而言只是填饱肚子的对象，只有当人能讲究、追求食物的味道，正如他们讲究、追求衣饰的色彩、式样而不是为了蔽体御寒一样，才表明在满足生理需要的基础上已开始萌发出更多一点的东西。这个'更多一点的东西'固然仍紧密与自然生理需要连在一起，但是比较起来，它们比生理基础需要却已表现出更多接受了社会文化意识的渗入和融合……与感官直接相连的各种自然形式的色彩、声音、滋味（洛克所谓的事物的'第二性质'），就这样开始了'人化'。"

其次，美产生于一种特殊的关系，这种特殊的关系是物我同一性。朱光潜先生说："美是客观某些方面事物、性质、形态是和主观方面意识形态，可以交融在一起而形成一个完美形象的那种性质。"李泽厚把它解释为："人的主观情感、意识与对象结合起

来,达到主客观在'意识形态'及情感思想上的统一,才能产生美。"例如椅子只有被人坐,才成为椅子。美作为人类可以反映到的事物的一种属性,本质上是一种关系属性,是一种非物质性的客观存在。

最后,美,特别是自然美或艺术美,不是消极地等待审美主体非功利态度的形成,而是要刺激或促成非功利态度的形成,引导审美主体由日常生活态度进入到非功利态度中,艺术和设计之美重要的使命之一就是促成审美主体非功利态度的产生。

我们一般所说的美,就是由这三个特征或环节统一而成的。

4.2 设计中的自然美、社会美、艺术美

美是最古老、最核心的审美范畴。范畴一词是指学科理论中最一般、最基本的概念,它反映着外在于人的客观世界的各种特性和关系。范畴是人们对事物认识的一种概括,它的内容总是随着人们认识的发展而变化。因此,范畴体系是建立在逻辑与历史相统一的基础之上的。"真、善、美"作为哲学中最核心的范畴,尽管已经存在两千多年,但是由于它们与人们的各种思想观念建立了普遍的联系,所以仍然具有生命力。我们正是从美这一核心范畴出发,将设计领域中不同形态的美概括为相应的审美范畴,由此对这些审美形态的特性和相互联系取得一种规律性的了解。

4.2.1 设计中的自然美

自然美是以美所存在的领域为依据划分出来的,是相对于社会美和艺术美而言的美的形态。一般而言,它是指与人类社会生活相联系的自然领域中自然事物和自然现象的美。中国人自古以来就热爱大自然,在游历自然山水中感受美(图4-3)并喜欢寄情于山水,把对自然的审美提高到了"畅神、自由"的高度,由此也发现了自然美本身的审美价值。宋代诗人辛弃疾写道:"我看青山多妩媚,料青山见我应如是。"南朝梁代文学理论家刘勰也写道:"登山则情满于山,观海则意溢于海。"这种物我交融的境界,表明了古人在自然环境中的"畅神"的审美感受。唐代诗人白居易因为喜爱庐山香炉峰下、遗爱寺旁的一处胜景,"见而爱之,若远行客过故乡,恋恋不能去",因而结庐在此,从他的《草堂记》中可知,草堂的建造极其简朴,但草堂周围"环池多山竹野卉""夹涧有古松老杉""松下多灌丛,萝茑叶蔓"。他还赞叹"春有锦绣谷花,夏有石门涧云,秋有虎溪月,冬有炉峰雪",在这里可以"仰观山,俯听泉,旁睨竹树云石"。白居易在这里"一宿体宁,再宿心恬,三宿后颓然嗒然,不知其然而然",自己已经于自然山水中达到了外适内和、体舒神怡、物我两忘的境界了,自然山水的美才是让人精神愉悦的主要因素。

图4-3　张家界风光奇特美

人与自然的审美关系是自然美价值生成的基础，这种价值在人对自然的审美活动中具体生成，并在审美活动结束后延展和升华。它以全面提升人及社会为价值实现目标，以愉悦人的精神为中心，上下延展，多维扩展，形成了张力巨大而又高度聚合的弹性结构和全面统一的价值系统。当人置身于充满生机、欣欣向荣的大自然，会感到心旷神怡，达到身心愉悦。可见，自然美的价值是以人的精神价值为依托的，这种价值最终可以转化为经济价值、文化价值。自然美的价值系统不是一成不变的，它是一个不断再生、增值的动态生成结构，随着人的潜能更高程度的实现、社会的不断进步、人与自然关系的不断提升，自然美的潜在价值必将被不断地发掘出来。人与自然本来就是和谐统一的，人只是自然的一部分。自然是人类存在和发展的基础条件，所以人类对于自然有一种特殊的感情。正如封孝伦说的："人们欣赏自然美有一种返璞归真的感觉，有一种超凡脱俗，远离尘世喧嚣，洗净人世烦恼的心旷神怡的体验。"对自然的这种审美经验，有助于我们重新回到本来的和谐状态，这正是自然美的意义。

自然美往往以其色彩、形状、质感等感性特征直接引起人的美感。如艳阳明月，碧水青山，"我见青山多妩媚，料青山见我应如是"，就是人对自然事物投射了主观的意识，才让人产生了美的感觉，并形成了人与自然稳定和谐的审美关系。人类的意念的正方向，必然倾向于这些自然对象，这些自然对象因有对人类有益的特性，形成客观的自然之美。此外，人类还能赋予许多自然对象（如青松、太湖石等）以联想的象征意义，在自然对象上搜寻引发奇情异趣的属性。这些意义或属性转化为对象特性，如果吻合人们的意念指向，也能成为自然之美。还有学者认为，人体美是自然美中程度最高的美，这是不无道理的。因为，人是大自然的产物，人体本身永远具备生物性，人是万物的灵长。可以想象，人类因生物性本能产生的意念正方向越强烈、越撩人心弦，对象因吻合这种指向而形成的美也就越强烈、越动人。有时，这种生物性的美还会和道德精神美形成一种交互的融汇与激发。

古人重视自然美，并"师从自然"，古人利用竹的弹性发明了弓弩，利用木的浮性发明了船舶，利用自然界动植物的鬼斧神工发现了"黄金分割定律"，大自然造物的奥秘不断地启发人类的创造，自然是真正的"设计之母"。大自然带给我们的启示不光是形态和结构上的，这些在自然界存在过的形态和结构，运用在设计之中更易于被人们接受，更具有存在的价值。有时候我们只需要从自然中找到一个概念，而这个概念在人的意识中是有用的、合乎自然规律的，我们把这个概念变为实体设计出来，就是一件美的作品。广受好评的"鸟巢"（图4-4）就是优秀的仿生设计案例。"鸟巢"是2008年北京奥运会主体育场，由雅克·赫尔佐格、皮埃尔·德梅隆与中国建筑师李兴刚等合作完成巨型体育场的设计，由艾未未担任设计顾问。设计者们对这个国家体育场没有做任何多余的处理，只是坦率地把结构暴露在外，因而自然形成了建筑的外观。设计灵感来源于小鸟筑巢，从东刚果至南非洲热带稀树干草原，常常可以见到有一种叫苍头燕雀的织布鸟。它们用草和许多不同柔韧度的纤维织成的巢，像一粒粒奇异的果实一样悬挂在树枝上。织布鸟选择结实的动物毛发——最常见的是斑马或羚羊身上的毛，将巢牢牢地系在树枝上。这样的鸟巢能承受在里面栖身的一对成年雀鸟和几只幼鸟的全部重量，任凭风吹雨打也不会脱落下来。"鸟巢"的形态如同孕育生命的"巢"，它更像一个摇篮，寄托着人类对未

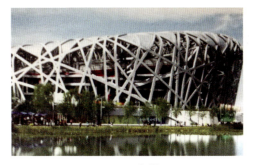

图4-4　鸟巢

来的希望。

思考并讨论

自然美景美不胜收,我们如何"师从自然"?

4.2.2 设计中的社会美

人在社会生活中发现的美即社会美。社会美体现在人类改造自然的社会实践及实践活动的成果中。在改造自然的过程中,使得社会美具有历史尺度,历史的沉淀使社会美更具深沉的力量。因此在人类社会的不同时代,美具有不同的社会文化指向。原始社会存在图腾崇拜,是因为,图腾象征氏族与血统的特性,吻合了氏族部众怀念先民尊崇本部氏族的意念指向,形成了美。奴隶社会出现了人面狮身的雕塑,出现了饰有虎头纹、饕餮纹(图4-5)的青铜器,是因为当时居统治地位的奴隶主,崇尚兽性的野蛮和凶猛。这类形象其特性契合了统治阶层需凭借兽性的凶猛和神异的恐怖性力量进行残暴统治的意念指向,成了当时美的形象。在中国封建社会,龙凤视为祥瑞,为人心所倾慕,故龙凤图案成了美的图案。至于20世纪毕加索的怪异绘画、荒诞派的戏剧、西方人视为美的杰构,都与这些作品的特性吻合了西方一个时期内人们社会文化的心理倾向有关,都能从战争后遗症中找到原因。凡此种种,说明文化意念指向的社会性变化,决定了相应的美的构成的变化,也引起了社会美的标准的变化。

图4-5 商周青铜器上的饕餮纹

社会美是人的本质力量的直接展示。它是"由于主体实践力量强大并征服自然对象之后的成果"。它是一种具有善的形式力量,它体现了人的智慧、才能、意志、情感等。此外,它还与技术工艺、生活韵律有关。在当今的经济社会里更需要"天人合一",它既是自然的人化也是人的自然化。李泽厚从中又延伸出形式美及其一般规律或特征,如对称、节奏等是人类实践力量所造成的抽离。他用沃林格对"抽象"的研究解释形式美的根源,即"抽象"表现的是对生命和现实世界的隔离、否定,是为了消灭具体时空以求超越有限,是对永恒的追求,是人与世界关系的紧张、收缩和内化。所以物质实践的抽离根源自然在远古的人类劳动操作的生产实践活动之中。

社会美也是一种文化的美,必定是与一定的文化符号体系相结合的。在几千年的文化传承中,我们积淀了博大深厚的传统文化,带有深刻的社会内容。国家大剧院(图

4-6)的设计理念涉及了中国古代的"天圆地方"和"东天西地"的宇宙观和阴阳观。"天圆地方"观念在中华民族的远古神话中就已经出现了,一直延续到今天,也还在民众的观念中占有重要地位。人民大会堂是方的,国家大剧院是圆的,体现出中国传统文化中"天圆地方"的思想。国家大剧院"巨蛋"建筑的球体与地面的结合处,看不到任何入口,其接触面在一个水平面上,宛若一湾波澜不兴的水湖。这样一来,在观者的眼里,国家大剧院俨然是一座神秘的"湖上神阁"。

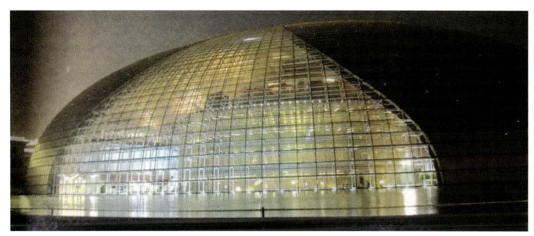

图4-6 国家大剧院

设计美是设计活动的产物,是大众和公共的产物。设计产品面向大众,和各种各样的大众发生关系,这些都驱使设计美趋向大众。设计是针对一定范围内的消费者进行的有目的的活动,设计之前要进行深入的设计调研和研究,了解目标消费群的内在的一致性和变化的规律性。设计审美的主体是一个特定的人群,有着类似的生理心理特征和文化背景等,如果社会文化和经济结构发生了变化,消费群体的规律也将改变。因此,设计美从市场的角度来看,带有风险性和规律性。设计美的社会性还使得设计美感带有普遍性。美感既是个体的、主观的,又具有普遍有效性、客观性。而设计美感的普遍性特别突出,在市场调研结束后,我们要进行产品定位,而产品面对的是一群特定的人群,这一类人的共同特质和审美趣味将成为设计的依据,因此我们在这一类人身上唤起的美感就具有趋同性。也就是说,设计师正是以美感的普遍性作为理论基础去创造具有社会性的设计美感的。

4.2.3 设计中的艺术美

艺术是人们对社会生活做出的审美反映和精神建构,它以特定的物质媒介将人的感受、审美经验和人生理想物态化和客观化,以艺术作品的形式表现出来。因此,我们说艺术是一种精神生产,艺术品是一种观念形态的产物,它是通过人的精神活动作用于社会生活的。中国古代的仰韶、马家窑、屈家岭出土的彩陶品种丰富,先祖们运用黑、红颜料在陶坯表面画上动植物或几何形的纹样,各种造型都能表现出各自的功能,又具有极为动人的艺术美感,其艺术的魅力使无数近现代艺术家为之倾倒。可以说它们是原始艺术与原始设计的完美结合,是原始设计追求艺术的成功典范。

随着历史发展与社会进步,创造纯精神产品的艺术逐渐从物质生产中分离出来。社

会出现了以艺术为职业的音乐家、舞蹈家、画家,出现了以艺术为专长的文学家、诗人、书法家,这种现象极大地推动了艺术的进步。但是,物质生产中设计对艺术的追求,以及设计与艺术的结合,并没有因此而停止,反而在更深、更广、更高的层面上发展起来。例如皇宫的建筑设计,从来属于物质生产,同时又有很高的艺术要求。皇家要求建筑设计师运用空间组合、立体造型、比例、色彩、材质、装饰等建筑语言与视觉符号,构成独特的艺术形象,表达帝王至高无上的权力、君临天下的气势、震慑臣民的威严、包罗万象的财富,使之成为皇权的象征。

艺术设计的产品和绘画、雕塑等纯艺术品相比,可以说它们不是艺术品,但是它们的美存在于实用价值之中,存在于物的和目的之中,存在于合理的结构形式之中,这种存在,实际上是一种超越,一种高度集中形式的显现,诚如赫勒所言:"任何种类的美,只要超越直接的功利范畴,它就参与艺术,甚至当它在其中展现自身的对象或机构具有'使用价值'时,情况也是如此。具有功用性对象的美,只要同类本质价值联合,虽然并不尽然同这些价值的理念化相结合,仍可以通过唤醒感性快乐的情感而超越实用主义。"

不论艺术品的题材是什么,它总是从人的审美感受出发,以人为中心来表现它的内容。艺术素材来源于人的现实生活,并且反作用于现实生活,潜移默化地影响人们的思想感情,对艺术美的感受离不开艺术形象和艺术媒介,所以这里也需要了解和把握艺术形象和艺术媒介的特性。艺术美是构成设计艺术的重要内容,产品和环境的设计要将艺术因素融入物质生产领域,从而创造更具艺术韵味和精神内涵的产品。法国著名的设计师菲利普·斯塔克才华横溢,作品极具创造力和艺术性,他为阿莱西公司设计的榨汁机(图4-7)几乎受到所有阶层的喜爱,人们几乎把它当作艺术品一样买回家,很多用户说这款产品不光是一件简便实用的产品,更像是一件独立有趣的雕塑艺术作品。

德国青蛙设计公司是世界著名的设计公司,其设计(图4-8)既有现代设计严谨、简练的特色,又有后现代设计夸张、隐喻、怪诞的色彩,青蛙公司的设计理念是"形式追随激情",即设计的形式来自对艺术的激情,青蛙公司的创始人艾斯林格说:"设计的目的是创造更为人性化的环境,我的目标一直是将主流产品作为艺术来设计。"把产品当作艺术来设计是20世纪80年代以来的设计主流趋势,也是未来设计发展的方向之一。

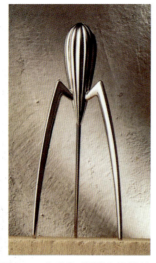
图4-7 菲利普·斯塔克设计的榨汁机"多汁的沙立夫"

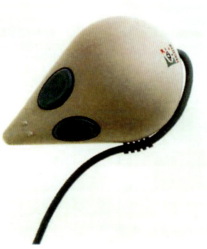
图4-8 青蛙设计公司设计的鼠标

4.3 设计美的本质

4.3.1 基础本质：功能的"善"

艺术设计是为了更高质量地满足更多人的物质精神需求，从这个意义上说，设计的"美"具有功利性。在艺术设计中，功能的满足主要是满足人的生理需要，带给人在使用时的便利、愉悦，经济上的节约等，等功能满足了以后，人们会有由使用快感而升华的复杂情感，包括身心协调的舒畅感、良好人机关系的和谐感、人的聪明才智被理解被肯定的自由感等。所有优秀的设计在让人充分享受功能先进而带来的舒畅时，同时获得情感的满足。可见，对功能的评价直接体现出人的功利性思维定势。但是，美与审美都是非功利的，在对一个对象的评价中不可能既是功利的又是非功利的，所以用"功能善"来代替"功能美"可能更严谨一些。

对于具有良好功能的产品我们会有好的体验和评价，而那些功能不完善、不合理的设计，人们只能从反面去评价它，这样的设计必定与审美无缘。"功能善"与美学中"善的先行性"原则相一致，是审美判断的必要条件。在中国古代器物设计中，以儒家为代表的美学思想中，美的核心是"善"，具体体现在器物设计上就是好用、适用。韩非子也明确提出了"好质而恶饰"的观点，强调器物最主要的就是其功能作用。汉代文学家王符，认为设计和制作器物的百工"以致用为本，以巧饰为末"，反对因巧饰而损害功用。因此，中国古代一些优秀的器物设计都是别具匠心地把器物的功能和造型、装饰非常巧妙地结合起来，用功能的善来表达器物的美。

到了近代功能主义大行其道的时代，突出实用的功能美学仍然是现代设计的核心。实用即美，满足人的实用目的，才能使产品具有使用价值，才能获得具有形式美法则的造型，才能具备审美价值。功能主义代表人物、美国著名的建筑师路易斯·沙利文认为，生活中任何事物都有其表现的形式，每一种功能都创造了它自己的形式（图4-9）。沙利文提出的"形式追随功能"的设计原则，被奉为现代设计的经典。他的思想在当时具有革命性的意义，为当时正在探索中的工业产品设计指出了明确的设计方向，并被普遍运用到设计中去。

现代设计强调功能，使人们很容易把产品的功能价值和审美价值分立开来，以为对功能的强调就会去除了或削弱了产品的美观。所以，我们认为设计的功能"美"是指产品符合功能设定之后，在形态上又契合了

图4-9　MT9/ME1台灯（包豪斯功能主义美学的经典造型）

形式美的法则，同时又兼顾了人的情感的需求，这不是一种简单的"实用即美"。设计美对功能的要求，首先认为能够满足人们需求功能的产品是美的，在形态上符合形式美法则的产品是美的，如果产品能满足这两点，我们才说它的功能是"善"的，产品是"美"的。

4.3.2 中介本质：技术与艺术结合

从漫长的原始社会，一直延续到现代化的今天，人类社会发生了翻天覆地的变化。技术是人类改造自然的能力和智慧的标志，人在认识自然、利用和改造自然的过程中，掌握了其中的规律并加以运用，这是技术的本质特征之一。荷兰学者舒尔曼把技术分为古典和现代两种，古典技术即手工业技术，现代技术是工业革命以后以机器生产为特征的技术，两者在产生的环境、使用的材料、能量的来源、"形式赋予"的技能、设计分工和制作流程、人为因素的比重等方面有许多差异。

与科学结合，成为现代技术的根本特征之一，技术的科学化是技术发展的方向，也是未来技术的主体。20世纪的两场技术革命就是技术科学化的结果，这两场革命，一是40年代以原子能技术、电子技术、合成化学技术为代表的技术革命；二是80年代以来，正在发生的以信息技术为中心的技术革命，它包括计算机技术、激光技术、光纤通信技术、新材料技术、新能源技术、空间技术、海洋技术等。这些新技术正在以前所未有的力量深刻地影响和改变着人类的生存和生活状态，也必将给设计带来新的强大引擎。

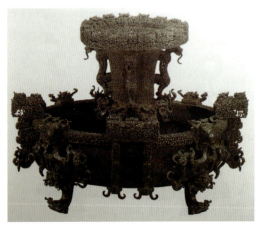

图4-10 曾侯乙尊盘 显示出高超的青铜技术美

作为物质生产第一步的设计，从来没有停止过对艺术的追求。人类从古至今的设计作品如恒河沙数，从远古的兵器、礼器（图4-10）、乐器、食具、车马船轿，到现代的家具、工具、玩具、电器、服装，以及火车、飞机等，无不在功能设计的基础上追求尽可能完美的艺术形式，从而形成了人类今天的物质文明。设计的创造过程是遵循实用化求美法则的艺术创造过程。这种实用化的求美不是"化妆"，而是以专用的设计语言进行创造。在西方，工业设计常被称为工业艺术（industrial art），设计被视为艺术活动，是艺术生产的一个方面，设计对美的不断追求决定了设计中必然的艺术含量。一幅草图或模型，本身就可能具备独立的审美价值。作为有艺术含量的创造活动，设计中常常发生这样的现象，一个设计不是直接地进入生产，而是巧妙地引发了另一个新的设计。

设计是技术与艺术结合的载体。从现代设计之父威廉·莫里斯倡导的手工艺术运动到包豪斯的现代设计运动，乃至追求新时尚新风格的后现代主义设计，在本质上都强调艺术与技术的高度统一。这使得设计一方面可以说是艺术化了的技术形式，另一方面也可以说是技术化了的艺术形式，是技术与艺术高度结合统一的形式。

千万年来，艺术与技术总是携手共进的。技术是艺术存在的真正基础，艺术也是在技术中生长起来的。人类历史上一些伟大的杰作，如金字塔、帕特农神庙、长城等，都是伟大艺术的典范，又是当时最新技术的产物。在手工艺时代，艺术家和技术家的关系是一种互融而协调的关系。手工的方法作为纯艺术与纯技术、实用价值和美的艺术价值之间的媒介。艺术和技术的结合导致两者在制作过程上的完全统一，在相当长的时间内，这种统一是一种有机的结合与服从，即技术常常服从于艺术的需要。

文艺复兴之后，自然科学蓬勃发展，显示了强大的力量，并渗透到技术领域，技术

走向了与正在成长的自然科学结缘的道路，在这种分离中，技术的一部分走向了科学，一部分走向了艺术。20世纪七八十年代起，人类进入信息社会，电脑成为设计的主要工具，它导致了一场深刻的设计革命，马克·第亚尼认为："设计在后工业社会中似乎可以变成一项各自单方面发展的科学技术文化和人文文化之间一个基本的和必要的链条或第三要素。"设计是科学技术和艺术结合的产物，它将具有科学技术和艺术两方面的特质，并整合两者、超越两者，成为新的一极。

此外，对设计师进行技术与艺术的双向培养，是实现技术和艺术有机结合的最好途径，能使设计师得到理性和感性思维的全面培养，较好地实现产品功能结构和造型设计的一体化，使产品与人的生活需要和情感需要协调起来。

4.3.3 核心本质：为生活而设计

俄国著名美学家车尔尼雪夫斯基有一个著名的观点："美就是生活"。这个观点对于揭示和理解设计美的特点和本质很有启发意义。艺术设计与人的生活有着密切的关系，它提供了人日常生活的物质基础和条件。日常生活以个人的衣食住行用、婚丧嫁娶、饮食男女、人际交往等内容为主，这一领域的建筑、家具、日常生活用品等物质就成了日常生活的物质基础。这一物质基础无一例外都是经过设计了的产品，小到锅碗瓢盆，大到整个生活环境的设计，是设计使其处于美的和艺术化的层面上，从而使生活具有了艺术化的意义。

所以说，设计是人为自己的生活的艺术化而设计出的一种创造性方法，是人通过日常生活来理解艺术、进入艺术境界的一种普及化方法。日本民艺运动的倡导者柳宗悦先生，认为纯正的美只有在为满足生活所用而真挚地制作的物品中才能产生。为日常生活而设计的物品"与知识相比，对美的理解显得更需要直观，其理由是必然的，仅仅凭借对知的分析，绝不可能理解美"。设计的目的是为人、为生活，具体体现在满足人的衣食住行用等方面的需求而进行的设计，人的需求既复杂又多层次，设计审美主体需求的复杂性也促进了设计美的多元性。马斯洛把人的需求从低到高分为多个层次，有较低的生存需求，也有较高的自我实现和爱美的需求。而所有的设计都是以满足审美主体的需求为前提的，这一点和艺术创作是完全不同的。设计师要将功能实施和审美因素完美地结合到产品中去，并力求精准化，但我们很难很清晰地区分哪一部分是物质功能领域，哪一部分是精神审美领域，因为在优秀的设计中，物质主体的满足会上升到精神层面，而精神愉悦中也内含着功能满足的快感，它们是互相渗透交融在一起的。

人类生活离不开设计艺术，而人们的生活方式又在不断地变化，这就导致设计的内容和形式不断地丰富与革新。古人从席地而坐到垂足而坐，这与家具的设计和发展有关。在隋唐以前家具的造型都很低矮，人们习惯席地而坐，家具的尺寸也很适合人们的生活方式。唐代以后，高型家具从胡地传入中原，扶手椅、靠背椅、长桌长椅等高型家具改变了人们坐的方式，人们的生活方式就转为垂足而坐了。

中国当代生活方式的转变是在20世纪80年代后，80年代的改革开放使社会生产力得到空前的解放，经济发展迅速，产品市场领域不断扩大，人们从渴望拥有手表、自行车、缝纫机所谓的"老三件"到拥有电视机、电冰箱、洗衣机的"新三件"再到拥有自己的住房、汽车、电脑、手机等现代化生活用品，在改革开放的30多年间，生活方式迅速朝现代化方向前进，形成了包括劳动生活方式、社会政治生活方式、文化娱乐生

活方式和消费生活方式的多元化。人们开始选择适合自己的生活方式，同时由于市场竞争，使设计超越了功能设计的限制，产品的样式、风格、品牌、质量成为人们关注的焦点，追求个性和时尚，又促使设计更趋于艺术化和个性化（图4-11、图4-12）。

图4-11　冰箱设计　　　　　　　　　　图4-12　健康锅设计

课后延展阅读

1. 周均平《美学探索》，山东文艺出版社，2003.
2. 李泽厚《华夏美学》，天津社会科学院出版社，2001.
3. 李泽厚《美学四讲》，天津社会科学院出版社，2001.
4. 宗白华《美学散步》，上海人民出版社，2013.

课后思考与习题

1. 美的含义和本质是什么？
2. 以设计案例来说明设计美的特点与本质。

第5章

设计审美要素篇

★**教学目标**

(1) 通过本章的学习，能较清晰地理解各个设计要素在产品设计中的作用及特点，以及各要素之间的联系。能用美学的观点和思考方式来理解设计美的构成要素。

(2) 通过优秀产品的欣赏与讲解，能初步了解和分析产品设计中的各个设计要素的构成和运用，提升设计审美能力。

★**教学重难点**

(1) 在设计多元化时代如何正确理解产品"功能"。

(2) 材料、结构、形式、功能等设计要素之间的区别与联系，以及在设计中的应用。

★**引例**

明代家具的"四美"

图5-1 明代家具

明代家具（图5-1）在世界家具史上独树一帜，田自秉先生认为其高超的艺术成就可以概括为"四美"：

(1) 意匠美。明代家具品种繁多，但大都"巧而得体，精而合宜"，这种设计构思体现了中国美学中的动静相益、刚柔并济、无胜于有的审美概念。明代家具的造型通过椅子靠背板与扶手曲线的造型语言来传达坐者的威仪与端庄，其造型美感与中国传统文化紧密结合在一起。

(2) 材料美。明代家具多用紫檀、红木、花梨等硬木，不上漆，充分展现木材的自然纹理和材质美感。

(3) 结构美。明代家具结构简练，完全采用线条和弧度来处理，线条曲直相间，方中带圆，线条组合给人疏朗空灵的艺术效果，与繁复奢华的清代家具相比，明代家具以清新素雅、简练概括的结构美取胜。

(4) 工艺美。不用钉，不用胶，主要运用榫卯结构，既符合功能要求，又使家具牢固。在造型的转折部位和结束处加以不同的工艺装饰，产生丰富的造型变化，倍增家具的形式美。

设计美学研究的主要对象不是艺术作品，而是批量生产的产品，无论是目的还是方法都遵循着不同的理论研究思路。产品的材料、结构、形式、功能构成一个有机整体，成为不可分割的、互为一体的设计美构成要素。

5.1 材料之美——最基础要素

在设计中材料是直接关系到设计美能否体现的物质载体，对设计师而言，选择和运用好材料是艺术设计中带有工程技术性的基础学问。它不仅要求设计师必须具有对材料

及其加工技术领域的广泛常识，还要熟悉材料的物理性质和品种，并掌握和驾驭其性质的变化规律，特别是要求设计师能善于在不同的使用条件下发挥材料特质，赋予材料以美的属性。由此，材料被称为设计美的最基础要素。

5.1.1 材料是优良设计的基础

先秦《考工记》曰："天有时，地有气，材有美，工有巧。合此四者，然后可以为良。"在两千多年前能工巧匠就认识到，优质工艺品的制作不是孤立的人的行为，要顺应天时、适合地气、材料优良、工艺精湛，认为材料的优良比工艺技术更为重要，上等优质的材料是决定产品的优质美观的先决条件。尊重材质、善用材料，一直贯穿了中国古代器物制造的历史。

由于不同材料的自然性能、质地不同，或光彩夺目，或浑然质朴，因而在制作不同的产品时，可以根据产品的使用功能和审美的需要，选择适宜的材料。明代家具是中国古代优良设计的典范，在世界家具史上占有崇高的位置。明代家具造型洗练，做工讲究，尺度适宜，风格典雅，大多采用硬木制作（图5-2）。常用的材料有花梨木、紫檀木、楠木等，这些木材质地坚硬细腻，纹理美妙、色泽温和雅致。家具在制作完成之后，往往只是在表面打磨或打蜡，以更加突出其光润细腻的色泽和纹理，展示其材质之天然美。选材时往往把纹理最美的部分展现在器物最重要的部位，以突出其行云流水般的纹理之美。在家具的突出部位，如椅子的背板、桌案的面板、柜子的门板等，经常借美材取得靓丽的装饰效果。如果是对开门的柜子，便将厚板一剖为二，使双面的花纹对称，充分展示材质的自然美，这种自然美的纹理比人工装饰更为隽永耐看。

图5-2　明代铁力木板足案几

5.1.2 材料是设计革新的基础

一部材料史就是一部人类文明演进史。丹麦考古学家汤姆森按照人类使用材料的演进，对人类文明进行划分，依次为"石器时代""红铜时代""青铜时代""铁器时代"。20世纪，随着化学工业的发展，迎来了"高分子时代"，随着信息技术的推广应用，"信息时代"又以众多新材料的出现和应用，影响着时代美感的认知。回顾人类的造物史，新技术、新材料的推广与应用都是科技发展的阶梯性跨越，会导致生产技术和生产方式的革命性变革，新材料的出现往往会引发产品结构和样式的改变与革新。

工业革命后人类进入工业时代，钢铁、玻璃等材料导致了新的产品形式和结构的出现，通过采用钢铁材料改变建筑的结构和承重方式，以此添加与此相关的具体细节，新的建筑开始脱离古典建筑特有的建造法则，宣告其设计形式上的自由及美学上的新追求。法国巴黎的埃菲尔铁塔（图5-3）于1889年建成，是人类钢铁材料发展的又一个标志性建筑。埃菲尔铁塔高324米，塔身为钢架镂空结构，重达10 000吨，用了1.8万余个金属部件，以200余万个铆钉连成一体，兼具实用性与美感。

意大利的纳塔和德国的齐格勒因对塑料领域内的高分子的结构和合成方面的研究而共同获得了 1963 年的诺贝尔化学奖。在现代生活中，由于资源丰富，加工便捷，物美价廉，人们开始喜爱使用塑料，塑料快速地发展成为世界上产量最大、品种最多的材料，甚至被称为"万能材料"。从此，塑料被广泛用于工业、农业、建筑、医疗、日用品等各方面。对于设计师而言，这种廉价的材料使人类的设计方式发生了根本的改变，塑料具有前所未有的光滑表面和有机造型，以及丰富多变的色彩效果，能更好地表达设计创意（图 5-4）。

图5-3　法国埃菲尔铁塔　　　　　图5-4　可以随心换彩壳的诺基亚手机

被誉为"现代设计摇篮"的包豪斯，一直致力研发新材料和新工艺，并通过标准化的生产方式使其形态与传统产品相比发生了巨大的变化，为产品带来全新的设计美感。如包豪斯的多位教师用钢材设计的家具，所体现出来的流畅的线条和简洁的造型（图5-5），让人耳目一新。北欧著名设计师阿尔瓦·阿尔托用胶合板设计的扶手椅，也是因为采用了新的材料和工艺，使得产品获得了新的形式，成为现代设计的经典之作。胶合板和热压成型技术为设计师的设计提供了更为广阔的表现空间，设计师们纷纷采用这种新材料和新工艺进行设计，1952 年，阿诺·雅各布森设计了划时代的产品蚁椅，胶合板整体热压成型后，形成了最简约、最优雅的造型，使这把椅子获得了巨大的商业成功。由此，设计师可以不受材料的限制，创造出更多造型优美的产品。

图5-5　包豪斯教师密斯设计的巴塞罗那椅

21世纪，设计师纷纷运用新材料来革新设计，国家大剧院的椭圆形屋面主要采用钛金属板饰面，中部为渐开式玻璃幕墙。壳体外层还涂有一层纳米材料，当雨水落到玻璃面上时就像水滴落在荷叶上一样，不会留下水渍，纳米材料还大大降低了灰尘的附着力。

5.1.3 材料是功能和结构美的基础

材料的美首先与材料的性能和结构有关。材料的构造就材料的宏观状态而言，诸如材料的孔隙、岩石的层理、木材的纹理等。同类的材料，凡构造越密实、越均匀，其强度越高；材料的抗渗性、耐久性、保温性都与材料的纹理相关。可见，材料的物理性能如强度、硬度、弹性、塑性都与材料的结构状态密切相关，材料的性质除了决定材料的组成和结构外，还与材料的构造状态紧密相连。材料自身的性能满足产品功能的要求，成为直接被产品使用者所视及所触的对象。例如铜的导热性能要优于其他金属材料，用它来制作锅具，由于传热迅速，能较好地保存食物的营养，做出来的菜肴也美味可口。

聚乙烯（PE）是日常生活中最常用的高分子材料之一，呈蜡状，半透明，具有良好的化学稳定性、耐寒性和电绝缘性，但耐热性和耐老化性较差（从环保的角度看，其可降解性好），成本很低，大量用于制造塑料袋、塑料薄膜和各种容器等。如图5-6所示是厄尔·C.塔布尔于1945年用聚乙烯设计的日用容器，半透明的质感给人以可靠耐用的感受，很受欢迎，至今仍在大量生产。所以，设计师要熟练掌握材料的各种属性，扬长避短地发挥材料的特质。

图5-6　厄尔·C.塔布尔于1945年设计的日用容器

产品的外形既是外部构造的承担者，同时又是内在功能的传达者，而所有这些都需要通过一定的材料来表达，不同的材料同时就具备不同的材质美感。《考工记》记载："天有时，地有气，材有美，工有巧。合此四者，然后可以为良。"依靠材料的性能和特点来表现美的特征自古已有。从设计史上我们知道不同设计风格的演变往往与新材料的发展和应用是同步进行的，不同性质的材料与它组成的不同结构的产品都会呈现出不同的视觉特征，给人不同的视觉感受。现代工业产品的形式在很大程度上是依靠对材料的运用和加工来表现的。造型材料是形式表现的内容之一，同时它又有自身的特点，不同的材料有不同的"品格"，其本身就蕴藏着形式美的特征。现代设计中常见的有金属、塑料、陶瓷（图5-7）、玻璃、皮革、织物以及不断出现的新兴复合材料，而其中的金属和塑料在产品中的应用最广泛。金属材料以其光洁的表面、闪烁的金属光泽、干净整洁却显得冷漠的外观给人一种高科技感，有时也会给人一种神秘的高贵感。塑料制品一般来讲可能让人感觉廉价、大众化，这也许可以解释为什么很多塑料产品表面要喷涂成金属质感。比如手机的金属外壳其实都是塑料制品。但是即使是塑料制品这种让人感觉廉价的材料通过技术手段也能显示高雅的质感，苹果公司的iMac电脑机箱（图5-8）的半透明塑料材质就迷倒了全世界，成为一种时尚。

图5-7 陶瓷材料的产品

图5-8 苹果公司的iMac电脑机箱

5.1.4 材料是形态美的基础

（一）材料的色泽美

材料的色泽美是材料的色彩和光泽给人的心理感受。俗话说"远看颜色近看花"，当人们接触到一件产品时，首先感受到的就是它的色彩和光泽，并由此引发种种联想和评价。

世界上光泽最好的材料莫过于宝石，它熠熠生辉，流光溢彩。从材料的属性来说，宝石是石材的一种。宝石种类非常多，有钻石、红宝石（图5-9）、蓝宝石、祖母绿、珍珠、玉石等。钻石（图5-10）是地球上最硬的天然材料，能产生光滑明晰的平面，利于光的反射；钻石的折光率也很高；钻石还有棱镜效应，能够将白光分解成光谱光，赤橙黄绿青蓝紫：这就是钻石流光溢彩的秘密。珍珠虽然产自水生动物体内，但在材质上归到珠宝类。珍珠晶体呈珠状或矛头状垂直排列，形成放射状的珍珠层，在光线的照射下，这些放射状的珍珠层会产生虹彩光泽，叫作珠光。珠光是一种虹晕色彩，层次丰富而铺排有致，就像中国画中的晕色，艳丽而不炫目，晶莹凝重，饱满柔和，透明或半透明，美丽异常。珍珠象征温馨、圣洁，被誉为"珠宝皇后"，常用于制作各种首饰和服饰装饰配件。

玻璃具有高度的透明性，给人以清澈明亮、清爽宜人的感觉。玻璃制品可以制成各

图5-9 红宝石

图5-10 钻石镶嵌首饰

种容器，以它原有的光洁透明与所盛液体相互辉映，烘托商品的品质感。在建筑上，玻璃的通透性增加了视野范围，可以有效地调节人们的空间感；还可以通过玻璃营造光和影的变化，增加环境的时尚氛围。运用蚀刻等技术进行了表面处理的玻璃制品，光亮不再是一览无余的穿透，而是顺着刻纹转折漫射，像水波一样灵动婉约，通过雕刻面折射呈现出流光溢彩的光辉，或是在光面与纹饰之间若隐若现。彩色玻璃的历史久远，它曾是哥特式教堂的象征。今天，一盏彩色玻璃台灯照射出的曼妙光线，可以为室内营造出浪漫温馨的氛围。

有机玻璃（图5-11）是高分子聚合物——聚甲基丙烯酸甲酯（PMMA）的俗称，具有极好的透光性能，机械强度较高，有一定的耐热、耐寒性，耐腐蚀，绝缘性能良好，尺寸稳定，易于成型，多应用于车灯、仪表零件、光学镜片、装饰礼品等。

图5-11 仓俣史朗1988年设计的"布兰奇小姐"椅

几乎所有的金属材料都有一种特殊的光泽，闪闪发亮，具有较强的反光性。金属材料带给人的心理感受是一尘不染、高级和坚固耐用，被广泛用于各种产品中。金属材料的种类繁多，不同金属材料的色泽感也很不相同。黄金是一种贵金属，有很高的实用和收藏价值。纯金的色泽明艳华贵，在人们心理上是财富和地位的象征。银和黄金一样也是一种贵金属，有着典雅柔和的白色光泽，给人以安定优雅的感觉。它曾是贵族阶层的专用材料，常被用来制作高级餐具、饰品等。标准银经过抛光后呈现出极漂亮的金属光泽，而且也具有一定的硬度，能够雕刻细腻的纹样。铂金是另一种贵金属，在自然界中储量比黄金还稀少，所以其价格较黄金更加昂贵。铂金具有晶莹纯净的色泽，象征高贵与恒久。除了必要的军事和工业用途之外，铂金主要用来制作高档首饰等。纯铜为浅玫瑰红色，加入其他元素之后会形成黄铜、青铜、白铜等。黄铜是铜和锌的合金，其颜色随含锌量的增加由黄红色变为淡黄色，色泽美观，给人一种沉稳坚固的感觉，用途广泛。不锈钢有一种漂亮的银灰色光泽，反光性极好，澄明锃亮，给人以洁净时尚的感觉。除了必要的工业用途以外，在日常生活中常用来制造厨房用具和电器制品等，也被用来设计现代感很强的公共雕塑或艺术摆件。

（二）材料的肌理美

肌理是材料表面的组织和纹理，反映出材料表面的形象特征。材料表面通过不同的组织、排列、凹凸形成一定的表面构造，给人粗糙或光滑、柔软或坚硬、疏松或致密、平面或立体等视觉感受，并让人由此产生一种对其所用材料的质的特征的直观把握和审美感受。就材料的表面效果而言，材料的颜色、光泽、肌理构成了材料的质感（图5-12）。

材料的肌理是由于视、听、触、嗅等不同的感觉的相互作用而产生的，可以是天然形成的，也可以是后天人为设计的。木材是人们喜爱的一种天然材质，它独有的天然的味道，优良的保温隔热、吸湿防潮的特性，以及优美的木纹肌理（图5-13）都能给人回归田野、回归大自然的亲切悠然的感受。不同树种的木材或同种木材的不同材区，具

有不同的天然色泽。如红松的心材呈淡玫瑰色，边材呈黄白色；杉木的心材呈红褐色，边材呈淡黄色。因年轮和木纹方向的不同形成各种粗、细、直、曲形状的纹理。不同的木材纹理也很不相同，有的粗犷飞扬，有的匀称细腻；有的如行云流水，有的如高山延绵。丰富多样的肌理为设计师提供了非常广阔的设计空间。

图5-12　三宅一生的服装设计使材料焕发了无穷的质感魅力

图5-13　木材的纹理

在设计中，各种形状的材料不仅可以构造不同的表面肌理纹路，还可以构造新的结构秩序，满足产品的功能性，增加产品的艺术魅力和情感色彩。为了迎合人们对天然材料的喜爱，设计师往往对非天然材料在表面肌理上进行仿造，例如仿木纹等。

思考并讨论

不同材质（塑料、金属、纸质等）的手机给人的审美感受是什么？

5.2 形式之美——最直观要素

任何事物都有内容和形式。形式是事物的存在方式和直接现实，亚里士多德将形式看作事物的"现实"，形式是事物的本质、定义、存在和现实，人通过形式感觉对象，即人接受的是事物的形式。美学家克莱夫·贝尔在他的著作《艺术》中指出："有意味的形式是艺术品的基本性质。"它包括意味和形式两个方面："意味"就是审美情感，"形式"就是构成作品的各种因素及其相互之间的一种关系。一件作品通过点、线、面、色彩、肌理等基本构成元素组合而成的某种形式及形式关系，激起人们的审美情感，这种构成关系、这些具有审美情感的形式就称为有意味的形式。

形式美是事物形式因素的自身结构所蕴含的审美价值。产品设计的形式美主要指产品的外部形态所产生的美感，产品设计形式美感的产生直接来源于构成形态的基本要素，即对点、线、面等形式及其所构成的形式关系的理解而产生的生理与心理反应，色彩、形态、材质、肌理等形式要素通过不同的点、线、面的组合符合形式规则，使人产生美的感觉。需要强调的是，从功能和结构出发设计出的产品未必不美，而从形式入手设计的产品如果背离了技术工艺的合理性，却不可能有美的感觉。

5.2.1 设计形式美的直观要素

点、线、面是艺术设计中最基本的造型元素，也是极富表现力的形式表现元素，它们在塑造产品风格、表达设计情感、丰富设计细节等方面发挥着重要的作用。

（一）点

在生活中，我们常常将一些体积小的、分散的、远距离的事物看作点（图5-14），如芝麻、沙粒、繁星、孤灯、远帆、地图上的城市等；将在空间上处于交叉位置的事物看作点，如围棋，线的交点、面的交点；逗号、引号、盲文、音符，短小有力的笔触和痕迹，也会被人们看作点。我们通常用一些形容词来表达这些感受，如大小、聚散、虚实等。在相对环境中，点的视觉感受会随着它与周围环境的关系不同而变化。

图5-14 生活中的点

在设计中，点是设计不可或缺的元素，点的不同形态、不同的数量和排列方式会给人不同的视觉感受。简洁有力的点使形象具有概括性，"画龙点睛"在设计中常常被应用于增强产品形式的生动性。散点的形式在画面中常常可以活跃气氛。在进行产品形态设计时，把多个点按照对称、均衡等形式美法则进行安排，使点既有整体上的呼应和平衡，又有变化和对比，可极大地增强产品形态的美观性和生动性（图5-15）。还可以运用点来强调局部形态，多个点有规律地组合和移动时可以产生虚线和虚面的视觉效果；当多点呈直线水平或垂直排列时，可增强产品横向或纵向上的一维性；如果多点出现在产品的边缘，可强调产品的局部轮廓。有时，产品对散热、透气、防滑等功能的需要，可用点的组合排列来实现。

图5-15 手机上点的排列

图5-16 线的分类

(二) 线

点的运动轨迹形成了线。线（图5-16）分为直线、曲线、斜线等。直线具有明快、简洁、力量、通畅、给人以速度感和紧张感的特性；曲线具有丰满、感性、轻快、优雅、流动、柔和、跳跃的特性；斜线具有倾斜、不安定、动势、上升下降连续状态的运动感、有朝气的特性；水平线具有安定、左右延续、平静、稳重、广阔无垠的特性；垂直线具有上升下落的强烈运动力、明确、直接、紧张的特性。线有虚实变化，存在于总体设计氛围中，线有时不是固定的，也不是单独存在的，有时弱化，有时强化，有时明确，有时模糊。线是最具情绪化和最具表现力的视觉元素，在点、线、面中，线是最有表情和表现力的。力量和情感的变化都可以通过线表达出来，可能只有色彩才有和线一样的情感效应。细线可以表达纤细、锐利、微弱的紧张感，粗线可以表达厚重、豪爽、粗犷、严密中有强烈的紧张感，长线可以表达具有持续的连续性、速度性的运动感，短线可以表达具有停顿性、刺激性、较迟缓的运动感。

德卢西奥·迈耶认为："线条是一幅构图中最基本的部分，而构图中的动势、体积、阴影和质感都以线条来描绘，都是产生于线条的。线条能表示任何事物，以交叉、并列及交叠的线条来表现构图类型的种种变化。线条还能表现体积。"在设计中，线有明线和暗线两种。明线常用于不用面的材料的设计，既可改善造型上因工艺未达到精度所产生的结构缺陷，又可以美化产品的形态。暗线一般是通过在造型上做凹凸痕，利用凹凸起伏形成的光影产生线的感觉。这种线富有立体感，可以增加造型的细节感和层次感，还可以增加产品部件的强度。例如常用薄板材料加工成门、盖、罩等，用凹凸线加强部件的强度。

线形材料轻巧易变，曲性和弹性较好，可以产生灵动、虚幻、优美等意境。用线形材料设计的产品比比皆是，从巨大的建筑物到椅子（图5-17至图5-19）、日用品等。

图5-17 用线形材料设计的椅子(1)

图5-18 用线形材料设计的椅子(2)

图5-19 用线形材料设计的椅子(3)

"鸟巢"是2008年北京奥运会主体育场，如图5-20所示。由2001年普利茨克奖获得者雅克·赫尔佐格、德梅隆与中国建筑师李兴刚等合作完成的巨型体育场鸟巢的设计，就是一个大跨度的曲线结构，有大量的曲线箱形结构，从视觉效果来看，可以把它

归为线形材料。这个巨大的"鸟巢"呈双曲线马鞍形，东西轴长298米，南北轴长333米，最高点69米，最低点40米，这样的造型如果用面形材料来完成，整个建筑就会显得滞重而缺乏活力，而用钢条编结而成的网格状构架，则很好地体现出体育场馆应有的活泼、灵动和张力。

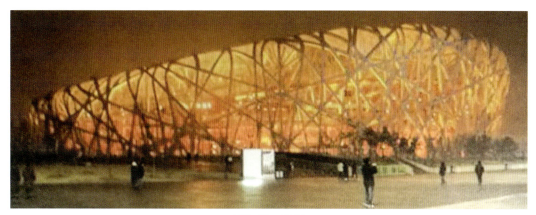

图5-20　鸟巢

（三）面、体

面是线有序地重复移动或者线闭合后形成的。与点和线相比，面是一个较大的视觉形态，经过不同的排列和堆积会构成不同的形体。不同形态的面具有不同的心理感受和审美特征。平面简洁、理性，曲面圆润、柔美。平面中的正方形给人以方正、稳定感，平面中的圆形给人以饱满、运动感，平面中的正三角形给人以稳定、向上感，倒三角则相反。在形态设计中，面比点和线更为直观和单纯，可根据不同的审美心理效应来设计不同审美风格的产品。

由平面形成的产品形态具有平整、理性和简洁的特征，如手机（图5-21）、平板电脑、冰箱、家具等，为了克服平面产生的单调感，可以结合点和线进行分割和装饰，使面变得生动活泼。曲面的造型由于可以减少风阻，体现运动感和速度感，所以在交通工具的设计中较多见。曲面有很好的张力、可弯曲性、包覆性以及很好的搭配性，造型性也非常灵活。曲面由于给人圆润、柔美的感觉，在家用产品中亦多见，如电饭煲、吸尘器等。

体是面平移或线旋转的轨迹，是三维的有实感的形体，体可以是规则的几何形体，也可以是不规则的自由形体，也有二者的组合，因此设计中我们见到的体都是人为设计的形态，如产品、家具（图5-22）、雕塑、建筑的构件等。掌握好点、线、面、体的审美特性，对设计师大有裨益。

图5-21　可折叠的手机　　　　　图5-22　菲利普·斯塔克设计的坐具

（四）色彩

在设计中色彩是最感性的元素，它的象征性和对人情感上的影响力，能强烈地影响

人的视觉感受和心理情绪，人们对于色彩的感觉最直观、最强烈、最深刻。美国流行色彩研究中心的一项调查表明，消费者在挑选商品时存在一个"7秒钟定律"：面对琳琅满目的商品，人们只需7秒钟就可以确定对这些商品是否感兴趣。在这短暂而关键的7秒钟内，色彩的作用占到67%，在一定意义上，色彩成为人们对商品形成第一印象的重要因素。

　　色彩是人对不同波长光线的感觉。由于通常物体的颜色是它反射的光造成的，光源不同就会造成物体颜色的差异。色彩感的形成也经历了从生产和生活实践到文化积淀的过程。到20世纪中叶，瑞士色彩学大师约翰内斯·伊顿建立了系统的色彩美学体系。色彩最基本的构成元素可分为明度、色相和纯度三种。在无色彩中，明度最高的色为白色，明度最低的色为黑色，中间存在一个从亮到暗的灰色系列。在有色彩中，任何一种纯度色都有着自己的明度特征，黄色为明度最高的色，紫色为明度最低的色。明度在三要素中具有较强的独立性，它可以不带色相的特征而通过黑、白、灰的关系单独呈现出来。色相指的是色彩的相貌。在可见光谱上，人的视觉能感受到红、橙、黄、绿、蓝、紫这些不同特征的色彩。正是由于色彩具有这种具体的特征，我们才能感受到一个五彩缤纷的世界。纯度指的是色彩的鲜浊程度，它取决于一种颜色的波长单一程度。我们的视觉能辨认出的有色相感的色，都具有一定程度的鲜艳度。比如绿色，当它混入白色时，虽然具有绿色相似的特征，但它的鲜艳度降低了，明度提高了，成为淡绿色；当它混入黑色时，鲜艳度也降低了，明度变暗了，成为暗绿色；当混入与绿色明度相似的中性灰时，它的明度没有改变，纯度降低了，成为灰绿色。

　　日本色彩学家大智洗曾做过一个实验：将一个工作场地涂上青灰色，另一个工作场地涂上红橙色，然后比较工作场地的客观温度条件，即使物理上的温度相同，劳动强度也一样，但色彩影响了人的生理与心理，工人的感觉反应就不一样。可见，色彩有"表情达意"的功能，能使人产生不同的生理和心理反应。

1. 色彩的心理联想与设计

　　色彩的心理联想是一种创造性的思维能力，会受到人的经历、记忆、知识等的影响，所谓"因雪想高山，因花想美人，因酒想侠客，因月想好友"，这些都是因为人对过去的印象和经验的感知所引起的联想和情感。史前人最先认识的颜色便是红色，它是血与火的颜色。血是生命的象征，从胎儿堕地到与敌人和野兽的拼搏，都会经受血的洗礼。红色预示着胜利，给人以喜庆的情感体验，但也会给人以恐怖愤怒、紧张和不安的感觉。

　　在生活中，不同明度、纯度的颜色给人以不同的心理联想，会产生不同的冷暖、软硬、轻重、强弱和远近的感觉，它是产生不同情感效应的基础，如表5-1所示。一般来讲，白色的物体感到轻，使人想到雾、薄纱，有种轻飘的柔美感觉；黑色使人想到夜晚、煤块和金属，具有厚重、沉稳的感觉。从明度上，明度高的色彩具有轻快感，明度低的色彩具有稳重感。若明度相同，艳色重，浊色轻。从纯度上，纯度高的暖色具有重感，纯度低的冷色有轻飘感。如女性化妆品色多为粉红色调、淡紫色调、淡黄色调。同样，色彩的软硬感觉为：凡感觉轻的色彩给人软而有膨胀的感觉，凡是感觉重的色彩给人硬而有收缩的感觉。黄、红、橙、绿等鲜艳而明亮的色彩给人明快、辉煌、华丽的感觉；而蓝、蓝紫等冷色有沉着、朴素、朴实感。与色彩的明度与纯度有关，明度高纯度高的色彩如黄、橙、绿色显得明快；明度低纯度低的深色、暗浊色给人的感觉忧郁。在色相中暖色活泼、明快些，冷色宁静、忧郁些。

表5-1　颜色与其给人的心理感受以及设计心理效应之间的关系

颜　色	心 理 感 受	设 计 心 理 效 应
红色	热情、欢乐之感	表现火热、生命、活力、危险等信息
黄色	温暖、轻快之感	表现光明、权威、轻快、注意等信息
绿色	清新、平和之感	表现生长、希望、生命、安全等信息
橙色	兴奋、温暖之感	表现快乐、健康、运动、勇敢等信息
蓝色	冷静、宽广之感	表现凉爽、未来、高科技、思维等信息
紫色	幽雅、高贵之感	表现悠久、深奥、理智、高贵、冷漠等信息
黑色	高贵、时尚之感	表现重量、坚硬、男性、工业等信息
白色	纯洁、高尚之感	表现光明、和平、洁净、寒冷等信息

产品色彩不仅能刺激消费者的购买欲望，甚至还引领着消费着的购买行为。设计师要充分了解消费对象的色彩需求和喜好，有目的地进行设计。同样是手机的外观色彩，年轻时尚的女性消费群多采用明度跳跃大、色相对比强烈的色彩，如红色和黑色、粉红和紫色等配色；年轻男性消费群则更多采用中等明度、彩度较低的色彩，如黑色、灰色和银色，以吸引所对应消费群体的注意力和认可度。在设计中，设计师还可以通过不同的色彩来对产品不同的功能和结构进行区分，以此来暗示该产品的使用方式和需要注意的部位，使产品在美观的同时更易用。

2. 色彩设计的自由度

在设计元素中，线的变化往往比面的变化更为自由，色彩又是所有元素中最富于变化的且具有最大的自由度。俗话说"远看颜色近看花"，人们对于色彩的感觉极为敏锐，色彩给人的感觉又是感性的和隐含的，色彩的象征寓意又联系着人的情感，最容易使人产生情感的共鸣与变化，因此色彩也成为产品设计中最自由、最情绪化的元素（图5-23），常常能最生动地展现产品的形式美。

色彩的变化对产品内在功能结构的影响极小，同样的产品常常有不同色系以满足不同消费者的需求。有时候，一些产品因为结构或材质的限制，在外观上不尽人意，这时我们可以利用色彩来调节和弥补。例如一些大型的机械产品因为强调其功能

图5-23　产品的系列色

性，往往给人冷酷、呆板、体量过大的感觉，我们可以运用色彩的收缩性，在视觉上造成收缩感，也可以在局部进行色彩分割，减小体量庞大的感觉。或者用主题色和局部色搭配，使各部分的关系更和谐，使产品的形态、结构和体量都上升到更好的层次，这样不仅在视觉上更美观，也有助于完善产品的功能。

随着时代经济的发展，消费者越来越追求自己的个性和特点，好的色彩设计能给人一种审美的愉悦，影响消费者的购买情绪，引导顾客消费，色彩影响着消费者视觉的第一认知，色彩对消费者心理反应的影响在视觉表现中是最为敏感的，具有先声夺人的艺术魅力。受全球消费时尚的影响，每年都会有新一季的色彩趋势的预测发布，产品色彩

设计常常会受到流行色的影响,设计师根据不同的地域文化、不同的产品来运用这些流行色,推广这些流行色系,引导人们的审美,满足消费者追求时尚的心理。一些大的公司还会利用色彩抢占市场先机,例如格兰仕空调就曾经为系列新产品的色彩申请专利,想把空调的流行色一网打尽,并提出"为你而变,颜色革命"的理念,很快就引发了中国空调企业的新一轮变化,也为格兰仕进一步巩固了其业界地位。

5.2.2　产品的形式具有相对独立性

就纯粹的形式美而言,可以不依赖于其他内容而存在,它具有独立的意义,德国哲学家康德称之为"自由的美",法国启蒙思想家狄德罗则称之为"绝对的美"或"独立的美"。现代社会科学技术日新月异,高科技的发展为产品形式的设计提供了更为广阔的空间,当技术相对于产品来说已经不成为主要问题的时候,形式审美就显示出越来越重要的作用。

清华美院的柳冠中教授在一次演讲中说过:一定不要被现有产品的观念和造型限制住我们的设计思维,比如我们要设计一个灯的造型,就完全可以抛开灯的固有概念,而我们所要做的只是设计一个会发光的物体,这样一来我们就可以摆脱固有的灯的概念形态,我们的思维就会变得活跃,设计也就更自由了。可见,在不影响产品的功能的前提下,产品的形式设计具有相对独立性。我们可以根据产品的使用范围,把工业设计产品大致分为:

(1) 生活用品类:家用电器、家用机具、饮食器具、家具、照明器具、卫生设备、玩具、旅行用品等;

(2) 公共性商业、服务业用品类:计费机具、自动售货机、电话机、打字机、公共办公家具、文具、数字化办公设备、清扫设备、医疗器械、电梯、传递设备等;

(3) 工业和机械设备类:机床、农用机械、通信装置、仪器仪表、起重设备、传送系统等;

(4) 交通运输工具、设备类:汽车、自行车、摩托车,以及其他车辆、轮船、飞机及道路照明设施、宇航设备等。

图5-24　形式各异的灯具

这些产品的形式设计的自由度是不一样的,像一些机械产品、医疗产品由于对其功能和结构的限制比较多,所以其形式设计的自由度比较小。而一些技术已经很成熟的日常生活用品(图5-24)、玩具、服装等,其形式设计的自由度非常大,尤其是首饰,几乎不考虑其功能,完全体现其设计创意。

产品设计中对形式审美的掌握在很大程度上影响到产品造型的审美价值,产品的形式美在某种意义上成了产品设计中形态设计的核心。但这种形态设计不是对产品表面的纯粹装饰,而是在遵循形式美法则的基础上体现产品的功能和结构。19世纪三四十年代流行的流线型设计,把产品的外观造型作为促进销售的重要手段,采用象征性的表现手法体现工业时代的精神。罗维设计的电冰箱(图5-25)把顶部也设计成流线型,虽然形式上看起来柔和优美,却让家庭主妇抱怨不

已，因为曲线的造型让主妇们无法放置鸡蛋。还有罗维设计的收音机，机身面板上布满各种旋钮、控制键和各种非常精确的显示仪表作为装饰，这种"高大上"的设计却让使用者恐惧，不知如何操作。因此，在设计形式美上不过分强调外观形式上的标新立异、材料的堆砌及奢华的色彩，而将重点放在创新上，创造出既单纯简洁而又有意味的形式，满足使用与审美的高度统一。

形式的发展与继承比内容更具有继承性和稳定性，这也从另一方面凸显出形式的相对独立性。这里最好的例证就是汽车。汽车开始诞生时，沿用了马车的样式，今天对汽车形式的认同是后来逐渐磨合产生的新形式。由此可知，新的产品为了适应已经发生变革的内容要求，一定会延续旧的产品形式，让人们心理上有一个平稳的过渡期，从而顺利地接受新的产品。

图5-25　罗维设计的冰箱

思考并讨论

如何正确认识产品形式与审美的关系，在设计中把握好"美"的尺度？

5.2.3　设计的形式美具有符号功能

人生活在自己创造的符号宇宙之中，语言、艺术、宗教、科学技术等都是人造的符号系统。在日常生活中，我们用符号来标记事物。比如人的姓名、身份证号码等，便是符号，指代对应的对象。设计符号是符号的一种，是设计信息和设计观念的物质载体，是一种综合交叉的文化表现形式。设计符号在所有符号当中是一种最为复杂、最引人注目的符号形式。它通过产品的材料、形态、结构、色彩、质感等视觉语言向使用者揭示或暗示产品的内部结构，使产品功能明确化，使人机界面单纯、易于理解，从而解除使用者对于产品操作上的困惑，以更加明确的视觉形象和更具象征意义的形态设计，传达给使用者更多的文化内涵，同时又产生富有情趣的生活方式。

产品的形式不仅具有美学意义，还具有符号功能。产品的内容和形式总是相互联系、相互依存的，产品美的形式是美的内容外在的完善表现，材料、结构和功能决定了产品的形式，形式既是材料和结构的表现，又服务于内容，使产品具有某种精神功能。产品只有通过形式才能成为人的知觉对象，使人对它产生认知和相应的情感反应，进而发挥其精神功能。因此，产品形式可以说是一种符号和信息载体。如果多种形式因素结合在一起，对于特定环境和相似文化背景下的消费者可构筑一种共同指向的"产品语言"。所以，产品的形式不是一种"样式"，它可以传达意义、沟通功能（图5-26）。在设计中，产品形式的符号功能可分为指示意义和象征意义。

图5-26　产品使用语义清晰

1. 通过产品形式传达指示意义

现代主义设计大师路易斯·沙利文曾说："所有自然状态的事物都有其形式……告诉我

们它们是什么。"随着科技的发展,产品功能和操作上的多样化、复杂化使人们在使用时日益感到困难和迷茫,这样的产品无法带给人们情感上和审美上的享受。诺曼认为:"当一个简单的物品需要图片、标注或介绍时,这个设计就是不成功的。"设计师希望通过一种"语言",使产品的外形能够解释和表达其内部功能和使用状况,通过视觉和形式的暗示进行意义的传达,使产品更人性化。如图5-27所示是生活中常见的把手设计,设计者没有提示操作时把手转动的方向,使用者根据认知习惯,容易直接用"推拉"的动作,由于使用者的认知习惯是长期建立起来的,很难改变,这种错误就会经常发生。如果设计师把把手末端的造型微微向下调整,就在设计上提供了使用上的暗示,使用者会相应地顺时针转动把手开门,虽然在形式上只是小小的改变,但带给使用者的便利确是长久的。

图5-27　把手设计

设计师有意识地对产品形式本身的天然符号属性进行合理利用,提出产品的性质以及使用功能,就可以准确地传达特定的信息,并且使人们从产品的外观造型设计上体验到形式美。设计师可以通过以下的一些方式来直接传达和谐的美的含义:利用不同线条、色彩对比突出操作部件;利用一些功能元素(比如按钮)的空间关系传达出层级、顺序和方向等关系;通过表面的肌理和质感来划分不同的功能区域。

2. 通过产品形式传达象征意义

随着经济水平的提高,人们生活品质越来越高,在产品功能性意义之外,人们更关注产品的象征意义和审美价值。在设计中,借助设计符号学原理可以实现人与产品更好的沟通与交流,让产品会"说话",让人操作更方便,并以更具象征意义的形态设计,增加产品形态语言的可理解性,体现产品的人文价值和审美价值,将物质要素转化为情感符号。使用者通过对产品形式意义的理解而体验相应的情感,这是最高层次的情感激发与体验。这一层面,设计的物、环境、符号带给人的情感体验来自人们的高级思维活动,是人通过对设计物上所富含的信息、内容和意味的理解与体会而产生的情感。例如,手表具有看时间的功能,但瑞士著名的雷达表(图5-28)、劳力士手表,更多的是经济实力和身份地位的象征。

图5-28　瑞士制造的雷达手表

思考并讨论

谈谈生活中常见的产品,分析其形式的设计符号语义,并进行归类。

5.3 功能之美——最本质要素

功能是进行产品设计的主要目的。包豪斯的设计思想第一点便指出,设计的目的是为人,是为了满足人的各种需要。马斯洛又告诉我们,人的需要是有很多层级的,从低

级的生存需求到高级的自我实现需求，涵盖了人类的各种物质和精神需求，所以功能也是有多个层级的。徐恒醇把产品的功能分为三个层级：实用功能、认知功能和审美功能。认为产品的实用功能是最最基本的，认知功能是在与实用功能的联系中产生的，而审美功能又是建立在与实用相关联的合目的性和与认知相关联的合规律性的基础上的。这些功能以直观形态化展现出来，产品的外在形式是内在功能的承载与表现，体现出产品的高品质性能，我们称之为"功能美"，而功能美正是设计产品区别于艺术品的重要标志。

5.3.1 功能和形式的关系

产品设计是产品功能与视觉形式的有机结合，这是一个极其复杂而又相互联系的系统。在设计中，材料经过组合重构便生成一定的结构，表现出相应的形式，进而产生特定的功能。即功能美以材料和结构作为载体，以形式作为依托，最终达到"内容和形式的融合统一"。它体现了美的客观价值，其本质不仅符合目的性本身，而且是符合功能的直观体现，是功能表现中的美。

在古典主义时期，实用的功能和形式的审美一直被认为是物品不可缺少的两个部分，两者相辅相成。公元前1世纪古罗马皇帝奥古斯都的御用建筑师维特鲁威写下了著名的《建筑十书》，这是西方最早涉及建筑美学的著作，创建了欧洲建筑科学的基本体系。他提出了建筑设计的三位一体基本原理，或者说设计原则，即一切建筑物都应当恰如其分地考虑到坚固耐久、便利实用、美丽悦目。他对建筑美的研究，始终结合着建筑物的性质、位置、环境、大小、实用、经济等因素进行。这里的原则精神一般也适用于室内外设计、环境设计乃至于工业产品设计等现代设计。其中所说的"便利实用"显然就是功能原则。

中国古代的器物设计取得了很高的成就，其设计主要受到儒家文化思想的影响，孔子在《论语·雍也》里认为："质胜文则野，文胜质则史。文质彬彬，然后君子。"这对于"文"和"质"的评价，后来引申到关于艺术设计的内容与形式的关系上，只有"文"与"质"和谐统一，器物的设计才能体现出一种和谐的美。老子也强调这种相辅相成的关系："有无相生，难易相成，长短相形，高下相倾，音声相和，前后相随。"内容和形式是在适度、和谐中达到美的。所以恰如其分地表现器物的功能和形式，意味着在处理问题时适中得体，成了美的重要评价标准。

19世纪70年代，美国芝加哥学派建筑师路易斯·沙利文注意到，生活中所有的事物都具有功能的表现形式，功能创造了事物的形式，由此他提出了"形式服从功能"的口号，这意味着产品的形式由其功能来决定，产品在形式上要突出使用功能，这后来成了功能主义的一个主要论点。在功能与形式的关系中，功能主义美学肯定了功能的主体地位，形式成为次要因素，也就是功能第一，形式第二，认为一个完全满足功能的产品才是美的，"装饰即罪恶"剔除了古典设计里的形式美和装饰美。这种去除装饰，尽量使产品形式简洁的做法，极大地降低了产品的生产成本和价格，让当时大多数人都能享受得起现代工业带来的成果。例如功能主义的建筑设计，与古典建筑相比较其外形发生了革命性的变化，加上现代的材料和先进的技术的运用，使得大多数人能够以较低的成本得到住房，体现了当时设计师良好的社会责任感，同时也丰富了现代建筑设计的内

容，发展了建筑设计的美学思想。虽然功能主义设计的现代建筑对形式的变化做出了一定的贡献，但是到了国际主义风格（图5-29）盛行之后，对很多其他国家的有本土文化特色和装饰特点的建筑带来了巨大的冲击，甚至是破坏，从而遭到人们的质疑和诟病。

5.3.2 产品功能的划分

徐恒醇把产品功能划分为实用功能、认知功能和审美功能三种，这是针对产品对于人的物质上和精神上的效用而言的。

实用功能是产品最基本的功能，它是通过产品自身完成物质、能量和信息的交换过程，以满足人的某种物质的或文化的需要。这是消费者购买商品的最直接、最主要的目的。如买电冰箱的

图5-29 西格拉姆大厦（国际主义风格的代表作）

目的是冷藏食物。所以从某种意义上说，消费者购买产品主要是购买其实用功能。设计师在设计中会将人的各种需求分层次，决定其优先次序，与有关的工程技术人员一起设计出具有适当功能的产品。产品功能的分类层级如图5-30所示。

```
按功能的重要程度分 ┤基本功能：必不可少的，不能变
                 └辅助功能：可有可无，锦上添花
按功能的性质分   ┤物质功能：实际用途（实际功能）
                 └精神功能：审美功能，象征功能
按用户要求分     ┤必要功能：必须满足
                 └不必要功能：不需要的、多余的功能
```

图5-30 产品功能的分类层级

很多产品希望功能尽可能地满足所有人的需求，这就会导致功能过剩，有时候我们拿着一个产品看到这么多的按键、旋钮不知道如何下手，这使得产品的使用性、可用性成为棘手的问题，人们对这样的产品会感到畏惧和无所适从。产品功能设置过多，很多功能很少用或者基本不用，使用者操作起来过于复杂，其操作方式超过了人们的认知和理解范围，难以靠使用习惯形成下意识的、直觉的行为，人们会抗拒使用这样的产品。所以，在进行功能设定时西方提出了"有限设计"，根据特定的人群有目的地设计产品功能，功能设定清晰、易懂、易用，使用者在使用的过程中容易实现既定的需求，会有体验上的快感和情感上的愉悦。

进入到多元化时代后，人们的文化和精神需求更加突出，设计学科也加入了信息学、心理学和环境学科等多门学科知识，设计成为一个更为系统的工程，使产品更具可靠性和功能性，而且出现了更多的产品来满足我们的精神需求。从这里区分出两种功能，即认知功能和审美功能。

设计师设计产品的过程实际上是一个编码的过程，设计师作为信息的发布者将系统地传达信息，使用者在使用产品的过程中作为收信者会理解、认知这些信息，产品包含的信息有的是明示意的，表达产品在使用上的目的，包括机能、操作方式、可靠性等，

让使用者理解"这是什么，如何使用"。还有些信息无法直接向使用者传达，是一种暗示意，产品将被赋予不同内涵上的象征性功能，包括使用者的使用体验、情绪和产品的文化价值等，告诉使用者产品"怎么样"。例如产品给人以高级、可爱、华丽等感觉，或通过产品感受到文化象征性或社会性，或通过产品传达出品牌形象或企业自身形象等。

对于产品的认知功能，马克斯·本泽在其著作《符号与设计——符号学美学》一书中明确指出，设计对象有三个具有可变自由度的维度，第一是物质维度，以材料、技术为主；第二是形态语义维度，以外在可见的造型、色彩、肌理材质为主；第三是功能结构的语构学维度。一个对象只有具备了这三个可变的维度才能成为设计对象，产品才能具备传达信息的符号特性，因为这些特性直接和使用者使用产品的正确性和愉悦性正相关，极大地体现了产品的易用性和适用性。

胡飞在《艺术设计符号基础》一书中，通过面包机设计的案例表明：用户在遇到一件新产品时，会依据认知的心理过程建构和引导出期望的心理模型，理解产品"它是什么""它如何使用"等信息，而设计师在设计中需要提供关键的语义暗示，否则有效的语义传达将无法实现。在不告知物品为烤面包机的前提下，受测者会根据图片，并借助本真记忆中既有的设计符号，来辨识产品的功能语义。而面对复杂的设计符号，使用者可能无法正确地导出产品符号的意义，或造成意义的重叠并导出错误的认知。正确的认知还和文化背景有关，使用者也会因为特定的地域文化，导致不一致的产品符号认知。个人生活形态的差异也会使使用者对产品形成特定的印象，从而产生不同的认知情况。

经过比较研究发现，使用者通过对产品形态上蕴含的特征进行对比后，一旦符合记忆中既定的形式，便根据产品设计符号的提示性，初步地认知产品，再运用生活中的经验推测和潜意识的知觉对比，加强对产品功能的认知，更加清晰地理解产品符号传达的信息。当整体合乎使用者认知上的判断时，该产品的功能认知就完成了。主要包括以下几方面：

（1）使用者习惯将新产品类比旧有的产品符号，以协助产品符号意义的认知；

（2）产品功能特征越明显或越相似时，使用者形成的判断就越快；

（3）使用者会依据其生活习惯引发新的含义以寻求产品符号意义的形成；

（4）产品设计符号越符合使用者的生活习惯、地域文化背景，符号意义的认知就越成功。

产品不仅具有认知功能，而且也以它的形象特征和所蕴含的意义而具有审美功能。徐恒醇认为，产品的审美功能是通过产品的外在形态特征给人以赏心悦目的感受，唤起人们的生活情趣和价值体验，使产品对人具有亲和力。审美功能也是在产品语言的基础上产生的，人们常把对产品的要求归纳为"适用、经济、美观"，这集中反映了对产品实用功能和审美功能的要求，产品的认知功能和审美功能具有内在的联系，产品的审美表现应该与整个产品的功能目的性相一致，这是依据功能取向的原则。

从人类发展的历史来看，产品首先是取得了实用功能，然后才慢慢发展衍生出认知功能和审美功能。1978年湖北随县（今随州市）擂鼓墩曾侯乙墓出土了青铜编钟（图5-31），一套共64件，加上楚惠王赠送的镈共65件，这套编钟总音域达五个八度，而且十二个半音俱全，能演奏出完整的五声、六声和七声音阶的多种乐曲。从设计看，钟体的大小、轻重、厚薄，铆钉的排列、多少，纹饰和铭文的镌刻都经过精心的设计与计算，满足了当时楚国贵族"钟鸣鼎食"生活制度的需求。到现在还能演奏出动听悦耳的乐曲，但是现在它的实用功能已经渐渐消退，人们更加看中的是它的审美功能，由其象征意义激发人们的审美情感。

图5-31　曾侯乙墓出土的青铜编钟

图5-32　斗拱的"飞动之美"

我国古代建筑中，由于屋檐比较长，人们便发明了斗拱（图5-32）这种承重结构。斗拱的作用是把整个屋顶集中到屋梁的重量，利用力学的原理，逐渐传递和递减到柱头上，以减轻梁柱直接承受的剪应力。由于斗拱的支撑，出檐深远的大屋顶还起到了排泄雨水、保护屋身的作用。我国从周代开始已经在建筑上使用这一形式，到唐朝斗拱已经广泛使用，并逐渐模式化，在建筑结构和造型设计中地位更加突出。造型上通过卷杀的方式，以刚中带柔、柔中有刚的处理，表现力学与美学的和谐。到宋代由于开间加大，整件结构开始简化，斗拱的承重作用开始减弱。到了明清建筑结构逐渐僵化，斗拱的比例缩小，排列增密，几乎丧失了原来的承重功能，而作为装饰构件在形式上体现出"飞动之美"。

5.3.3　"功能美"是人与物的关系美

马克思说过："一切人类生存的第一个前提，也就是一切历史的第一个前提，这个前提就是：人们为了能够'创造历史'，就必须能够生活。但是为了生活，首先就需要衣、食、住以及其他东西。因此第一个历史活动就是生产满足这些需要的资料，即生产物质生活本身。"设计是以人为目标的，人类为了适应自身需求而进行设计，所以从某种意义上说，产品功能就是指产品对人所发挥的效用。它是产品设计的核心，在设计时不管是选材、结构的设计、形态的设计等都不能脱离产品功能这一核心。人们购买某一产品，有时就是购买产品所能达到的功能，一个产品若不能发挥预期的功能，那就失去了存在的价值。人们购买使用产品是为了拓展、延伸人的身体的某些功能，比如购买汽车是为了人能够利用汽车代步，更快地到达更远的地方，且更舒适，减少人的机体输出，保存体力，节省时间。生活中的各种生活用品、家用电器，极大地减轻了人们的家务劳动量，把人们从繁重的家务劳动中解放出来，提高了人们的生活质量（图5-33）。设计

师利用电脑来做设计,不仅可以表达各种手绘的效果,而且以往手绘所不能达到的效果和要求也能达到,设计所需要的平面图形和三维图形的任意修改和转化,使复杂设计变得简单,给设计师繁重的工作带来了便捷和高效。可见,产品作为一种功能实体,可以调节和改善人与自然社会的关系,也可以调节人与自我的关系,成为自我调适、自我表现和自我实现的手段。设计的创造意义正是在于,通过对产品功能的拓展实现对人的生活方式和劳动方式的变革,从而提高人们的生活质量和整个人类的文明水准。

图5-33　可根据人的情绪来播放音乐的音乐播放器

产品从研发到使用到废弃处理的整个生命周期里,会以不同的角色与人发生关系。在使用者购买产品时,作为购买者会格外关注商品的技术经济性能和使用价值,也会被产品的审美功能所吸引。当产品进入到使用者的使用过程中,产品变成用品,要在环境中获得可识别和认知的性质,产品要与人的尺度相适应,符合人的生理和心理活动特性,还要给人愉悦的体验和赏心悦目的审美感受。当产品生命周期完结变成废品时,废物的回收利用是最大问题,好的设计必须提前考虑到产品作为废旧物的回收和利用的方法。

5.3.4　多元时代的"功能美"体现人性美

在设计中注重功能并不是现代人所独有的,早在人类造物之初这一思想就已经成为设计的基本思想了,先秦时期的诸子学说和古希腊古罗马时期的哲学论辩中已深入研讨过,成为功能主义的先声。不过功能主义思潮的涌现是现代设计发展的产物,对于现代设计和现代设计美学有着特殊的意义。

现代设计美学的核心就是,突出产品实用功能的功能主义美学思想。它是工业革命和机器时代的产物,是适应当时的时代而出现的。功能主义的思想正如沃尔特·格罗皮乌斯所说那样:"由于明确的目的不仅存在于日用品制造中,而且存在于机器、汽车和工厂建筑的结构之中,这些都仅仅服务于某种单纯的用途,美学价值已经开始脱离形式与色彩的统一和绝对的优雅。仅仅提高产品质量已经不可能有效地赢得国际竞争——一个技术方面很完美的产品,如果它要保持在同类产品中的优势,就必须在形式中渗入知识的成分。所以,整个工业现在都面临一个任务,就是要把自己提升到严肃的美学问题上来。"功能主义美学的确立和成熟是在包豪斯的设计和教学中体现出来的。1926年,由格罗皮乌斯设计的包豪斯校舍(图5-34)落成了,这件作品体现了现代建筑设计的精粹,在美学成就上也超越了当时几乎所有的作品。这组建筑群包括了教室、车间、办公室、学生宿舍、教师宿舍、食堂和礼堂等,整个建筑群具有时空流动感,由一条公共的道路连起来,

图5-34　包豪斯校舍

道路两侧布置着通往建筑的路口。防风避雨的走廊可以连通所有的建筑,以满足学生对学校的各种功能需求。校舍的玻璃幕墙在其他建筑的白墙的对比下显得熠熠生辉,学生宿舍的建筑外墙上装有带栏杆的小阳台,格罗皮乌斯在整个设计上采用了简洁的造型和现代的材料,结合当时先进的建筑技术,建筑主体都用预制件拼装而成,大量采用玻璃幕墙,基本没有装饰,极力体现设计的功能价值,展现了现代主义设计在当时的最高成就。校舍里面的室内设计、家具设计以及一些用品的设计也都是由包豪斯的老师和学生共同设计完成的,和建筑一样体现了功能主义的设计原则。此外,包豪斯以批量化、标准化生产为目的,以强调功能为主体,以新材料新工艺为手段,进行产品设计和开展设计教育,在人数不多、存在时间短暂的情况下,产生了一大批工业社会初期的经典之作,确立了现代设计以功能为核心的设计原则和造型方法以及美学准则。

1958年完工的西格拉姆大厦是密斯·凡德罗的完美之作,由此在建筑领域开拓了一种新的美学模式,这种模式的流行引发了国际主义设计的盛行,在全世界开始风行这种"方盒子"式的建筑。所以,对功能主义的质疑首先来自于建筑设计领域。1954年,美国建筑师菲利普·约翰逊做了题为"现代建筑的七根支柱"的演讲,彻底否认了功能主义和建筑美学品质的关联。罗伯特·文丘里于1966年明确提出反对现代主义设计的思想,在其著作《建筑的复杂性与矛盾性》里,他首先肯定了现代主义建筑已经完成了它在特定历史阶段的使命,国际主义丑陋、平庸、千篇一律的风格已经限制了设计师的才能的发挥,并导致了欣赏趣味的单调乏味。他相信,现代主义已经过时了。此后,质疑和批判功能主义的言论愈演愈烈,功能主义逐渐被新的东西所取代。

在功能主义时代,设计师为了适应批量化和标准化的生产而牺牲了自己的个性。现在我们身处一个多元化时代,文化价值观、审美标准、生活方式的多元也使设计呈现出多元的格局,设计更多的是针对小众群体的个性化的感性诉求,在强调功能需求的同时,人的精神世界和情感需求越来越重要,设计应该从非科学、非理性、非逻辑的角度重新去理解设计美,设计师通过设计引导生活方式、寻找身份认同,个性化产品的消费成为人们身份的象征,是"自我人格"的延展,人们通过自己喜欢的产品,传递自己的信息,由此建立独一无二的个人形象。设计师和制造商已经意识到消费者想要寻找更多的东西,而不仅仅是功能,海尔公司适时推出个人定制产品,把产品基本功能模块化,消费者根据自己的实际需求进行选择组合,从而得到属于自己专属的产品。

图5-35　会开花的墙纸

人们对功能和功能美的理解和认识也是不断发展的,多元化时代人们不再把良好的功能作为评价产品的主要标准,而是要求产品在具有良好功能的同时,更多更好地满足人们的精神和审美诉求。设计师把良好的使用体验和情感需求作为产品功能设计的一部分,"形式追随功能"变成了"形式追随情感",德国著名设计公司的设计师哈特莫特·艾斯林格认为,我们感觉中的视觉、听觉、触觉等因素,对我们的生活质量的影响很大,我们会通过这些感觉通道,在产品的材质、声音、色彩等中获得美感,满足我们对情感和感性的需求。这样的产品让人忘记了机器产品理性冷漠的一面,展现了对人性的关怀,让人感觉温暖、有趣、时尚,从而产生舒适、愉悦和幸福的积极情绪(图5-35),这是设计的善意和人性之美给使用者带来的惊喜。

5.4 科技之美——最动力要素

设计从本质上是艺术与科学技术统合的产物。它以科学技术为基础,用艺术设计的方法创造实用和审美相结合的产品。科学技术是推动社会发展的巨大动力。马克思曾指出:"自然科学却通过工业日益在实践上进入人的生活,改造人的生活,并为人的解放作准备,尽管它不得不直接地使非人化充分发展。工业是自然界、因而也是自然科学跟人之间的现实的、历史的关系。因此,如果把工业看成人的本质力量的公开的展示,那么自然界的人的本质,或者人的自然的本质,也就可以理解了。"通过这段话,马克思阐明了科学技术作为生产力的职能,将为人的解放提供条件,同时科学技术作为人与自然界的现实的和历史的关系,也是人的本质力量的一种展现,由此也预示了科学技术的审美价值。

5.4.1 科技美是促进设计进化的动力

科学是在技术的基础上发生和发展起来的。在自然科学产生之前只有技术没有科学,19世纪开始,由于社会生产力和经济的发展,科学和技术产生越来越多的联系,并形成共生关系,相互作用越来越强,科学的进步越来越依赖技术的进步,技术的进步也越来越依赖科学的进步。科学技术对社会和人的生活的贡献和影响是通过产品设计来实现的。不同时代的产品都物化着不同时代的科学技术成果。如陶器、青铜器、瓷器、漆器、金银器、服饰、各种工具和生活用品,都与不同时代的科学技术有着紧密的联系。汉代张衡制造的浑天仪(如图5-36)和地动仪,从科学的角度而言是一种科学测量或演示仪器,同时也是集设计艺术和工艺技术于一体的杰作,在古代工艺与艺术综合的环境中,依靠技术的设计得到的科学成就的正确性,工艺品的科学技术与审美互为依存,使人们确信最高的美与支配宇宙的法则之间有着内在的对应关系。

艺术设计的进步与科学技术的进步密切相关,它不仅仅是科学技术的载体,更重要的是通过整合的方式将科学技术与艺术结合起来,即通过艺术的方式将科学技术展示出来。河南省中山靖王刘胜之墓出土的长信宫灯(图5-37)以汉代宫女为基本造型,宫灯通高48 cm,宫女上身平直作跪坐持灯状,通体鎏金,宫女左手持握灯座底部的座柄,宫女的右臂高举,右臂和躯体中空,烟气通过右臂进入体内,燃灯时起到烟道和消烟的功能,烟灰贮留体中,可保持室内清洁。宫灯各部分铸成后合成,灯盘可转动,灯罩能启合,以便调节灯光照射的方向和照度的大小,也有挡风的功能。此灯设计灵巧,结构合理,宫女造型生动,充分体现了对科学技术的精确考虑,将产品实用的科学性和功能设计与灯的造型设计完美地统一起来了。

科学技术是设计发展的重要动力,新科技、新工艺的出现,直接影响了艺术设计的时代风格。"鸟巢"采用了当今先进的建筑科技,全部工程共有二三十项技术难题,其中,"鸟巢"的钢结构是世界上独一无二的。"鸟巢"外部钢结构总重4.2万吨,最大跨度343 m,而且结构相当复杂,其三维扭曲像麻花一样的加工,在建造后的沉降、变

图5-36　汉代张衡制造的浑天仪　　　　　　图5-37　长信宫灯（汉代）

形、吊装等问题正在逐步解决，相关施工技术难题还被列为科技部重点攻关项目。"鸟巢"外形结构主要由巨大的门式钢架组成，共有 24 根桁架柱。国家体育场建筑顶面呈鞍形，长轴为 332.3 m，短轴为 296.4 m，最高点高度为 68.5 m，最低点高度为 42.8 m。在保持"鸟巢"建筑风格不变的前提下，新设计方案对结构布局、构建截面形式、材料利用率等问题进行了较大幅度的调整与优化。原设计方案中的可开启屋顶被取消，屋顶开口扩大，并通过钢结构的优化大大减少了用钢量。大跨度屋盖支撑在 24 根桁架柱之上，柱距为 37.96 m。主桁架围绕屋盖中间的开口放射形布置，有 22 榀主桁架直通或接近直通。为了避免出现过于复杂的节点，少量主桁架在内环附近截断。钢结构大量采用由钢板焊接而成的箱形构件，交叉布置的主桁架与屋面及立面的次结构一起形成了"鸟巢"的特殊建筑造型。主看台部分采用钢筋混凝土框架-剪力墙结构体系，与大跨度钢结构完全脱开。整个建筑通过巨型网状结构联系，由结构的组件相互支撑。

5.4.2　科技美能驱动产品使用的体验

工业产品中的科技美与工艺品、艺术品所蕴含的艺术美有着很大的不同。科技美是一种潜藏着物质使用的美，它表现了科学技术文明的历史内容，反映了产品的合规律性与合目的性的统一以及人在创造历史中所取得的自由。人通过产品的结构形式把自然规律纳入了自身目的的轨道，使它与人的社会生活环境和人的活动相和谐。这与艺术品不同，艺术品体现的是一种静止美、欣赏美，其主要体现为精神的功利性，它没有多少实用功能，例如，不管我们观赏古典的油画或是欣赏现代的雕塑，都会带给我们精神上的愉悦和心灵的陶冶；对于技术品则不然。工业产品是以使用为目的的，也就是说，工业产品的创造是以提供某种功能和效用为目的的，它所包含的美是一种以消费者的使用为主的操作美、体验美。人们购买工业产品不是用来陈列、欣赏的，购买它是有非常明确的实用目的的，例如，购买电冰箱是用来保存食品，购买洗衣机是为了洗衣服，所有的工业产品只有在使用、操作的过程中才能体现它的使用价值。

而且，工业产品包含的这种以使用为前提的产品体验美，它不是对产品的个别部件或零件的使用而产生的，而是由整个产品作为一个系统而体验到的，这也是工业产品审美的独特之处。索尼公司研发的电子宠物狗（图5-38）是为了缓解孤独，使不愿意为

宠物喂食、洗澡的人有宠物陪伴而设计的产品，在使用的过程中电子狗可以识别主人的声音、语速，可以和主人互动，逗主人开心，和真的狗一样。

5.4.3 科技美能实现大众的共同需求

图5-38 索尼公司设计的宠物电子狗

艺术作品的可贵之处在于它的唯一性、不可重复性，工业产品则具有大众化、重复性的特点。工业设计是为大多数人服务的，相比之下，艺术创作比工业设计具有更大的自由度，有更多的自我表现空间。工业设计师是在众多的限制中进行工作的，这种限制正是消费者对产品的一种共同要求和期望，这是大众对某种生活方式和产品使用方式的一种共同的追求。设计师的职责就是努力去完成消费者的共同期望，这种期望包含着对产品功能、结构、造型、材料等方面的希望，设计师必须搜集这种信息，并运用自己的专业知识和技能来完成它，把它专业化，使之成为某种产品。例如，现代社会女性大部分需要工作，为了减轻家务劳动的负担，就希望通过一些家用电器来摆脱繁重的家务劳动，这就有了想拥有像洗衣机、微波炉、吸尘器等产品的愿望，而且消费者对其要购买的产品有一些共同的、明确的要求，例如洗衣机：能洗干净衣服，对衣服的损伤要小，还要能节水节电、容易操作等。在这些产品被设计师设计出来、投放市场后，消费者会在购买时对它们进行验证，满足他们要求的产品会受到青睐，会被购买回家。

所以说，设计师在进行产品创意时并不是随心所欲的，在产品中体现了设计师个人的灵感和才华，他们所有的思考是站在消费者的立场上的一种换位思考，这样才能实现大众对产品的共同期望和共同追求。如图5-39所示是一款针对血管细小的人设计的医疗产品，血管被放大后清晰可见，可以使很多儿童和女性不再害怕打针。

图5-39 一款针对血管细小的人设计的医疗产品

5.4.4 科技美能驱动市场经济发展

市场的需求与工业产品的设计制造有着不可分割的关系。工业产品设计制造出来后，要投入市场接受消费者的检验。这正是由于工业产品本身的功利性特点，使得其体

现出来的是一种以市场为指向的经济美。

艺术品中艺术美的实现，有时是通过市场实现的，但有时又不是通过市场实现的。很多艺术家从事艺术活动是出于对某种艺术的热爱，他们创作的作品生前并不能出手来实现经济利益，往往是在他们死后其作品才身价倍增。例如，凡·高的作品在他生前几乎不名一文，但在他死后却身价倍增，成为市场上的抢手货，即使价格不菲，很多收藏家和商人都想拥有他的作品。还有些艺术家创作的作品很少出售，主要是表达作者自己一种情感的寄托和自我表现，希望通过自己的作品为历史留下某一段记录或记忆。

相对而言，工业产品是以销售为主要目的的，其包含的技术美作为工业产品的价值之一，必须在市场规律的检验下得到较好的实现，所以有时销售业绩的好坏也是衡量产品成功与否的标准之一，设计得再好的产品卖不出去，也不能说是一件成功的作品。为了赢得高额的经济回报，工业产品的设计者和制造者都非常注重产品市场的开发和营销（图5-40），尽可能地满足市场和消费者的需求，使自己的产品占有更多的市场份额。例如，面对目前油价的上涨和环保的要求，消费者对小排量和环保型的汽车的需求增多，为了获得更多的利益，很多企业就研发小型的小排量节能型汽车，以大批量的生产和销量来获取高额的利润。

图5-40　折叠自行车

课后延展阅读

1. 徐恒醇《设计美学》，清华大学出版社，2006.
2. 腾守尧《知识经济时代的美学与设计》，南京出版社，2006.
3. [日]原研哉《设计中的设计》，山东人民出版社，2006.
4. 胡飞《艺术设计符号基础》，清华大学出版社，2008.

课后思考与习题

1. 以一件具体的案例说明设计美各要素之间的关系。
2. 如何理解设计中"功能"含义的变迁？举例说明。
3. 设计的形式美和艺术的形式美有什么异同？如何在设计中把握形式美设计的"度"？
4. 选10个典型诠释了技术美的产品案例，并分析说明其特质。

第 6 章

设计审美心理篇

★ **教学目标**

（1）通过本章的学习，了解设计审美心理的一般过程，理解美感的本质，进而掌握产品设计美感的本质特征。

（2）对比人们日常生活中的审美感受，能区别人们对艺术品和设计产品不同的审美情感。

★ **教学重难点**

区别日常生活审美感受、艺术审美感受和设计审美感受的本质区别。

★ **引例**

为什么是被咬了一口的苹果？

图6-1　苹果公司的标志

风靡全球的苹果公司的标志是一个被咬了一口的苹果，人们对于这个具有传奇色彩的标志各有揣测，常常从不同的角度加以解释。完形心理学研究人的知觉活动时发现，人们对事物的整体知觉优于组成部分的知觉，这就是认识的整体性原则，这个原则的规律是指人们倾向于将缺损的轮廓加以补充，使之自觉成为一个完整的封闭的图形的现象。这种闭合实际上是对象本身不闭合或不连接，而观看者把不闭合的对象在心理上进行闭合或连接。一个好的标志需要观看者反复识别记忆，而观看者在不停地闭合补全的过程中，就不知不觉地加深对标志的识别和记忆，这种主动记忆的过程会让观看者在大脑中留下极为深刻的痕迹，很难遗忘或和别的标志混淆，这样标志的设计目的就达到了。

美是能够使人们感到愉悦的一切事物，它包括客观存在和主观存在。审美是人的一种生命存在的方式，审美是一种主观的心理活动的过程，使人们根据自身对某事物的要求所作出的一种对事物的看法，审美活动更是人类的一种社会现象，是人类一项有意识的社会行为，是人类掌握世界的一种特殊形式，指人与世界（社会和自然）形成一种无功利的、形象的和情感的关系状态。

6.1 设计审美心理过程

从审美过程和结构看,审美具有准备阶段,就是从审美需要进入审美经验,而审美注意是其中的过渡,它把审美态度具体化并能发展其他心理功能如情感、想象的深入结构。审美的实现阶段,就是产生美感的阶段,也就是康德所说的"审美判断"阶段。这是一个积极的心理活动过程,其中包括感知、想象、理解、情感等多种因素的交错融合。它是一种主动的活动,是人心理功能因素自由活动的结果。这个过程很重要,它既有动物性生理快适的机制,同时又是多种心理功能综合协同运动的结果,是个复杂综合的过程。

6.1.1 设计审美需要

人类所有的行为,尤其是社会行为,都是受其动机驱使的,而动机的产生则是由需要造成的。审美活动之所以成立,都是基于审美主体有审美的需要。由之产生的审美知觉、审美情感、审美理想等,都是根植于审美需要的驱使。

审美活动产生审美需要,在审美活动中培养审美需要,这个可以在人本主义心理学中找到依据。美国人本主义心理学家亚伯拉罕·马斯洛于1943年创造性地提出了著名的"需求层次理论",他根据达尔文的进化论把人的需求分为七个层次,由低级向高级发展,呈阶梯形、宝塔状分布,需逐级形成和实现。(图6-2)

图6-2 马斯洛需求层次理论

马斯洛认为人的需要是至关重要的,它是人类行为的内在动力。人们为了生存和更好地生活,必然产生各种各样的需要——衣、食、住、行、用等方面的很多物品。人的需要是多方面的,既有物质的,也有精神的;既有低层次的,又有高层次的。

(1) 生理性需要:维持个体生存最基本的需要,包括对衣、食、空气、住所、性等的需要。

(2) 安全性需要:表现为人们总希望有一个安全、有秩序的环境,有稳定的职业和生活保障。

(3) 社交性需要:爱、情感和归属的需要。

(4) 自尊需要:人都有自尊心和荣誉感,希望有一定的社会地位,获得荣誉,受到别人的尊重,享有较高的威望。

(5) 认知需要:消费者为了适应周围的社会和自然环境而对学习、认知、增长文化科学知识、发展智能和体力、提高思想修养和道德情操等方面的需求。

(6) 审美需要:消费者对审美理想和艺术境界的需求,包括装饰、点缀、旅游观

光，讲究住所、时装和美味以及文化鉴赏和天伦之乐等。

（7）自我实现需要：人们对发挥和满足自己潜在能力的一种需要，即一种个性化的需要，在不同人身上，其自我实现的需要会以不同的方式表现出来。

马斯洛提出人的需要有一个从低级向高级发展的过程，这在某种程度上是符合人类需要发展的一般规律的。该理论还指出了人在每一个时期，都有一种需要占主导地位，而其他需要处于从属地位。而且，社会发展水平越高，人们的需要就越加多样化和复杂化，一个人为了追求理想、实现生活需求和目的，就必然在生活中随时产生各种具体的需要。"不同的人之所以会具有不同的思想意识和知识经验，以及不同的生活目的和事业理想，概括起来说，乃是由于他们的大脑皮层在不同的刺激作用的影响下，形成了不同的暂时神经联系，特别是第二信号系统的暂时神经联系。当一个人的大脑皮质在某类事物的刺激之下，形成了某些巩固的和系统的暂时神经系统，特别是第二信号系统的暂时神经系统联系之后，该类事物的刺激作用就特别容易在他的大脑皮质的有关部位形成最优越的兴奋中心，即他对该类事物特别容易优先地发生关注。"可见，审美需要就是这样一种在反复的审美活动中通过暂时的神经联系而形成的行为习惯。

马斯洛说："当审美主体达到更纯粹、更个别化的他自己时，他也就更能够同世界熔合在一起……创作者与他正在创作的作品变成一个东西了……鉴赏家变成音乐、绘画和舞蹈了（以及它成了他）；天文家和星体一起出现在那里（而不是中间隔开望远镜筒分别地出现）。也就是说，同一性、自主性自我中心的最大成就是在有自身的同时也有超自身，一种在自我中心之上和之外的状态。这时，人能变得相对的没有自我。"

人的审美需要的满足，给人带来一种审美愉快，它是审美经验的产物，是人的理解、感知、想象和情感等多种心理功能共同作用的结果。在这种审美享受中，人以形象感知的方式获得人生意义的领悟和生命价值的体验。

思考并讨论

我们如何根据人的审美需求设计对应的产品？一个产品可以对应多个需求吗？

6.1.2　设计审美知觉

作为审美主体，我们在面对各种各样的审美对象时，首先是感觉，其次是知觉。"不通过感觉，我们就不能知道实物的任何形式，也不能知道运动的任何形式；感觉是运动着的物质作用于我们的感觉器官而引起的"，"感觉的确是意识和外部世界的直接联系"，是大脑对客观事物的个别属性的反映。"在一般的条件下，我们的大脑两半球所反应的并不是某种对象或孤立的个别特性，而是具有某些统一特性的对象或现象。"可见，审美活动是对于审美客体的整体反映，而知觉描述的正是多种感觉组成的整体，是对于一个具有某些统一的特性的对象或现象所发生的反映。对此，我们比较倾向于用格式塔心理学的心理分析方法来研究。

1. 审美知觉的主观性

"登山则情满于山，观海则意溢于海，我才之多少，将与风云而并驱矣。"（《文心雕龙·神思》）在艺术家的知觉里，由于受到审美态度的结构影响，知觉到的对象全部被艺术家用情感的括号给括起来了，纳入了艺术家的主观视野之中。

正如审美需要是一种成长性需要一样，审美知觉也是一种成长性的知觉。马斯洛把它称为"存在性认知"，他认为存在性认知能觉察到他人视而不见的现实，使人有更敏

锐、更透彻的感知力。"艺术家在事物面前必须有独特的感觉：事物的特征给他一个刺激，使他得到一个刺激，使他得到一个强烈的特殊印象。换句话说，一个生而有才的人的感受力，至少是某一类的感受力，必然又迅速又细致。他凭着清醒而可靠的感觉，自然而然能辨别和抓住种种细致的层次和关系：倘是一组声音，他能辨出气息是哀怨还是雄壮；倘是一个姿势，他能辨出英俊还是萎靡；倘是两种互相补充或连接的色调，他能辨出是华丽还是朴素；他靠了这个能力深入事物内心，显得比别人敏锐。"

2. 审美知觉的选择性

人们在观看一个对象时，并不是孤立地看这个物体，而是同时也看到该物体和周围的事物，该物体和周围的事物必然会影响到人们对它的知觉。例如，"万绿丛中一点红"，人们会因为周围的绿而觉得红的特别艳。视知觉心理研究证明，当人们的视觉注视着某个事物时，从视觉心理上会相应地减弱对周围物体的感知和注意，而当再移动视觉中心时，新的视觉对象便会从视觉中心凸显出来。太极（图6-3）是中国古代的哲学术语，意为派生万物的本源，它以黑白两个鱼形纹两两相对组成，表达了阴阳轮转、相反相成是事物生成变化的根源的哲理。太极图是一种共生图形，是指两个或两个以上的图形共生于同一空间，共用同一边缘轮廓，互相转化，相互依存，构成一个缺一不可的统一体。共生图形的设计原则利用了视觉可调节的功能，创造出多个视觉中心，使事物间的矛盾可以通过选择而调和，创造出正负形互不相让又和平共处的局面，太极图之后又发展成中国传统图案所特有的"美"的结构，如"龙凤呈祥""喜相逢"（图6-4）等都是这种一正一反、一上一下的形式组成的优美的吉祥图案。

在现代设计中，巧妙地运用知觉的选择性能给设计带来强烈的视觉冲击力。一般情况下，图形与背景互相转化的可能性取决于两部分面积的大小、位置或形状的不同。面积较大的、稳定的、静止的、以及非对称的部分容易成为背景；较小的、更趋闭合和较单纯的区域则容易被看成图形。较有"意义"的模式也容易被视作图形。日本著名设计师福田繁雄是一位善于利用知觉选择性原理进行创作的大师。如图6-5所示，图形和背

图6-3 太极图案

图6-4 "喜相逢"图案

图6-5 日本平面设计大师福田繁雄的作品

景都能分别成为独立的知觉整体,两者具有同样重要的视觉刺激强度和信息量,随着视觉中心的转移,这些图形反复扮演着主角,前后层次不断地变化,造成视觉的不安和变化不定的动感,达到了很强的视觉冲击效果。

3. 审美知觉的整体性

在审美知觉中,知觉者不是把接收到的对象的形式特征当作是一些孤立的、互不相关的、没有意义的形式,而是把这些对象的形式特点特性作为一种具有表现意义的艺术综合体加以感知。格式塔心理学研究表明,人的知觉过程是一个主动加工处理感觉信息的过程,人会根据自己的知识经验,对外来信息进行加工处理,不会把外来的刺激对象感知为各个孤立的部分,而是知觉为一个有组织的整体,使自己的知觉保持完整。格式塔心理学指出,物理属性(强度、大小、形状、颜色、距离等)相似的对象容易被感知为一个整体,如图6-6所示,我们依旧能根据认知经验识别为矩形和三角形。

图6-6 矩形和三角形

在设计标志时,为了达到简洁美观、便于识别的目的,可以将文字或字母的笔画、形状加以适当的艺术变形处理,使之在外形轮廓、方向、位置上趋于一致,增强设计对象的一致性和完整性。这方面优秀的案例很多,例如可口可乐的标志设计(图6-7),就是采用了连笔的艺术处理形式,文字和字母在笔画和方向上趋于一致,犹如一气呵成。色彩也同一,白底红字,有一种流畅的律动感,典雅而又不失活力,并加强了标志的整体性、联想性和象征性。陈汉民设计的人民银行的标志(图6-8),采用了三个同一的古钱币品字形排列,三个古钱币形状和"人"字类似,排列后的负形构成了一个"人"字,在中国传统文化中三代表多,三人成众,众多的人构成了"人民",突出了人民银行的特点和性质,整个标志简洁、生动、形象。

图6-7 可口可乐的标志设计

图6-8 陈汉民设计的人民银行标志

当视野分化但又不能形成完整的轮廓线时,在某些条件下,知觉有使轮廓线弥合而形成完整图形知觉的趋势,这是一种将在空间上有间隙的图形组合成更加紧密相关、更加完整的图形的倾向。闭合倾向在人类所有感觉通道中都起作用,为知觉图形提供完整的定界、对称和单纯的形式。

人类确实有这种对"完结假设"的推论倾向。将这种完形的闭合倾向运用到标志设计中去,往往能够得到意想不到的效果。苹果公司的标志是一个被咬了一口的苹果,当人们识别这个标志的时候,会倾向于将残缺的轮廓加以补全,使知觉成为一个完整的封闭图形。这样补全一次就会加深记忆一次,多次以后就会对此标志记忆深刻,达到设计者的初衷。美国加州旅游局的标志如图6-9所示,虽

图6-9 美国加州旅游局标志

然加州地图和吉祥物灰熊都不完整，但由于知觉的整体性，大众仍然能完整地认知此标志，且觉得形象鲜明有趣。

4. 审美知觉的恒常性

当审美对象在一定范围内发生改变时，人们对其认知仍然保持不变的特性叫作知觉的恒常性。也就是说，如果环境发生了变化，原来已经习惯了的事物的特征发生了改变，但是由于知觉一旦形成就拥有较固定的恒常性，不会影响我们对事物的正确认知。在我们观看事物时，距离、角度、光线等都会发生改变，例如，我们观看离我们5 m、10 m、15 m，甚至越来越远趋于消失的电线杆时，它们在我们视网膜上的折视像会随着距离的不同而改变（服从视角定律），但我们对电线杆的高度的知觉却基本相同，会趋于物体的实际大小。

当我们从不同的角度观察审美对象时，或者审美对象的位置发生变化时，物体在视网膜上的投射位置也发生了变化，但是我们仍然能够按照物体原来的形状知觉对象。如图 6-10 所示是当门处于不同程度的开合状态时被观察到的形状，这时视网膜上的成像存在巨大的差异，但实际上并不会改变人们对于门的形状的认知。

知觉恒常性是设计者获得设计审美效果的重要条件，正是由于知觉恒常性的存在，优秀的设计者善于利用这一点，以设计出许许多多美妙的作品。例如在平面设计中，设计者利用知觉恒常性，设计出一些妙趣横生的图形来。

图6-10　人对门的形状的认知

6.1.3　设计审美理解

文学、诗歌、绘画等艺术门类的审美，需要审美主体运用理解对这门艺术进行剖析和鉴赏，而艺术设计作品的审美，也同样需要审美理解的介入，需要消费者的参与，才不至于使设计作品变成设计师的"个人独白"。

理解在审美中有以下特点：

（1）在对艺术的欣赏过程中，要求欣赏者对欣赏对象有所理解和把握。这种理解和把握既包含对审美对象具体生动的形象的体验，又在审美感受之中饱含着领悟、比较、推敲、品位等思维和理解的理性活动。它突出的是用形象说话，而不是用概念说话，它既超越感性，又不离开感性，是趋向概念而又不归结为某一种概念。因此，审美经验表明，"感知、想象和情感诸因素处于自由和谐的运动状态，它们共同组成完整的心理过程。其间并没有也不需要横插一个独立的抽象思维阶段，人们不必中断自己的感受，半途里停下来进行判断和推理；更不需要把欣赏这个始终不脱离表象的感性活动处处都'翻译'成相应的概念，另搞一套与欣赏相平行的理论认识"。设计产品所包含的科学性质和艺术特质，促使设计美感中的理解因素更具复杂性。如果我们把设计美感的理解因素同科学的理性认识简单等同起来，认为对设计美的感受、体验也得经过抽象化阶段，进行一个概念、判断、推理的过程，这势必削弱和取消了美感，而流于概念化和图式化。应该肯定的是，对设计产品的理解包含了严密的科学理性认识，但主要还是综合的理解与把握。

（2）欧阳修（1007—1072）在《唐薛稷书》中说及绘画鉴赏难："凡世人于事，不

可一概……画之为物尤难识，其精粗真伪，非一言可达。得者各以其意，披图所赏未必是秉笔之意也。"这里表明了审美欣赏者往往难以通过作品的表象把握作者的本意，欣赏者会从自己的审美趣味、态度出发，对同一作品会有不同的感受与理解，即"得者各以其意"。但"难识"不等于不可识，只要具备相应的审美修养，具有特定的审美心理，再运用恰当的方法，即可解决审美理解难的问题。

与艺术审美相比，设计审美被赋予了更多的物质功能和理性原则，但这种理性认识仍然是朦胧多义的，在对产品的使用过程中尤其如此，一时难以用概念穷尽和表达。所以，产品美感在欣赏层面仍然具有"可以意会而难以言传"的特点，正如钱钟书先生所说的："理之在诗，如水中盐、蜜中花，体匿性存，无痕有味，现相无相，立说无说。"但是，设计美感在设计层面却又比较多地考虑到了产品本身合规律性的理性原则，并不能仅仅以直觉观照来表述设计中的理解。

（3）审美理解具有多义性。审美理解的多义性是因为审美对象本身难理解所造成的，是什么主体所具有的创造个性使然。西方谚语说："一千个读者就有一千个哈姆雷特"，是审美主体和客体之间的解释活动的开放性使然。

思考并讨论

审美知觉和理解的顺序可以互换吗？为什么？

6.1.4　审美情感

许全兴在《情感简论》中把情感分为不同的层次，由客观的感性刺激而引起的喜、怒、哀、乐、欲、惧等感受性的情感是低级的情感，生活中把这些情感称为情绪。把在道德实践、审美活动、认识活动和改造世界过程中形成的道德感、美感、理智感等称为社会性的情感。这就等于肯定了人的心理活动中存在着区别于喜、怒、哀、乐、欲、惧等的"高级的"专有的审美情感。

审美情感是审美活动的出发点，也是审美活动的最后归结点。审美情感是人类所有社会情感中最复杂的一种，它既不是日常生活常见的偶发的自然情感，也不是一般的道德情感、理性情感或宗教情感。在审美情感的体验中，主体获得的是对自身生命力的充分肯定和完满享受。审美情感使主体有一种比任何时候都更整合、统一、浑然一体的自我感觉，使主体成为更加纯粹的主体，更加接近真实的自我。这种自我的完满获得，本身就是对自我的超越和突破。它超越了日常生活的情感，它是超越这些功利欲望的纯粹的人的本质力量、情感力量的显现，是人的生命意识的最高展示。它建立在生命欲望的本体基础之上，又超越和突破了一切的官能欲望，与功利欲望永远保持一定距离。

审美情感比日常情感还具有更加丰富、深刻的社会内容。与日常情感的喜怒哀乐比较起来，审美情感来自于审美主体对自身本质力量的肯定。而在艺术设计的审美过程中，已经超越了日常情感，蕴含了更加广袤的社会性内容（图6-11）。

图6-11　非洲赈灾公益广告

在审美活动中，情感因素往往为审美感知和审美想象注入强大的动力。从审美感知开始，情感就开始发挥作用，如果审美对象是比较熟悉的，其审美感知就打开记忆的大门，使审美主体产生一系列的情绪反应；如

果审美对象是陌生的、新鲜的，新奇和期待会促使审美主体加快感知，从而产生强烈的印象。

审美活动中的情感满足是指审美主体处于情感愉悦难以抑制的完满状态中，这种状态由主客体两方面因素决定，如果两者处于契合的状态中，那么将是审美情感得到满足的时候。人类在审美活动中获得的这种情感满足既不同于纯粹的生理满足，也不同于现实生活中的实用满足，更是有别于胜利感。

早期对审美形式的情感激发作用做出解释的是移情说。德国美学家里普斯（1851—1914）认为，知觉所引起的心理活动是注意和理解的延伸，其终点连接着思维活动，造成对事物知觉内容的统觉判断。统觉是指知觉与人已有的知识经验相融合的过程。审美移情是以统觉为前提的。对于审美对象的观照包含两种因素的合成，即感性知觉的内容和主体的统觉活动。移情是直观与情感相互结合的过程。当我们聚精会神地观照对象时，就会把我们的生命体验注入对象的映象中，使其显示出一定的情感色彩。移情并非观念的联想，而是由人的内模仿和运动感的中介作用产生的。当你看到建筑物中的立柱时，你会将自己承受压力时的动觉感受移至立柱的映象中，从而也把激发的情感投射到对象之中。

移情说的积极意义在于，它揭示了审美活动具有拟人化的特征，强调了审美知觉反映的主动性和积极性。但是，它把人的审美经验单纯看作是主观精神外射的结果，而看不到产生这种移情作用的客观基础。其实，审美活动中的情感共鸣，是常见的审美心理现象。杜甫（712—770）的诗句"感时花溅泪，恨别鸟惊心"（《春望》），辛弃疾（1140—1207）的"我见青山多妩媚，料青山见我应如是"（《贺新郎》），都表现出这种移情活动。

思考并讨论

设计审美情感和艺术审美情感有何异同？设计师如何把握好设计审美情感？

6.2 美感的本质

自19世纪以来，美学研究更加重视主体、美感经验的研究，尤其是现代心理学的发展，把审美、美感的研究作为美学研究的重点。19世纪中叶德国美学家费希纳（1801—1887)提出"自下而上的美学"与"自上而下的美学"的区分，为美学在审美心理学方面开拓了丰富的新领域。20世纪30年代，朱光潜先生也在《文艺心理学》一书中说："近代美学所侧重的问题是，在美感经验中我们的心理活动是什么样？至于一般人所喜欢问的'什么样的事物才能算是美'的问题还在其次。"由此可见，美感研究在现代美学理论中所占的重要位置和现代美学研究的倾向。

审美心理学把美感分为广义和狭义两种。狭义的美感，指的是审美主体对于客观存在的审美对象所引起的具体感受，即审美感受；广义的美感，又称审美意识，指的是审美主体所反映的美的各种意识形式，包括审美感受，以及在审美感受基础上形成的审美趣味、审美观念、审美理想等。

关于美感的本质，李泽厚认为是"内在自然的人化"。所谓内在自然的人化，即感官的人化和情感的人化。他认为，人类实践活动与其他动物的本能活动的根本区别就在

于，人是自由自觉创造活动的主体，人在生产实践中能使用和制造工具。

潘智彪认为，美感即和谐的情感。"不存在着一种我们可以标称为'美感'的独特情感，审美情感中的基本的东西应该是各种情感的和谐混合以及心灵的某种态度。"对审美情感而言，最重要的是"和谐"。因为，所有的情感都是人在其生命历程中把握生命活动的具体实现，对于一个欲求全面把握人生、完满发展自我的人而言，体验各种各样的情感正是他的全面丰富的人生历程的重要内容，也是他走向生命自我实现的明证。

6.2.1　美感的主观直觉性和社会功利性

美感，是人们日常生活中大量出现的一种心理现象。"这个环境真美"，"那个产品造型很有魅力"，日常生活中的美正是通过这些审美经验或美感为人所把握。人们的审美感受具有直觉的性质，他在欣赏时并没有首先联系到实用的、功利的或道德的目的，没有自觉的逻辑思考活动。但是在美感直觉的"超功利""非实用态度""无所为而为"的表面现象背后，是否潜伏着审美价值的功利的社会性质呢？为什么以个体心理形式表现的审美经验，在它的个体性和偶然性中却具有人类性和必然性的东西呢？

对于美感的直观性质和社会功利性，鲁迅先生曾经作了肯定。他说："普列汉诺夫之所究明，是社会人之看事物和现象，最初是从功利观点的，到后来才移到审美的观点去。在一切人类所以为美的东西，就是于他有用——于为了生存而和自然以及别的社会人生的斗争上有着意义的东西。功用由理性而被认识，但美则凭直感的能力而被认识。享乐着美的时候，虽然几乎并不想到功用，但可由科学的分析而被发现。所以美的享乐的特殊性，即在那直接性，然而美的愉乐的根柢里，倘不伏着功用，那事物也就不见得美了。"这一问题，李泽厚先生把它概括为"美感的矛盾二重性"，"就是美感的个人心理的主观直觉性质和社会生活的客观功利性质，即主观直觉性和客观功利性"。他认为，这是美学的基本矛盾。

美感的社会功利性与个体心理的直觉性的并存，说明审美活动是在漫长的人类历史过程中形成的一种特有的反应方式。它的形成是社会生产实践和文化发展对人的教化作用。这种作用是一种心理的建构过程。它把历史的成果积淀在人的个体心理结构中，把人类理性的成果转化为人的一种感性官能，把社会性的内容以个体的行为和反映方式表现出来。

历史唯物主义为我们揭示了社会实践与人自身发展以及社会发展的辩证关系。个体感官的生理特性，有与动物感官相通的一面，它是与个体生存直接相关的，从个体利害关系出发，表现出人的感官与人的各种生存和享乐的欲望的联系。感官的超功利性的呈现也是感官社会化的结果。这正是人类的审美，即自我意识的形成过程。它是人的社会生产实践在使外在自然人化的同时，也使人的内在自然达到人化的结果。内在自然的人化，包括人的感官和人的心理的人化。这种人化使人与物之间也建立起真正属人的关系，这时需要和享受失去了自己的利己主义性质。而自然界失去了自己赤裸裸的有用性，因为效用成了属人的效用。

人的感官虽然是个体的，受生理欲望的支配，但经过长期的文化教养，也成为一种具有社会性的感官。感官和情感的人化是形成人的审美需要的前提。审美的形成，使人与世界的关系不再只是直接的消费关系，因此也不只是与个体的直接功利的和生存相关。物对人的效用，成为对人类社会发展目的性的一种展示。这时人的感官的个体功利

性的消失，恰恰是社会功利性的呈现。使人的感性具有社会性和理性的内涵。这就使人的感官具有了超生物性的功能。"审美就是这种超生物的需要和享受"，这里超生物性已完全溶解在感性中，它的范围极为广大。在日常生活的感性经验中都可以存在，它的实质是一种愉快的自由感。同样，人的各种情感表现，虽然有它的生物根源和生理基础，但也都积淀了理性的东西，有着丰富的社会历史内容。在这里，社会的、理性的、历史的东西累积沉淀为个体的、感性的、直观的东西，这便是审美心理的形成过程。它使审美判断的价值主体由个体转化为人类，正如席勒所说是个人同时又作为人类的代表来进行审美的。李泽厚先生将这一过程称为积淀。无疑，这是一种个体习得的社会化过程。例如，人的形式感的形成，是在社会生活和生产劳动中逐渐习得的，由此人们对于节奏、比例、对称或多样统一会产生审美愉悦。这种形式美构成了社会生活和环境的秩序感。它为社会带来明显的功利效果。这里便体现了美感的二重性，即主观直觉的非功利性与客观的社会功利性的并存。

思考并讨论

以一个具体的产品来谈谈你对设计美感的直观性的认识。

6.2.2　美感的愉悦性

诗人济慈说过："美是一种永恒的愉快。"愉悦性是美感的突出特点。康德在分析审美判断的量的特征时，曾经指出它虽然是单称判断，不凭借概念却能产生普遍的快感。在对情状特征的分析中还指出，这种审美愉快具有一种必然性，它来自共通感，是人的多种心意能力共同活动的结果。那么，这种审美愉快的普遍性和必然性究竟是从哪里来的呢？我们可以从康德审美四契机理论看到美的无利害的愉悦性、无概念的普遍性、没有目的的合目的性、无概念的必然性，我们可以把美感结构的特征看作是"愉快—审美判断"的结构。这其中，第一、第二、第四契机都直接指明了美感的愉悦性特点，第三契机则是为这种愉悦性规定先天原理。

美感的愉悦性是快感与美感的统一，人的快感与美感的关系是美感结构中的人类学基础。

人的快感是生理需要的满足，它表现为人的本能，带有动物性。美感是快感的升华，是心理的满足，缺乏快感的美感是贫乏的、抽象的；缺乏美感的快感是本能的、动物性的。恩格斯说过："人类来源于动物界这一事实，已经决定人永远不能完全摆脱兽性，所以问题只能在于摆脱得多些或少些，在于兽性或人性的程度上的差异。"因此，真正的人类的美感应该是快感和美感的统一。

6.3 设计美感的本质

设计美感是设计美学理论体系的一个重要组成部分，设计美学除了研究客观的审美对象及其产品的形态外，还必须研究作为审美主体的人对设计产品的美的感受。艺术设计美感除了广义和狭义美感所具备的一般特征外，还拥有自身的特殊性。人类进入21

世纪，科学与艺术成为 21 世纪设计艺术新融合的标识。因此，设计美感的本质特征又有了新注脚，感官的人化又在新的层面上，进行梯级形上升的新回归。

6.3.1 设计美感的实用功利性

艺术美感是审美主体的主观心理活动，表现为非功利性。康德是这样来界定的："鉴赏是凭借完全无利害观念的快感和不快感对某一对象或其表现方法的一种判断力。"通常，人们在欣赏艺术作品时、在观看音乐会时、在阅读文学作品时，都不会是为了某种实用功利的需要，都是"无利害而生愉快。"但是，设计美感却有着明显的实用功利性。包豪斯设计核心思想认为：设计的目的是为人。设计的终极目的是满足人的各种需要。

设计美感的产生，从哲学方面讲，功利性来源于美的对象的功利性和所表现的社会生活内容。格罗塞在《艺术的起源》一书中写道："把一件用具磨成光滑平整，原来的意思，往往是为实用的便利比审美的价值来得多。一件不对称的武器，用起来总不及一件对称的来得准确；一个琢磨光滑的箭头或枪头也一定比一个未磨光滑的来得容易深入。"古往今来，各种器物、工具、用具等，都是具有一定的功能和用途时，我们才认为它们是具有美感的。美感是在人类劳动中，在创造和使用工具、用具中的过程中逐渐产生和发展的。在中国设计的历史上，漆器和瓷器的设计是对这一观点最具代表性的诠释。漆器（图 6-12）工艺在秦汉时期就在造型设计、装饰、工艺材料以及技术等诸方面达到了相当高的水平，它具有质轻、形美、耐用和华贵的特点。为了适应生活中的需要，古代工匠设计出了多功能、组合化、系列化的漆器产品。

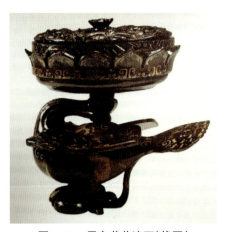

图6-12　凤鸟莲花漆豆（战国）

在这里美感的社会功利性和内容是显而易见的。设计活动过程正是人类自由自觉的创造性活动在现代文明社会中的再现。在社会实践中，设计活动体现了工业文明、信息技术时代人类的高度智慧，现代设计的每一件产品都凝聚了人的本质力量，从而在便捷的使用价值中使人得到全身心的愉悦，体现出设计产品特有的审美价值，并逐渐使人形成判断设计产品的美的观念、美的感受。

从美感的哲学层面来说，设计美感不同于个人的实用功利。个人的实用功利是外在的，是一切物质或财富的满足，是一种感官的需要或生活欲望的满足。它是一种实实在在的物质欲望的占有和消耗。正如黑格尔所说，满足这种需要和欲望的事物，是要"利用它们，吃掉它们，牺牲它们来满足自己……欲望所需要的不仅是外在事物的外形，而是它们本身的感性的具体存在。欲望所要利用的木材或是所要吃的动物如果仅是画出来的，对欲望就不会有用"。设计美感不光具有实用性，还具有精神的、审美的要求。物质和精神的同时满足，才是人类对"美"的追求。格罗塞也解释说，爱斯基摩人用石硷石做的灯，如果单单只是为了发光发热的目的，就不用做得那么整齐和光滑了；斐济人的篮子如果编织得不那么整齐，也不见得就会减低它们的用途。我们如果断定制作者是想要满足实用和审美的需要，也是很稳妥的。在实用之上，追求审美成为人们努力的目

标和动力。

1851 年伦敦举办了世界上第一次世界工业产品博览会，展品中精巧美观的民族传统手工艺品使大量的廉价而简单粗陋的机械产品相形见绌。这一现象使 41 岁的敏感评论家罗斯金和后来成为其追随者的年轻大学生莫里斯大为不满。1857 年 7 月 10 日和 13 日，罗斯金在英国工业重镇曼彻斯特发表了两次演讲，在演讲中提出要生产审美上高贵的产品，他指出：匆匆制造的东西同样会匆匆消亡；代价最低廉的东西终究要成为花费最昂贵的东西；日用品是艺术大厦的基石之一。这一观念后来变为英国"工艺美术运动"和蔓延欧洲的"新艺术运动"的重要口号。可见，设计审美的功利性实质上是推动设计艺术发展和改善人类生活质量的动因之一。

6.3.2 设计美感的情感愉悦性

车尔尼雪夫斯基对此曾明确说过："美感的主要特征是一种赏心悦目的快感。"康德也说："美是那不凭借概念而普遍令人愉快的。"这是因为美感的愉悦性是由审美需要的满足而引起的。当人从设计活动中体验到人的自由创造，体验到人的智慧、才能和力量，见到人的生活目的和理想实现，在精神上感到一种自由、舒畅和愉悦，这是人见到美的事物时所必然产生的情感。

在艺术鉴赏过程中，我们有时会体会到，当听一首音乐或看一幅画时，立即会感到它美还是不美，无需过多的思考，这就是艺术直觉。设计师要充分了解消费者的审美感受是形象、具体的，是在直接的感知中进行的，是在审美中对作品整体上而不是对支离破碎的部分的感知，是以获得审美感官愉快为满足的。在美的欣赏中无须借助抽象的思考，便可不假思索地判断对象的美或不美，并让这种直觉贯穿美感的一切形态之中。审美具有情感性，"审美情感是指审美过程中直接产生的知觉情感，是人对客观事物主观情绪的反映，情感不是对客观对象本身的反映，而是主体和对象之间的某种关系，是主体对客观对象的一定主观态度的反映"。考察人类造物历史，我们可以发现，现代社会的需要正从量和质的满足上升到美的情感满足，以获得心灵的愉悦。

6.3.3 设计美感的大众普遍性

"艺术为我，设计为他"。工业化时代以来，大量的产品通过机器批量化地生产出来，使设计能为普通大众所享用，现代设计体现了为普通大众服务的人道主义思想和目标。这种设计观念及其蕴含的美学思想在广大民众每天的衣食住行、休闲娱乐中被人们普遍体验并接受着，引导着人们的审美观念，陶冶着人们的审美情操。

绘画、音乐、雕塑、书法等艺术作品往往只具有欣赏和教育的功能，常常是"阳春白雪""曲高和寡"，鉴赏者往往难以识得艺术家的本意，对其作品蕴含的美感也是"得者各以其意"，只有具备一定的审美修养和艺术功底，再运用适当的方法，才能理解作者特定的审美心理和情感。特别是一些抽象艺术作品和小众艺术，观看者往往百思不得其解，大呼看不懂，甚至在法国蓬皮杜艺术中心，里面有一些作品会让人有一种"怎么会有一堆垃圾摆在这里"的想法，这是因为观看者不了解这些艺术的轨迹，缺乏专业的知识，无法正确地欣赏并理解它们蕴含的美感。

而设计是为人的设计，是为普通人的生活的设计，为了满足普通大众的日常生活需要，为了让大多数人生活得更健康、更舒适、更愉悦，设计师在设计前会进行各种研究，研究用户的特征、喜好、受教育程度、生活环境，甚至还会利用各种学科知识获取各种数据以使得产品"会说话"，使用者在获得愉悦的使用体验的同时也能轻松地感受产品蕴含的美感。例如在现代设计中，设计师常常会运用人机工程学来获取人体的各种数据和确定产品的各种尺寸（图6-13），以此作为设计的参照，使得产品在设计时就以人体健康、舒适的标准来设定，使人们在使用时更安全更愉悦。设计师还会利用设计心理学的知识，考虑人的心理需求，研究色彩、声音、气味给人们带来的不同心理感受。设计师在不断地探索"为他人"服务的过程中，将自己注入在作品中的美感和情感合理的适度的分享给使用者，让千万用户体验并受益，这是现代设计在工业文明时代为千万普通大众的日常生活所做出的最大贡献。

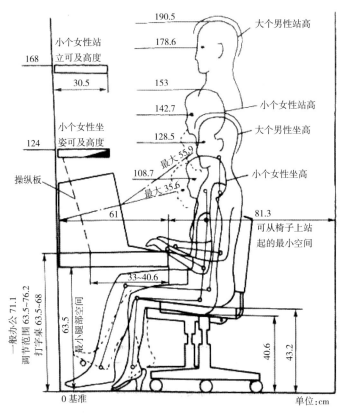

图6-13　办公空间人体尺寸（引自丁玉兰《人机工程学》）

课后延展阅读

1. 潘智彪《审美心理研究》，中山大学出版社，2007.
2. ［法］丹纳《艺术哲学》，生活·读书·新知三联书店，2016.
3. ［美］唐纳德.A.诺曼《设计心理学1234》，中信出版社，2015.

课后思考与习题

1. 试用案例阐述生活审美感受、艺术审美感受和设计审美感受的区别与联系。
2. 设计师与艺术家的创作心理有何异同？
3. 如何理解设计美感的实用功利性？

第 7 章

设计形式美法则篇

★**教学目标**

（1）通过本章的学习，理解形式美的概念和主要特点。
（2）理解设计中常用的形式美法则及在设计中的应用。

★**教学重难点**

如何将形式美法则逐渐运用到设计实践中去。

★**引例**

"黄金分割"之美

黄金分割在未被人发现之前，在客观世界中就早已存在了，当人们根据这个法则再来观察自然界时，就惊奇地发现原来在自然界许多优美的事物中都能看到它，如植物的叶片、花朵、雪花、五角星，许多动物的身体结构中，例如鹦鹉螺曲线的每个半径和后一个的比都是黄金比例，特别是在人体中更是有着丰富的黄金比关系。动植物的这些数学奇迹并不是偶然的巧合，它是自然界最美的鬼斧神工，是在亿万年的长期进化过程中选择的适应自身生长的最佳方案。

黄金分割比例和黄金矩形能够给画面带来形式美感，令人愉悦。在很多艺术品以及建筑中都能找到它。埃及的金字塔、希腊雅典的帕特农神庙、印度的泰姬陵，这些伟大杰作都有黄金分割的影子。在现代设计中也常常见到运用黄金分割的例子，例如苹果的标志，局部与局部之间的比例都有黄金分割的应用。

"黄金分割"之美的示例如图7-1所示。

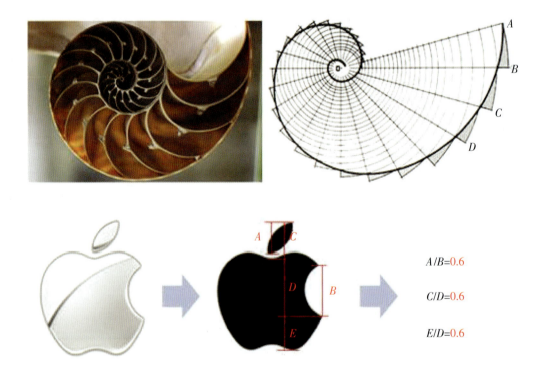

图7-1 "黄金分割"之美的示例

7.1 人的形式美感形成动因

人类审美活动是从感受和欣赏抽象的形式美开始的。形式美是指事物的形式因素本身的结构关系所产生的审美价值。在原始思维中，正如列维·布留尔（1857—1939）所指出的，原始人以为物体的本性是由它的形状获得的，所以形状与物体是不可分割的。人类最初的审美活动总是把事物的完整视觉形象与事物本身的性质联系在一起，把这种形象作为事物本身的一种反映。这种思想一直延续到古希腊，是把形式同时看作是事物本性的思想根源。古希腊著名哲学家留基波（约公元前500—前400）和德谟克利特（约公元前460—前370）提出构成物质的元素有形状、次序和位置。古希腊毕达哥拉斯学派也是从宇宙论的视角把一切美归纳为天籁的和谐，归结为数。同时他们从审美对象的感性形式上寻找美的特质，认为："一切立体图形中最美的是球形，一切平面图形中最美的是圆形。"在这里，已经把形式从不同事物内容的联系中抽象出来，把形式的美作了比较和概括。柏拉图提出了"理式说"，这里的理式是神创造的一种绝对的形式，是一种永恒的、绝对的存在，艺术家的创作只是对这一永恒"形式"的一种模仿，在这里他把形式与具体的事物区别开来。亚里士多德则提出了"四因说"来解释事物的本源，他认为质料是构成客观世界一切事物的基本元素，而形式是事物的本质和现实，形式是推动一切事物发展的动力。后来德国古典哲学集大成者黑格尔又明确提出了"内容和形式"这一对范畴，并在《美学》中对此作了深刻阐述，由此形式美的概念有了准确的规定。

形式美的形态特征很多，其中最基本的一种是多样统一即和谐，它体现了形式结构的秩序化。作为一种形式美的法则，它恰好与自然规律相吻合。但是，这种吻合并不是形式美具有审美价值的直接原因，因为审美价值的存在是以主体需要为依据、以人的审美感受为前提的。在自然界中也许人们最容易感受到形式美的魅力，自然界中的物质运动和结构形态充满了比例、均衡、对称、对比和节奏。在隆冬时节，扑面而来的大雪把纷纷扬扬的雪花洒落在行人的外衣上。当你用显微镜去观察雪花的六角形针状结晶时，你会为它结构的精巧和组合的多样性而叹为观止。雪花晶体的对称性是自然界和谐统一的表现。多样统一不是一种孤立和凝固的结构原理，它具体表现为各种不同的形态，它们作为审美存在是有条件的和相对的。

社会生产实践是人的形式感形成的根源。古往今来，由于人们所处的文化背景、经济地位、教育程度、价值观念等不同，而具有不同的审美观念。其中，生产实践的方式对人的节奏、韵律和均衡等感受特性具有直接的影响。一些感性因素（点、线、面、体积、色彩、声音等）在劳动中有规律地呈现出某种规律和审美特性，而这些规律和特性（如对称与均衡、节奏与韵律等）体现了人类对各种形式特征的不断认知和掌握，也日渐体现了自然运动的规律和人的生命运动规律及情感色彩。所以，单从形式条件来评价某一事物或某一视觉形象时，大多数人还是存在着一种基本相通的共识，这种共识是人类在几千年的生产和生活实践中逐渐积淀的，它的依据是客观存在的各种既有差别又有联系的美的形式法则。

形式的积淀，是通过生产实践和生活活动中所掌握和熟练的合规律的自然法则本身

实现的，在这个从再现到表现、从写实到象征（图7-2）的历史过程中，人们不自觉地创造和培育了比较纯粹的美的形式和审美的形式感。这种形式美不是一般的形式，而是"有意味的形式"，正是在于它积淀了社会内容的自然形式，所以，美在形式又不等于形式。

现代工业产品造型和现代建筑的反对称、简洁明快与古典主义美学奉行的宗旨大相径庭，也反映了不同时代生产方式和生活方式造成人的审美趣味的差异。此外，在形式感的丰富化和精细化上，艺术对人发挥了独特的培育作用。艺术把丰富的社会生活体验融注到形式因素的结构中，特定民族的习惯、传统和观念印迹都会在形式感的心理内容中得到反映。

思考并讨论

生活中哪些事物体现了形式美的法则？举例说明。

图7-2 彩陶鱼纹的变形

7.2 形式美法则及应用

7.2.1 统一与变化——最高法则

自然界的万事万物，都是既统一又复杂多变的，这是任何事物运动的规律。变化统一是形式美法则的最高法则，音乐、文学、绘画、设计等艺术形式都体现了这一原则。变化体现了各个事物个性的千差万别，变化是由运动造成新形式的呈现，它可以渐变的微差形式或序列化形式构成不同的层次。层次是变化的连续性所形成的过渡，可以将两极对立的要素通过变化组合在一起，给人以柔和而蕴含丰富的感觉。由正方形向圆形的渐变中（图7-3），既可保持一定的基本形，又给人以丰富的变化感觉。统一是构成画面多种因素之间的关联，有变化没有统一就会杂乱无章，只有统一没有变化则会呆板无味，而多样统一则使人感到既丰富又单纯，既活泼又有秩序。

图7-3 图形的渐变形成的层次感

英国著名艺术批评家赫伯特·里德（1893—1968）说："美是存在于我们感性知觉里诸形式关系的整一性。""在一幅完美的艺术作品中，所有的构成因素都是相互关联的，由这些因素组成的整一体，要比其简单的总和更富有价值。"完形心理学认为，人观察事物时，知觉总是把对象看作一个统一的整体，"整体大于局部之和"，图形是视觉注意的中心，而其余的便被排斥到背景中，成为图形的衬托。在设计中，与设计主体相关的因素，如背景中的色彩、材质等，都会与主体通过相互关系，有序地联系起来，这体现了设计者对整体美感的把握能力，统一感的创造体现在对整体的观察、对设计要素进行的有序的组织。因此，多样性的统一构成和谐，有其完整之美，给人以强烈的整体感。这种统一感、和谐美在设计中无处不在。中国传统的太极图从视觉上展现了一种互相转化、相对统一的形式美。后世的许多传统图案也采用这种一正一反的组合方式。

7.2.2 对称与均衡

对称是事物的结构性原理。对称的形式在自然界中是较为常见的，如鸟类的羽翼对称、人体部分器官的对称、花木的叶片对称等。从自然界到人工事物都存在某种对称性关系。对称是一种变换中的不变性，它使事物在空间坐标和方位的变化中保持某种不变的性质。如人体（图7-4）就是一种左右的对称体，而人在照镜子时在人的形象与映象之间则形成一种镜面的反射对称，它产生左右侧面的互换。一个圆是以一定半径旋转而成，因此构成了一种旋转对称。此外，还可以通过平移或反演等方法形成不同类型的对称。

均衡则是两个以上要素之间构成的均势状态，或称为平衡。如在大小、轻重、明暗或质地之间构成的平衡感觉。它强化了事物的整体统一性和稳定感。均衡可分为对称的和不对称的，对称的均衡表现为中心两侧在质和量上的相同分布，给人以庄重、安定和条理化的感觉；不对称的均衡则通过中心两侧的不同质和量的分布造成均衡，给人一种生动活泼和动态的感觉。

对称和比例之所以构成形式美，也与人的活动方式直接相关。首先，在空间的方向性上，所谓长、宽、高这些空间坐标只是随着人的直立行走才产生了不同的意义，它

图7-4 人体就是完美的对称体

标志着人与动物状态的决定性分离。在生产活动中，凡是出现对称的地方，总是沿垂直轴线左右的对称。这是由于人的躯体左右两侧是对称的，才使得生产活动和工具结构也具有了这种对称性。从科学上看，左和右之间并不存在任何区别。只有在人的社会中，左右中间才产生了不同，这与人手的分工及大脑功能分区的确立有一定的联系，以至于使左右之间含有不同的伦理意义和情感色彩。由对称造成的均衡，使人的注意力在浏览整个物体两侧时感到同样的吸引力。对称的物体有稳定的重心，使人在劳动中易于把握。这些动态感受会逐渐转化为静观感受。

对称、均衡作为重要的形式美法则常常被用于古典建筑中（图7-5），从古希腊古

罗马，到哥特式建筑和文艺复兴时期的各种设计。古罗马御用建筑师维特鲁威的《建筑十书》全面论述了古代建筑的设计原理。在论述建筑美的时候，他强调建筑美感的关键在于对称性，离开对称和比例，建不出协调的神庙。他在书中指出："当作品有一种优雅而令人愉悦的外表的时候，以及当各个部分的相对比例用一种真正对称的方法加以推敲之后，建筑的美才会体现出来。"古典建筑的美是通过对称、均衡和稳定的视觉效果实现的。古罗马的圆形斗兽场（图7-6）是一座规模巨大的建筑，由四层组成，每一层檐补都用了线脚和栏杆，形成了整齐的水平线，下面三层是连续的拱券，均衡地排列着，形成了富有韵律的美感。古罗马斗兽场采用了四种柱式，底层是多立克柱式，第二层是爱奥尼柱式，第三层是科林斯柱式，第四层是混合柱式。每一层的柱式都是按照构造上的需要和便利来设计的，满足了建筑的实用功能。斗兽场开创了拱门和柱式相结合的形式，成为了柱式重叠和壁柱使用的杰出典范。在这里，古典的建筑美学和它内在的法则在不断地被强化，由此形成了十分稳定的形式美感。

图7-5　古典建筑的对称形式

图7-6　古罗马大斗兽场外立面

建于12至13世纪的巴黎圣母院（图7-7），令人惊叹的外立面就是运用对称、均衡的设计手法表现出来的。巴黎圣母院在材料上全部采用的是岩石，建筑的正中是一个玫瑰花窗，直径达13 m，两侧是左右对称的尖券形窗。通过巨大的体量，巴黎圣母院对称、稳定、庄重的正立面形成了宏伟的建筑意象，给人留下了深刻的印象。

在中国传统建筑中，对称的造型非常多，如北京的故宫（图7-8）、四合院等，建筑都是沿一条中轴线延伸展开的对称形式。对称的形态在视觉上有自然、安定、典雅、庄重、完美的朴素美感，符合人们的视觉习惯。

图7-7　巴黎圣母院的正面

图7-8　北京的故宫

在平面设计中我们常常见到对称形式的作品（图7-9），画面会有较强的气势，显得庄重大气。在工业产品设计中，如机床、汽车、飞机（图7-10）、电脑等产品的造型

都存在对称的现象，把握和处理好体量的虚实、结构、色彩和其他造型要素之间的关系，使具有动态功能的产品给人以静态美感，同时可使人增加心理上的安全感。在产品设计中，用均衡的手法处理造型时，一般运用"奇偶"的理论，用常规数值的调配来破坏和回避绝对对称，从而获得产品形态的最佳均衡美感。因此，此法则是产品造型设计中应用最多的规律之一。

图7-9　广告设计中的对称手法

图7-10　设计怪才克拉尼设计的飞机

7.2.3　对比与调和

对比是指各种形式要素的相对比较，是对事物之间差异性的表现和不同性质之间的对照，通过不同色彩、质地、明暗和机理的比较产生鲜明和生动的效果，并形成在整体造型中的焦点。由于差别造成强烈的感官刺激，使想象力延伸的趋向造成张力，容易引起人们的兴奋和注意，形成趣味中心，使形式获得较强的生命力。对比的形式包括有并置对比和间隔对比：前者是集中排列的，容易产生强烈效果；后者是将两种不同形式要素间隔开一定距离来排列，不同形式间的相互呼应可以产生构图上的装饰效果。

商周青铜器纹饰对比法则的运用十分普遍，如主次纹的对比使用（如图 7-11），即采用主纹和地纹相结合的方法，通过主纹与地纹的面积大小及线条粗细的对比，从而衬托出主纹。殷商主纹多采用兽面纹，也有其他类型的动物纹，纹样面积较大，采用浅浮雕的形式，而地纹通常为各式各样的云雷纹，采用平雕式，纹样细密较浅，制作精美。到了西周之后，多为主纹和地纹的配合使用，不但兽面纹有增无减，还广泛出现于龙凤纹、其他动物纹，乃至几何纹饰中。

图7-11　商周青铜器上的兽面纹

在现代设计中，使用对比的手法把反差很大的两个视觉元素成功地配置在一起，能使主题更加鲜明，画面丰富多样，个性突出，起伏鲜明，使人感到鲜明强烈的视觉感受而仍有统一感，视觉效果更加活跃。对比包括：形状大小、粗细、长短、曲直、高矮、凹凸、宽窄、厚薄等；方向的水平、垂直、倾斜等；数量的多少、排列的疏密等；位置的上下、左右、高低、远近等；形态的虚实、黑白、轻重、动静、隐现、软硬、干湿等；色彩的饱和与不饱和、色相的对比等。它体现了哲学上矛盾统一的世界观。

调和则是将对立要素之间协调一致，构成一个完整的整体，如刚柔相济、动静与虚实互补，使不同性质的形式要素联系在一起，给人一种丰富和稳健的审美感受。调和是统一的体现，如果只注意调和就会感到枯燥、乏味、沉闷；过于强调对比，又容易产生混乱、刺激的感觉。调和统一可以使纹饰富于变化、稳重有序，满足人们潜在的对秩序的心理欲求。殷商晚期至西周早期的青铜器，虽然饰有相当繁缛的纹饰，但在各种花纹的谐和方面是非常成功的。如湖南华容 1996 年出土的三羊饕餮纹尊，器高达 73.2 cm，是青铜尊中少见的重器。这件大尊侈口折肩，高圈足。颈上饰两条弦纹，肩部饰夔纹，有三个卷角的羊首，又有三只昂首的伏鸟，彼此相间。尊腹为饕餮纹，有三道扉棱。圈足饰三条弦纹，下为饕餮纹，颈部和足上的花纹彼此呼应，由腹到足，又以扉棱联系贯穿。很复杂的多种花纹，被综合成一个整体，而毫无杂乱无章之感。

在产品形态设计中调和主要表现为：
（1）形状：如大小、多少、轻重、粗细、长短、厚薄、水平垂直、集中扩散等。
（2）色彩：如明暗、黑白、鲜浊、丽朴、冷暖等。
（3）材质：如凹凸、软硬、滑糙、素花等。
（4）空间位置：如前后、左右、上下、高低、快慢等。

7.2.4 比例与尺度

比例构成了事物之间以及事物整体与局部、局部与局部之间的匀称关系。在数学中，比例是表示两个相等的比值关系如 a：b=c：d。比例的选择取决于尺度和结构等多种因素。古希腊数学家毕达哥拉斯首先发现了黄金分割的比例中项，其后欧几里得提出了黄金分割的几何作图法。他将一个边长为 1 的正方形上下二等分，以其一方的对角线作为幅长，沿等分中点向一边延长，由此形成一矩形。其边长便为黄金分割比 1：1.61。黄金分割比与 1 有特殊的关系，其小数值为 0.618。鹦鹉螺曲线的每个半径和后一个的比都是黄金比例，是自然界最美的鬼斧神工。动植物的这些数学奇迹并不是偶然的巧合，而是在亿万年的长期进化过程中选择的适应自身生长的最佳方案。图 7-12 是按照鹦鹉螺曲线比例关系设计的水池。13 世纪时，意大利数学家斐波那契（1175—1250）还发现，具有黄金分割比的整数序列为 8、13、21、34、55、89、144……在这一序列中，任何后面一个数均为前面两个数之和，而任何相邻两个数之比均接近 0.618。

图7-12　仿鹦鹉螺曲线比例设计的水池

古希腊的神庙建筑（图7-13）、雕塑和陶瓷制品以及中世纪教堂都采用过黄金分割的比例。近代巴黎埃菲尔铁塔底座与塔身的高度也采用了黄金分割比，现代建筑大师柯布西耶利用黄金分割比构成一种建筑设计的模数。我国数学家华罗庚（1910—1985）在推广优选法时，也提出以0.618作为分割和取舍的根据。此外，利用黄金分割比可将黄金分割矩形划分为若干个小矩形，它们之间具有最大的变化和统一（图7-14）。

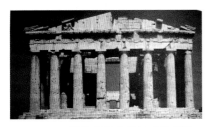

图7-13　帕特农神庙的柱式比例美

图7-14　利用黄金分割比来分割矩形

尺度则是一种衡量的标准，人体尺度作为一种参照标准，是人的生理或心理尺度的一种综合反映，反映了事物与人的协调关系，涉及对人的生理和心理适应性。在大城市中，如天安门广场等空间环境所依据的是一种社会尺度，它适应于大量人群的活动需要。在设计中，人的自然尺度如手长、身高等，决定了产品的尺度和极限。

一方面，产品的尺寸都以人的自然尺度为设计依据，如家用用具、建筑等，例如座椅的设计（图7-15）必须与使用者的人体尺寸相适应，使用者群体的人体测量数据作为确定座椅设计参数的重要依据。使设计符合人体生物力学原理，座椅的结构与形态要有利于人体重心的合理分布，有利于减轻背部与脊柱的疲劳与变形。要尽可能使使用者活动方便、操作省力、体感舒适、安全。一个设计不当的座椅，不光达不到安全、舒适、高效的目的，还容易引发疲劳甚至带来一些病痛，如脊柱的椎间盘承受过大的压

图7-15　座椅设计与人体尺寸（引自丁玉兰《人机工程学》）

力，从而导致盘内压力异常增大，引发纤维环破裂，形成椎间盘突出症。

另一方面，设计产品又是人的自然尺度的延伸和扩大，这是通过创造对自然尺度的一种超越，是人对自然尺度深刻理解和把握的结果。在进行产品设计时常常用到功能尺寸。所谓功能尺寸是为了确保产品实现某一功能而规定的尺寸，有最小功能尺寸和最佳功能尺寸之分。最佳功能尺寸包括人体尺寸、功能修正量和心理修正量。最佳功能尺寸是为了方便、舒适地实现产品的某项功能而设定的尺寸，是尽可能力争的最佳时机尺度。对于一些特殊空间或产品，由于整体功能的规定性，要求尽可能把各项内尺寸规定到最小，但又确保使用者能以合适的姿势有效地工作，如潜艇或宇宙飞船的内舱的设计。

7.2.5 节奏与韵律

节奏最初是劳动过程的组成要素，以后转化为对劳动过程的一种反映，在史前人的集体性劳动中，往往用"号子"作为协调和组织人们之间活动的手段，这种号子是用声音节奏作为运动节奏的引导，把人们呼吸的共同频率相互联系在一起，由此把时间上的节奏与空间中的运动节奏结合了起来。正如亚里士多德所说："舞蹈者的模仿只用节奏，无须音调，他们借姿态的节奏来模仿各种'性格'、感受和行动。"后来由于不同的劳动状态而产生不同的节奏，劳动效率的提高和轻松化，使人对节奏产生出愉悦感受。后来慢慢脱离具体的劳动而开始具有情感激发作用，开始富有层次感和韵律的变化，从而作为一种形式出现于生活之中，丰富人们的感受和生活。也有研究认为，人对节奏的意识首先是在巫术活动中形成的。从巫术活动的产生的仪式感，逐渐转化为对形式表现的快感。以后随着巫术的逐渐失灵和巫术意识的淡化，便使这种形式感受向审美体验转化。

节奏是韵律的基础。韵律最初出现于诗歌领域。德国美学家毕歇尔（1847—1930）在《劳动与节奏》一书中指出，古代韵律学的主要形式绝不是诗人随意杜撰的，而是由劳动节奏逐渐变化为诗歌因素的，它是由打夯的声音和打击节奏形成的。在原始的劳动歌声中，人的声音只能服从并伴随着劳动的节奏。我们的先祖把自然界同一族类的相似形象归整后，形成排列秩序上的整齐，即把复杂纷繁的形象组织成有规律的图案形象反复出现，作规律性的重复排列，就会在视觉上产生一种节奏和韵律之美（图7-16）。在设计中，相同或相似的对象反复出现，按照一定的结构进行排列组合，也会形成大与小、强与弱、快与慢、虚与实、疏与密的节奏和韵律之美。如丹麦著名设计师保尔·汉宁森设计的PH灯（图7-17），它的形态模仿了自然界的松果，单片的元素不断地重复旋

图7-16 色彩的节奏

图7-17 保尔·汉宁森设计的PH灯

绕，这在功能上是为了让光线不断地反射折射，不让眼睛直接接触到光源，保护眼睛不被炫光伤害。在形式上就形成了优美的节奏感和韵律感，使得这款产品成为设计史上经典的作品，历久常新，畅销多年。

课后延展阅读

1. 王受之《世界现代设计史》，中国青年出版社，2015.
2. 田自秉《中国工艺美术史》，东方出版中心，2010.

课后思考与习题

1. 你生活中哪些事物能体现出形式美法则？举例说明。
2. 收集形式美法则在设计中的案例并分析。

Reference

参考文献

[1] 周均平.美学[M].北京:高等教育出版社,2001.
[2] 封孝伦.人类生命系统中的美学[M].合肥:安徽教育出版社,1999.
[3] 周均平.美学探索[M].济南:山东文艺出版社,2003.
[4] 李泽厚.美学四讲[M].天津:天津社会科学院出版社,2001.
[5] 阿格妮丝·赫勒.日常生活[M].重庆:重庆出版社,2010.
[6] 叶朗.现代美学体系[M].北京:北京大学出版社,1999.
[7] 尹定邦.设计学概论[M].长沙:湖南科学技术出版社,2002.
[8] 格罗塞.艺术的起源[M].北京:北京出版社,2012.
[9] 王受之.世界现代设计史[M].北京:中国青年出版社,2015.
[10] 徐恒醇.技术美学[M].上海:上海人民出版社,1996.
[11] 宗白华.美学散步[M].上海:上海人民出版社,2013.
[12] 李砚祖.造物之美——产品设计的艺术与文化[M].北京:中国人民大学出版社,2000.
[13] 田自秉.中国工艺美术史[M].上海:东方出版中心,2010.
[14] 潘智彪.审美心理研究[M].广州:中山大学出版社,2007.
[15] 仪平策,廖群.中国审美文化史[M].济南:山东画报出版社,2007.
[16] 叶郎.中国美学史大纲[M].上海:上海人民出版社,2011.
[17] 胡守海.设计美学原理[M].合肥:合肥工业大学出版社,2011.
[18] 彭富春.哲学与美学问题[M].武汉:武汉大学出版社,2005.
[19] 腾守尧.知识经济时代的美学与设计[M].南京:南京出版社,2006.
[20] 朱光潜.西方美学史[M].南京:江苏人民出版社,2015.
[21] 何人可.工业设计史[M].北京:高等教育出版社,2010.
[22] 徐复观.中国艺术精神[M].上海:华东师范大学出版社,2005.
[23] 【日】原研哉.设计中的设计[M].济南:山东人民出版社,2006.
[24] 王世襄.明式家具研究[M].北京:生活·读书·新知三联书店,2007.
[25] 李砚祖.工艺美术概论[M].长春:吉林美术出版社,1991.
[26] 叶朗.中国美学史大纲[M].上海:上海人民美术出版社,2011.
[27] 刘道广.图证考工记[M].南京:东南大学出版社,2012.
[28] 何楚雄,贺纪元.美[M].南宁:广西民族出版社,1990.

[29] 狄德罗.美之根源及性质的哲学研究[J].文艺理论译丛,1985.
[30] 李泽厚.华夏美学[M].天津:天津社会科学院出版社,2001.
[31] 孔寿山.技术美学概论[M].上海:上海科技出版社,1992.
[32] 杨清.心理学概论[M].长春:吉林人民出版社,1981.
[33] 【美】马斯洛.存在心理学探索[M].昆明:云南人民出版社,1987.
[34] 【法】丹纳.艺术哲学[M].北京:生活·读书·新知三联书店,2016.
[35] 李学勤.中国青铜器概说[M].北京:外文出版社,1995.
[36] 马奇.中西美学思想比较研究[M].北京:中国人民大学出版社,1994.
[37] 胡飞.艺术设计符号基础[M].北京:清华大学出版社,2008.